세상 인문학적인 미술사

세상 인문학적인 미술사

단숨에 읽히는
시대별 교양 미술 수업

이준형 지음

KNOWLEDGE

차례

3장 ◦ 르네상스 미술

4장 ◆ 바로크와 로코코

5장 ◦ 신고전주의와 낭만주의

6장 ◆ 19세기 미술

7장 ◇ 20세기 미술

8장 ◆ 동시대 미술

'연결'해서 더 쉬운 미술사

제가 인문학을 공부하며 알게 된 것 중 가장 중요한 내용 하나만 말하라면 이게 아닐까 싶습니다. 바로 이 세상이 '무수한 인과관계를 바탕으로 연결되어 있다'는 것이죠. 이 배움에 따르면 모든 결과에는 나름의 원인이 존재합니다. 인문학이니 인과관계니 하는 바람에 무슨 거창한 이론 따위가 있는 것처럼 느껴질 수도 있지만, 사실 그 속에 담긴 내용은 그리 대단한 게 아니에요. 그저 오늘 점심 가스레인지 불 위에 물이 담긴 냄비를 올렸기 때문(원인)에 맛있는 라면을 끓여먹을 수 있었다(결과)는 이야기이고, 어제 이른 아침 세탁기를 돌렸기 때문(원인)에 오늘도 보송보송 잘 마른 수건을 쓸 수 있었다(결과)는 이야기일 뿐이니까요.

이와 같은 원인과 결과의 연속성이 비단 우리의 일상에만 적용되는 것은 아닙니다. 모든 학문과 기술, 문화가 이러한 인과관계 속에서 태어나고 또 성장했기 때문이죠. 가령 공자와 노자, 묵자 같은 수많은 동양사상가들은 기원전 중국의 혼란기인 춘추전국시대를 살았습니다. 이들은 그 속에서 '대체 인간이 어떻게 살아야 이 혼란을 극복할 수 있을지'를 고민하고, 각자 나름의 답을 내놓았어요. 누군가는 어질게 살아야 한다고 했고, 다른 누군가는 인위적인 변화나 지나친 노력을 지양해야 한다고 했죠. 또 어떤 이는 서로가 서로를 사랑해야 한다고 말하기도 했고요. 만약 이들이 그저 평화롭기만 한 세상을 살았다면, 아마도 이런 이론 혹은 가르침을 떠올리기는 결코 쉽지 않았을 겁니다.

　　이는 우리가 종종 '몇몇 천재들의 대단한 결과물' 혹은 '해석 불가한 것'으로만 치부하고 마는 미술의 영역도 마찬가지입니다. 세상 거의 모든 미술 작품의 주제, 기법, 양식이 그 작품이 만들어진 시대와 지역의 영향을 받아 탄생했어요. 때때로 그 '원인'은 종교나 사상이었고, 또 때로는 정치와 경제, 나아가 전쟁이나 전염병 같은 사건인 경우도 있었죠. 우리가 천재라고 부른 작가, 난해하다고 말하는 작품도 실은 대부분 시대의 변화를 잘 포착하고 조금 더 앞서나간 사람 혹은 결과물이었고요.

이 책은 이처럼 서양미술사에 담긴 수많은 인과관계들을 살펴보고, 이를 통해 각각의 미술사조 및 작품을 조금 더 '잘' 이해하기 위한 의도로 기획되었습니다. 역사, 철학, 문학, 과학 등 분야를 넘나드는 인문학적 '원인'과 이를 통해 빚어진 새로운 '결과물'들을 함께 살피다보면 어느새 미술, 나아가 이 세상을 조금 더 깊이 있게 이해하는 자신을 발견하게 될 거예요. 그럼 지금 바로 지극히 인문학적인, 그래서 더 쉽고 재미있는 미술사 이야기를 시작해 볼까요?

1장

미술은 어떻게
시작되었을까?

기록되지 않은 시기,
선사시대의 미술

'알 수 없음'을 알기

새까맣게 그을린 피부에 수북이 난 털, 왜소한 몸집과 그 몸을 가까스로 가리는 가죽옷(이라고 부르기에도 민망한 무언가), 거센 비바람 혹은 천둥번개에 벌벌 떨며 두 손을 조아리는 모습까지. 이는 우리가 흔히 선사시대라는 단어를 들으면 떠올리는 이미지입니다. 이 모습은 때때로 우리의 상상을 통해 더 구체화되기도 합니다. 아마 여러분은 살면서 한 번쯤 선사시대의 모습을 표현한 영화, 애니메이션 같은 작품을 본 적이 있을 거예요. 작품 속 주인공들은 대체로 미개하다는 표현이 가장 어울리는 모습입니다. 대단한 사고뭉치에 현대

인이라면 모두 아는 뻔한 상식 하나 모르기 일쑤이고요. 심지어 제대로 된 말조차 못하는 경우(우가우가!)도 많죠. 그런데 과연, 선사시대의 사람들은 우리가 상상하는 것처럼 그저 부족하고 열등하기만 한 존재였던 걸까요?

정답부터 말씀 드릴게요. 바로 '정확히 알 수 없다'입니다. 선사시대는 말 그대로 문자가 만들어지지 않아 구체적인 기록이 남아 있지 않은 시대를 말합니다. 반대로 문자 기록이 남아 있는 시기를 우리는 '역사시대'라고 불러요. 역사시대는 동양과 서양이 각각 다른 시기에 시작된 것으로 알려져 있습니다.

우선 동양의 역사시대는 중국 최초의 국가로 불리는 하夏나라와 은殷나라부터 시작되었어요. 당시 중국에는 사史라고 불리는 관리가 있었다고 합니다. 이때의 사史는 '기록하는 사람'이란 뜻이었는데요. 말 그대로 역사를 기록하는 것을 직업으로 삼은 사람이었죠. 이후 주周나라 시대부터는 더 폭넓은 기록이 이뤄지기 시작했어요. 통치자의 말과 행동, 천재지변 등에 관한 내용이 쓰인 거죠. 역사의 범위는 여기서 그치지 않았습니다. 춘추전국春秋戰國시대의 공자孔子, 한漢나라의 사마천(司馬遷, BC 145-BC 86?) 등을 거치며 '과거의 사건을 평가하고 비판하는 학문'이라는 보다 넓은 의미를 갖게 되었던 거죠.

반면 서양의 역사시대는 동양보다 약간 늦은 시기, 그러니까 그리스의 헤로도토스(Herodotus, BC 484?-BC 425?)로부터 시작되었습니다. 그는 기원전 5세기에 일어난 그리스와 페르시아의 전쟁을 책으로 기록했습니다. 그는 그 책의 이름을 '히스토리아Historia'라고 지었어요. 단순히 사건을 나열하는 것에서 벗어나 진실을 탐구한다는 의미를 가지고 있죠. 참고로 오늘날 역사를 뜻하는 단어 '히스토리history'도 바로 이 히스토리아에서 비롯되었습니다.

우리가 지금 이야기하고 있는 선사시대는 이런 '역사'가 쓰이지 않은 시기를 말합니다. 아니, 그럼 아무런 기록도 남아있지 않은데 어떻게 그 시대를 알 수 있냐고요? 아무것도 모르는 게 당연하지 않냐고요? 절반은 맞고 절반은 틀린 말입니다. 글로 된 기록은 남아있지 않지만, 그 시기의 삶을 유추할 수 있는 유물과 유적이 일부 남아있기 때문이죠. 박물관에 가면 맨 처음 볼 수 있는 주먹도끼나 슴베찌르개 같은 유물, 전 세계 곳곳에서 발견되는 고인돌 유적, 사람들이 잡아먹은 동물의 잔해와 그들의 뼈까지. 다양한 유물과 유적을 통해 우리는 당시 사람들의 삶을 추적하며 추측하고 있습니다. 하지만 그렇다고 해서 우리가 이들의 삶을 정확하게 확인할 수 있는 것은 결코 아닙니다. 10년, 20년 전의 사건도 제대로 알기 어려운 것이 이 세상이고 인간의 삶인데, 제대

　　　　　　　　1장. 미술은 어떻게 시작되었을까?

로 된 기록 하나 없는 수천, 수만 년 전의 모습을 파악할 수
없는 것은 지극히 당연하기 때문이죠.

그럼 우리는 이 시대, 그리고 이 시대의 미술을 어떻게
알고, 이해해야 할까요? 바로 '알 수 없음'을 인정하고, 그 테
두리 안에서 당시 사람들의 삶과 미술을 이해하고자 노력하
는 자세가 필요하다고 할 수 있습니다. 그래서 이때 미술은
어땠냐고요? 자, 지금부터 그 이야기를 살펴보도록 하죠.

사랑이거나, 사냥이거나

미술의 시작과 관련해선 오랜 기간 다양한 의견이 제시되
어 왔습니다. 특히 한동안은 고대 로마의 문인이자 정치인이
었던 가이우스 플리니우스 세쿤두스(Gaius Plinius Secundus
Major, 23-79)의 낭만적인 기록이 곧잘 인용되곤 했는데요.
그는 자신의 책 〈박물지〉를 통해 다음과 같은 전설을 소개했
습니다.

기원전 600년 경, 고대 그리스 지역인 코린토스에 한 커
플이 살았습니다. 두 사람은 매우 사랑하는 사이였는데요.
어느 날 남자가 전쟁터로 떠나야 한다는 소식을 듣게 되었

죠. 이별 전날 밤, 그녀는 사랑하는 사람의 얼굴을 잊지 않기 위해 한 가지 아이디어를 냈습니다. 잠든 연인의 옆에 등불을 비추곤 벽면에 생긴 그림자를 따라 선을 그어 놓은 것이죠. 딸의 사랑을 애틋하게 여긴 그녀의 아버지는 청년의 모습을 흙으로 빚어 형상을 만들어 주었습니다. 이후 그리스인들은 딸이 그날 그린 선을 회화의 시작으로, 아버지가 만든 형상을 최초의 점토 초상으로 여겼습니다. 아쉽게도 이 선과 점토 모형은 침략군에 의해 파괴되어 남아있지 않았지만 말이죠.

오랫동안 사람들은 이 전설을 진지하게 생각했습니다. 하지만 19세기 후반부터 큰 인식 변화가 생겨나게 되었죠. 바로 선사시대의 동굴 그림이 발견되었기 때문인데요. 때는 1879년, 변호사이자 아마추어 고고학자인 마르셀리노 산스 데 사우투올라(Don Marcelino Sanz de Sautuola, 1831-1888)는 딸과 함께 알타미라 동굴을 탐사하던 도중 신기한 광경을 발견합니다.

바로 천장에 그려진 선사시대인들의 소 그림을 찾아낸 것이죠. 그는 자신의 놀라운 발견을 학회에 보고했지만 돌아온 것은 부정적인 대답뿐이었습니다. 1만 5,000년 전의 그림 치곤 솜씨가 너무나 훌륭하다는 것이 그 이유였죠. 학자들은 미개한 당시의 고대인들이 이런 그림을 그렸을 거라고 믿지

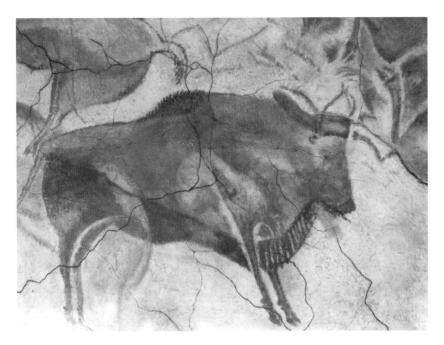

알타미라 동굴의 들소 그림

않았습니다. 고고학자들은 그가 발견한 그림이 가짜라고 주장했고, 1880년에 열린 선사문화 워크숍에서는 그의 주장을 공개적으로 조롱하기도 했죠. 심지어 어떤 이들은 사우투올라가 돈을 벌 목적으로 거짓말을 하고 있다며 사기죄로 그를 고소하기도 했습니다.

하지만 얼마 지나지 않아 이와 비슷한 시대의 그림들이 여러 동굴에서 연달아 발견되기 시작했습니다. 남부 프랑스의 라스코 동굴이 대표적인 예죠. 결국 학자들도 사우투올

라의 발견을 인정할 수밖에 없었습니다. (참고로 지난 2018년
에는 한 연구팀에 의해 현생 인류가 아닌 네안데르탈인들이 약 6만
4,000년 전에 그림을 그렸다는 주장이 제기되기도 했습니다. 더 오
래전부터 그림, 그러니까 '미술'이 시작되었을 수도 있음을 짐작할
수 있는 대목이죠.)

그렇다면 그들은 왜 그림을 그리기 시작했을까요? 사람
들은 이를 두고 다양한 의견을 내놓았습니다. 누군가는 이것
이 배불리 먹은 뒤의 무료한 시간을 달래려는 낙서라고 주장
했고, 또 다른 누군가는 이것이 오로지 예술을 위한 순수한
그림이라는 주장을 하기도 했죠. 샤먼이 일종의 환각 또는
접신 상태에서 그린 것이라는 주장도 있었습니다.

다양한 가설 중, 오늘날 가장 자주 언급되는 것은 '주술
설'이라 불리는 내용입니다. 선사시대 사람들의 그림이 사냥
의 성공을 기원하는 일종의 주술 의식에 해당한다는 거죠.
이런 주장을 하는 학자들은 이들이 동굴 벽면에 짐승 그림
을 그려 놓고 그곳에 창을 던지면 실제로 짐승을 죽일 수 있
다고 믿었으리라 추측합니다. 이런 퍼포먼스를 통해 실제 사
냥에 대한 두려움도 없앨 수 있었을 거라는 얘기죠. 하지만
이 주장은 당시 사람들이 잡아먹었던 짐승과 그림 속 짐승
이 일치하지 않는다는 점 등 여러 이견이 제시되고 있어 확
정된 사실로 보기는 어렵습니다. 앞서 이야기한 것처럼 오랜

시간이 지난만큼, 당시 사람들의 생각을 명확히 아는 데에도
어려움이 존재하는 것이죠. 대체 사람들은 왜 그림을 그리기
시작했을까요. 여러분의 생각은 어떤가요?

역사시대 가장 앞에 자리 잡은,
고대 이집트 미술

여가를 얻은 자, '문자'를 만들지니!

선사시대부터 오랜 기간 인류는 '먹을 것을 찾기 위해' 발버둥쳤습니다. 아무리 구하고 구해도 부족했어요. 일례로 선사시대에 인류는 하루 16시간 가까이 일했습니다. 잠자는 시간 빼놓곤 하루 종일 음식을 찾아 돌아다녔다고 해도 무방할 정도였죠. 주변의 척박한 환경에 지친 사람들은 먹을 것이 풍족한 지역을 찾아 전 세계를 누볐어요. 그리고 마침내 돌아다니지 않아도 살만한, 아주 비옥한 지역을 찾아냈죠. 흔히 4대 문명으로 불리는 황하, 메소포타미아, 인더스, 이집트 문명이 탄생한 겁니다. 특이하게도 이집트 문명이 위치한 나일

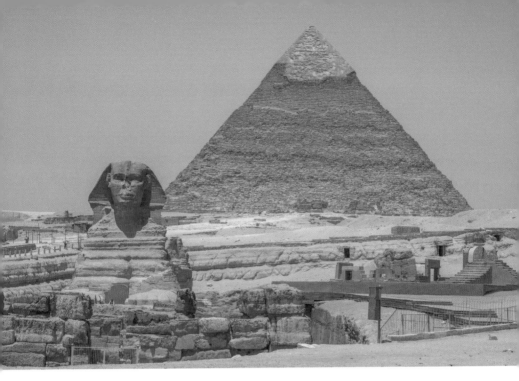

강 유역은 매년 여름마다 범람했어요. 그럼 살기 불편한 거 아니냐고요? 다 장단점이 있게 마련이죠. 물이 빠진 자리에는 각종 식물을 쑥쑥 자라게 만들어줄 진흙이 놀라울 만큼 두껍게 쌓였거든요.

　　먹고 살기 좋은 지역에 관한 소식을 들은 사람들이 곳곳에서 모여 들었습니다. 새로운 지역에서의 삶을 선택한 사람들은 그 도전의 단맛을 누렸죠. 어떤 단맛이었냐고요? 셀 수

없이 다양하지만 '여가시간'을 얻게 되었다는 점이 특히 주목할 만 했죠. (생각해 보세요. 매일 16시간씩 하루도 빠짐없이 일하는 삶이 얼마나 비참하고, 팍팍했을지!) 여가시간을 얻은 사람들은 창의력을 발휘하기 시작했고, 여러 계통에 걸쳐 발명에 성공하기도 했습니다. 물을 끌어들여 전보다 더 손쉽게 농사를 짓는 관개 농업을 개발했고, 뛰어난 건축술을 바탕으로 크고 멋진 신전을 만들었죠. 날짜를 세기 위해 달력도 만들었어요. 하지만 가장 큰 발명은 바로 이거였어요. 바로 '문자'였죠.

우리가 너무나 흔히 써서 (심지어 지금도 사용하고 있죠.) 대수롭지 않게 여기는 문자는 인류의 미래를 통째로 바꾸어 놓았습니다. 기록을 남길 수 있게 됨으로써 전 세대, 심지어는 세상을 떠난 수 세기 전 사람들의 지식과 지혜까지 모조리 활용할 수 있게 되었기 때문이죠. 만약 문자가 없었다면 우리는 여전히 1 더하기 1은 2, 2 곱하기 2는 4 같은 단순 사칙 연산과 씨름하고 있었을지도 몰라요. 문자 없이는 앞서 세상을 살아간 사람들의 앎을 온전히 이어나갈 방법이 없기 때문이죠. 문자의 발명 이후 기록과 의사소통이 쉬워진 것은 물론, 농업과 상업 분야도 빠르게 발전했습니다. 도시가 성장했고, 효율적인 행정 조직도 갖춰지게 되었어요. 우리가 알고 있는 시장과 국가의 기틀이 만들어지기 시작한 겁니다.

한편 히에로글리프라고 불리는 고대 이집트의 문자는 그 체계가 오랜 기간 베일에 가려져 있었어요. 기원전 30년경, 이집트가 로마 제국에 점령당한 뒤부터 사용이 급감했고, 기원후 400년경에는 완전히 중단되었기 때문이죠. 히에로글리프를 읽고 쓸 줄 아는 이들이 모두 사라진 뒤, 사람들은 이 글자가 '의미'만을 표현한다고 생각했어요. 그림, 아니 글자가 묘사하는 모습이 실물과 너무나 유사했기 때문이죠.

비밀은 1798년 나폴레옹의 프랑스 군대가 이집트를 침공하던 당시 발견한 돌, 로제타스톤Rosetta Stone을 통해 풀렸습니다. 로제타스톤에는 총 세 가지 언어로 글이 쓰여 있었어요. 그중 하나가 바로 히에로글리프였죠. 프랑스의 언어학자 장 프랑수아 샹폴리옹(Jean-François Champollion, 1790-1832)은 어쩌면 히에로글리프가 '소리'를 나타내는 단어일지도 모른다고 생각했습니다. 가령 믿음belief이라는 말을 적기 위해 벌bee과 잎leaf 그림을 맞붙여 표기하는 식으로 말이죠. 샹폴리옹은 이 가정을 바탕으로 빠르게 연구를 시작했습니다. 그리고 마침내 로제타스톤에 쓰인 히엘로글리프의 내용을 해독할 수 있었죠. 베일에 싸여 있던 고대 이집트의 수많은 이야기들이 우리 앞으로 다가온 순간이었어요.

고대 이집트인들은 이처럼 독특한 문자 체계, 변하지 않는 종교관 및 인생관을 토대로 자신들만의 문화를 만들어 갔

습니다. 물론 미술도 그 영향에서 자유로울 수 없었고요. 그럼 대체 고대 이집트의 미술은 어떤 모습이었을까요? 지금부터 그 이야기를 본격적으로 살펴보도록 하죠.

죽음 뒤의 삶을 담다

고대 이집트인들은 사람이 죽은 뒤에도 영혼은 죽지 않는다고 생각했습니다. 특히 당시 이집트의 왕은 백성을 지배하기 위해 잠시 지상으로 내려온 신적 존재로 간주되었는데요. 그의 영혼이 신에게로 되돌아가 계속 살아가기 위해서는 반드시 육체가 보존되어 있어야 한다고 믿었습니다. 죽은 자의 무덤인 거대한 피라미드가 세워진 이유도, 지배자들의 시체를 공들여 미라로 만든 이유도 바로 이 때문이었죠. (심지어 시신 주위에는 저승으로 가는 시간이 지루하지 않도록 가구와 악기를 두었고, 죽은 뒤에도 맛있는 음식을 먹으라는 뜻으로 요리사와 제빵사의 조각상도 만들어 놓았어요.)

이들은 죽은 자가 불완전한 상태로 살아가지 않도록 하기 위해 독특한 미술 기법을 발전시켰습니다. 죽은 뒤의 세계란 고요하고 움직임이 없는 세계이기 때문에, 그곳에 있던

영혼이 육체에 깃들기 위해선 육체 역시 정면을 바라보며 움직임이 없어야 한다고 믿었던 거예요. 머리는 측면으로 그려졌고요. 눈은 정면에서 본 형태로 그려졌습니다. 신체의 상반신, 즉 어깨와 가슴은 정면에서 그려졌고, 팔과 다리는 다시 측면으로 그려졌죠. 두 다리는 안쪽에서 본 모습으로 그려져서 마치 두 개의 왼쪽 다리를 가진 것처럼 그려졌어요. 우리는 이러한 고대 이집트인들의 미술 기법을 '정면성^{fron-}tality의 법칙'이라고 부릅니다.

고대 이집트인들이 죽은 사람의 젊은 시절을 주로 그린 것도 이런 사고방식의 일환입니다. 당시 이집트인들은 누군가를 늙은 모습으로 그리면 그 사람이 죽고 난 뒤 평생을 늙은 상태로 살아가야 한다고 믿었거든요. 풍성한 식탁과 사랑하는 가족, 높은 지위, 평화로운 일상 등 생전에 자신들이 누린 행복과 염원을 무덤 벽화에 담은 것도 이와 같은 이유였습니다.

내용을 좀 더 쉽게 이해할 수 있도록 당시 그려진 벽화 중 하나인 '늪지에서 사냥하는 네바문'을 살펴볼게요. 무덤의 주인공인 네바문은 곡물 저장소를 관리하는 이집트의 고위 관료였다고 합니다. 한 해 농사의 수확량을 확인하고, 세금을 매기는 것이 그의 일이었죠. 지금으로 따지면 국세청장쯤 되었다고도 할 수 있겠네요. 가운데 서있는 남자가 바로

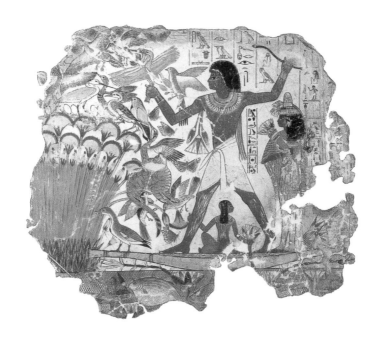

〈늪지의 새 사냥〉, 기원전 1350년경

그림의 주인공인 네바문이며, 그의 옆과 아래에 그려진 인물
은 아내와 딸입니다. 사회적 위계에 따라 인물의 크기를 달
리해서 그린 거죠. 아울러 그림 속에는 각양각색의 사냥감도
가득합니다. 평소 그가 사냥을 취미생활로 즐겼다는 사실을
추측해볼 수 있죠. 더불어 태양신을 상징하는 연꽃과 당시
신성한 동물로 여겨졌던 고양이도 찾아볼 수 있습니다. 다시

1장. 미술은 어떻게 시작되었을까?

〈네바문의 정원〉, 기원전 1350년경

말해, 고대 이집트인들의 그림에는 자신들의 현실적인 소망
과 내세에의 기원이 한데 담겨 있었던 겁니다.

전통을 중시한 것도 고대 이집트 미술의 특징이라고 할
수 있습니다. 이집트 문명은 약 3,000년간 지속되었는데요.
이 기간 동안 이집트인들은 자신들의 미술 양식을 한결 같이
유지하고자 애썼습니다.

〈아크나톤과 그 가족〉, 기원전 1355년경

물론 예외도 있었습니다. 기원전 1,300년 경 이집트를
통치한 파라오 아크나톤(Akhnaton, BC 1372-BC 1335)의 시기
가 대표적이죠. 그는 신왕국 제18왕조 시대의 왕으로 아멘호
테프 4세라 불리는 인물이었습니다. 그는 여러모로 이단아
에 가까운 인물이었는데요. 오랜 기간 숭상되어 온 여러 관
습을 타파함은 물론, 전통적인 다신교 사상을 거부하고 태양
숭배에 바탕을 둔 일신교를 택하기도 했습니다. 그의 이름인
아크나톤도 이 신의 이름인 아톤Aton을 따서 지은 것이었죠.
미술 양식도 크게 바뀌었습니다. 초기 파라오의 그림에

서 발견할 수 있는 엄숙하고 딱딱한 모습은 사라졌고, 그 자리를 자연스러운 모습을 담은 미술이 대신했죠. 그의 초상은 다른 것들에 비해 실제에 가깝게 만들어졌으며, 아톤의 축복을 받으며 아내와 함께 자녀들을 사랑스럽게 껴안고 있는 인간적인 면모를 과시하기도 했습니다.

하지만 이러한 경향이 오래 가지는 못했습니다. 그의 파격적인 시도가 후대 왕들의 지지를 받지는 못했거든죠. 아크나톤의 짧은 통치 뒤, 아들인 투탕카멘(Tutankhamun, BC 1341-BC 1323)부터 바로 다신교 사상으로 회귀했으며, 미술 양식도 이전의 것으로 되돌아가게 됩니다.

서양 미술의 출발점,
고대 그리스 미술

고대 그리스, 서양 '문명'의 시작을 알리다

여러분은 '그리스' 하면 어떤 이미지가 떠오르시나요? 몇 년 전 벌어진 디폴트 사태를 떠올리는 분들을 제외하곤 아마 대부분 비슷한 상상을 하지 않을까 싶어요. 웅장한 규모의 파르테논 신전과 도시 곳곳에서 만날 수 있는 고대 그리스의 아름답고 멋진 조각상, 고도로 발전한 문화와 예술 등을요.

그러니까 '서구 문명의 요람'이라는 수식어에 부족하지 않을 만큼 눈부셨던 고대 그리스의 모습을 확인할 수 있는 유·무형적 유산을 떠올리게 되는 것이죠.

하지만 그리스가 처음부터 자신들만의 문명을 건설할

수 있었던 것은 아닙니다. 오히려 앞서 발전한 주변국의 문화와 기술을 수입하는 입장에 가까웠죠. 고대 그리스인들은 히타이트인들을 통해 제철 기술을 터득했고, 페니키아인들에게는 문자를 배워왔습니다. 뿐만 아니었습니다. 리디아인들을 통해 화폐를 주조하는 방법을 알게 되었고, 이집트인들의 발전된 건축 기술과 예술을 배워왔어요. 심지어 신화 속에 담긴 그리스의 신앙체계도 지중해 동쪽에 위치한 여러 문명의 종교를 참고해 만든 것이었죠.

고대 그리스는 이른바 폴리스polis라고 불리는 작은 국가들로 구성되어 있었습니다. 폴리스는 원래 '성채' 또는 '요새'를 뜻하는 말이었다고 해요. 전쟁이 끊이지 않던 고대 그리스 초기, 사람들이 자신의 생명과 재산을 지키기 위해 성벽을 쌓고 모여 살았다는 사실을 짐작할 수 있는 대목이죠. 하지만 시간이 지나며 극도로 위험한 시기가 지나갔고, 성채 주변에는 더 많은 사람들이 모여들기 시작했습니다. 그리고 마침내 폴리스라는 단어는 '국가'나 '도시'를 의미하는 표현으로 바뀌게 되었죠. 폴리스에는 적게는 2,000명, 많게는 1~2만 명 정도의 시민이 모여 살았습니다. (노예 등 시민의 범주에 포함되지 않는 이들을 포함하면 인구는 이보다 더 많았을 것으로 추정돼요.) 인구만큼이나 영토도 작은 편이었어요. 일례로 주요 폴리스 중 하나였던 아테네의 면적은 약 1,700제곱

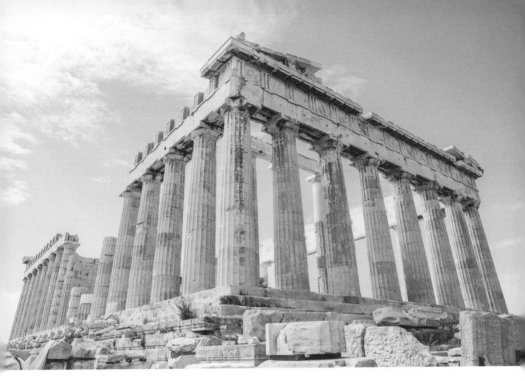

〈아테네 아크로폴리스의 파르테논 신전〉, 기원전 450년경

킬로미터였습니다. 이는 10만 제곱킬로미터가 넘는 우리나라와 비교하면 약 60분의 1 수준에 불과한 크기이죠.

　대표적인 폴리스로는 아테네와 스파르타가 있었습니다. 같은 고대 그리스의 폴리스이지만 둘의 성격은 크게 달랐어요. 우선 아테네에는 그리스인 중에서도 이오니아인이, 스파르타에는 도리아인이 많았습니다. 아테네는 바다에 인접한 도시답게 강한 해군력을 자랑했고, 스파르타는 내륙에 위치

한 탓에 육군의 중요성을 강조하는 나라였죠. 또한 아테네는 다수의 정치 참여를 보장하는 민주정의 성격을 지닌 반면, 스파르타는 소수의 지배 계층이 통치하는 과두정의 특성을 가지고 있었습니다. 정치 체제만큼이나 사회적인 분위기도 달랐습니다. 아테네는 개방적이고 개인의 자유를 강조하는 문화를 지닌 반면, 스파르타는 집단을 중시하는 문화를 지니고 있었죠.

고대 그리스인들은 건축과 예술은 물론, 문학, 철학, 과학, 의학, 정치학 등 거의 모든 분야에 걸쳐 영향력을 행사했습니다. 특히 스승과 제자 사이로 엮인 소크라테스(Socrates, BC 469-BC 399)와 플라톤(Plato, BC 428/427-BC 424/423), 아리스토텔레스(BC 384-BC 322)의 사상은 이후 서양 지식사의 향방을 가르는 역할을 했어요.

우선 소크라테스는 우리가 아는 것보다는 알지 못하는 것이 더 많다는 의미의 '무지의 지'를 설파했습니다. 이는 후대 지식인들이 자신의 한계를 겸허히 인정하고, 개인은 물론 인간 전체가 더 나은 세계로 나아갈 수 있도록 만드는 밑거름이 되었죠.

그의 제자인 플라톤은 완벽한 세계를 상정한 '이데아론'을 주장했습니다. 그림자가 인간을 포함한 동식물 혹은 사물의 불완전한 복사물이듯, 우리가 살아가는 현실 세계 또한

이데아 세계의 불완전한 복사물에 불과하다는 이론이죠. 그는 인간만이 가진 능력인 '이성'을 토대로 이데아를 추구해 나가야 한다고 말했습니다. 인간의 감성적 측면보다는 이성적 측면을 강조하는 서양 지식사의 흐름이 플라톤으로부터 시작된 거예요.

아리스토텔레스는 이러한 스승의 입장에 반기를 들었습니다. 보이지도 않는 이데아의 세계보다 우리가 지금 직접 마주하는 현실 세계를 보다 중시해야 한다는 입장을 취한 것이죠. 그는 아테네에 리케이온Lykeion이라는 이름의 학교를 세우고, 제자들과 함께 활발한 교육 및 연구 활동을 펼쳤습니다. 그 결과 형이상학, 윤리학, 논리학 등 철학 분야는 물론, 물리학, 식물학, 정치학, 시학 등 수많은 학문의 기초를 세웠죠.

영원할 것만 같던 고대 그리스 세계는 연이은 전쟁으로 인해 쇠퇴의 길을 걸었습니다. 특히 아테네를 주축으로 하는 델로스 동맹과 스파르타를 주축으로 하는 펠로폰네소스 동맹이 벌인 이른바 '펠로폰네소스 전쟁'은 그리스 전체의 몰락을 야기했습니다. 전쟁에서 이긴 것은 스파르타 중심의 펠로폰네소스 동맹이었지만 그리 안정감을 주지 못했고, 이로 인해 100년 가까이 크고 작은 전쟁이 끊임없이 벌어지게 되었죠. 고대 그리스를 구성하던 폴리스들은 인적, 물적 기반

1장. 미술은 어떻게 시작되었을까?

을 잃어버리게 되었고, 결국 북방의 마케도니아 왕국에 예속
되고 말았습니다.

고대 그리스, 서양 '미술'의 시작을 알리다

그리스 미술은 기원전 10세기부터 기원전 1세기경 로마에
정복되기까지 약 9세기동안 이어졌습니다. 그리스와 남부
이탈리아, 에게 해 등지가 주요 무대였죠. 앞서 이야기한 것
처럼 초기에 고대 그리스인들은 인접한 국가의 영향을 많이
받았습니다. 특히 예술 분야의 경우 고대 이집트 문화의 영
향이 지대했죠. 하지만 이집트인들이 오랜 기간 자신들이 정
한 양식과 규준을 유지하며 이상향을 추구한 것과는 달리,
그리스인들은 보다 실제에 가깝고 생생한 묘사를 하기 위해
노력했습니다.

그리스 미술은 양식 변화에 따라 그 시기가 크게 넷으
로 나뉘어 설명됩니다. 우선 첫 번째 단계는 기원전 1,000년
말부터 700년경까지로 기하학적 시기 Geometric period라고 불립
니다. 기원전 620년부터 페르시아 전쟁이 종결된 이듬해인
480년까지는 아르카익 시기 Archaic period라고 불리며, 미술은

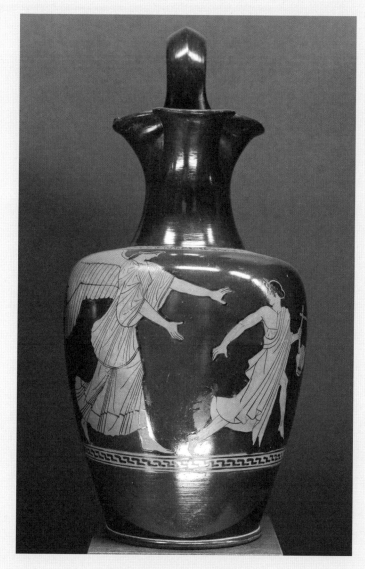

〈티토누스를 쫓는 에오스〉, 기원전 470년경

물론 사회, 정치, 문화 전 분야에 걸쳐 최전성기를 이룬 기원전 480년부터 323년까지를 고전기Classical period라고 부르죠. 그리고 마지막 기원전 323년부터 146년까지의 시기, 즉 알렉산더 대왕의 동방 원정 이후에 이어진 그리스 미술의 확대 및 변화기를 헬레니즘 시기Hellenistic period라고 이야기합니다.

그리스 미술의 초기 단계에 해당하는 기하학적 시기는 이전 시기에 번성했던 미술의 영향을 받았습니다. 초기에는 단순하고 반복적인 문양과 패턴이 강조되었지만, 시간이 흐를수록 조금 더 구체적이며 세밀한 묘사가 이뤄졌죠. 이 당시 미술의 특징이 가장 잘 드러나는 것이 바로 도기화입니다. 도기화는 말 그대로 도기에 그려진 그림을 말해요. 당시에는 생활용 도기부터 제사용에 이르기까지 다양한 도기에 그림이 그려졌어요. 일상적인 풍경부터 신화와 영웅담에 이르기까지 그려진 내용도 도기의 종류만큼이나 다양했죠.

아르카익 시기는 이전 시기와 비교해 보다 다양한 기법이 개발된 것이 특징입니다. 형상에 유약을 발라 구워 검은색으로 표현한 흑화식 기법과 형상 대신 배경을 검은색으로 표현한 적화식 기법이 대표적이죠. 주로 이 시기에 아테네, 스파르타 같은 폴리스들이 생겨났으며, 이집트에서 전수받은 기술로 만든 거대한 대리석 입상이 세워지기도 했습니다. 그리스 미술의 정수, 고전기를 향한 준비가 차근차근 이뤄졌

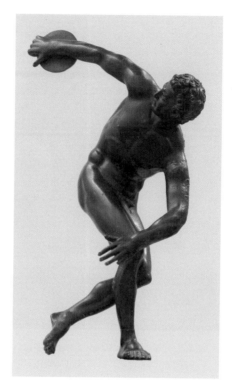

미론, 〈원반 던지는 사람〉, 기원전 450년경

던 거죠.

고전기는 그 명칭에서 알 수 있듯 고전 서양 미술의 근간이 된 시기였습니다. 우리가 흔히 알고 있는 파르테논 신전과 미론(Myron, BC 480?-BC 440?)의 '원반 던지는 사람', 폴리클레이토스(Polykleitos, BC ?-BC ?)의 '창을 들고 가는 사람' 등이 모두 고전기를 대표하는 작품입니다.

　　　　　　　　　1장. 미술은 어떻게 시작되었을까?

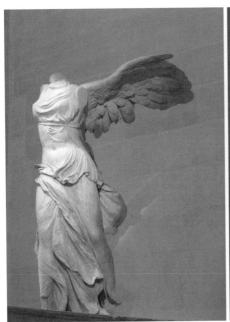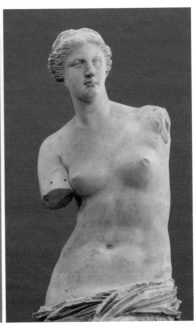

작자미상, 〈사모트라케의 니케〉, 기원전 190년경
작자미상, 〈밀로의 비너스〉, 기원전 150년경

　건물은 완벽한 비례와 이상적인 미를 갖추었으며, 조각
상은 인체의 역동적이며 유기적인 움직임을 표현한 것이 특
징이죠.
　마지막 헬레니즘 시기에는 보다 자유롭고 대담한 시도
가 이루어졌습니다. 알렉산더 대왕의 동방 원전 이후, 동서
양 사이에 활발한 상호 교류가 일어났기 때문에 가능한 변화
였죠. 기원전 150년경 멘데레스 강 유역 안티오키아의 한 조

각가가 만든 것으로 알려진 '밀로의 비너스', 해전을 기념하기 위해 기원전 203년 로도스 사람들이 세운 '사모트라케의 니케'가 이 시기의 대표적인 작품입니다.

이후 그리스 지역은 로마 제국에 흡수되고 말았습니다. 하지만 아이러니하게도 이는 우리가 고대 그리스 문화를 만나볼 수 있게 만드는 계기가 되었어요. 바로 로마 제국이 그리스 문화를 적극적으로 받아들였기 때문이죠. 그리스의 많은 예술가들이 로마에서 활동했고, 수많은 수집가들이 그리스 거장의 작품을 사들였어요. 본래 청동으로 만들어진 그리스의 조각상을 대리석으로 복제하는 작업도 활발하게 이뤄졌습니다. (기존의 청동 조각상은 후대인들이 녹여 무기로 만드는 경우가 많았기 때문에 대부분 사라지고 말았습니다. 다시 말해, 로마인들이 그리스의 조각상을 복제하지 않았다면 우리는 그리스의 예술 작품을 몇 점 제대로 만나보지도 못할 수도 있는 상황이었던 거예요.) 결국 원했든 원하지 않았든 로마인들은 현대와 고대 그리스 미술을 연결하는 역할을 톡톡히 해낸 셈이죠.

그리스 미술의 응용과 변형,
로마 미술

미개인의 나라는 어떻게 제국이 되었을까?

고대 그리스의 번영기, 폴리스들은 인구의 급격한 증가 문제를 해소하기 위해 식민지를 건설하기 시작했습니다. 그리스인들은 지중해를 따라 멀리멀리 뻗어나갔어요. 오늘날 터키에 해당하는 지역에 식민지를 세운 것은 물론, 북아프리카 해안지대, 서쪽 멀리 에스파냐, 심지어는 프랑스와 이탈리아 일부 지역까지 가서 정착을 시도했죠. 그리고 바로 그곳, 이탈리아 지역에서 그리스인들은 낯선 미개인들을 만나게 됩니다. 바로 로마인들이었죠. 로마인들은 당시 굉장히 낙후된 삶을 살고 있었습니다. 규모도 고작해야 로마 주변에 작은

국가를 이루며 사는 수준에 불과했고요. 하지만 조금씩 영역을 넓혀가던 로마는 에트루리아 문명을 멸망시킨데 이어, 기원전 1세기경에는 영국과 스페인, 북아프리카와 동방을 아우르는 거대한 국가로 탈바꿈했습니다. 조그마한 도시 국가에 불과했던 로마는 대체 어떻게 지중해 세계 전체를 지배하는 대제국이 될 수 있었을까요?

다양한 이유가 있겠지만 가장 먼저 풍부한 자원과 지리적 이점을 들 수 있습니다. 로마인들이 자신들의 터전으로 삼은 이탈리아 반도는 문명 형성에 유리한 점이 많았습니다. 북쪽에는 알프스 산맥, 남쪽에는 지중해가 위치해 외부 침입을 막기 유리했어요. 또한 로마의 일부인 포강 유역과 시칠리아섬 등이 풍부한 농업 생산력을 자랑했고, 선박 건조와 건축을 위한 삼림 자원, 무기 제작과 도시의 시스템을 구축하기 위한 광물 자원도 풍부했죠.

우수한 정치 체제도 한 몫 했어요. 로마 공화정의 정치 기구는 군대를 지휘하거나 행정을 담당하는 정무관, 외교와 재정 문제 및 정무관에 대한 자문을 담당하는 원로원, 그리고 관리 선출과 입법, 재판 및 국가 주요 정책 등을 결정하는 민회 등으로 이루어져 있었습니다. 즉, 왕정과 귀족정, 민주정이 혼합된 정치체제였던 거예요. 초기에는 귀족만 정무관이 될 수 있었지만, 기원전 367년부터는 평민도 정무관에 선

출될 수 있는 길이 열렸습니다. 권력을 가진 사람은 물론, 민중까지 모두 로마의 구성원으로 보는 문화가 빠르게 정착했던 겁니다.

로마는 기원전 264년부터 기원전 146년 사이에 벌어진 포에니 전쟁을 계기로 강대국으로 급부상했습니다. 전쟁 상대였던 카르타고는 당시 지중해의 패권을 장악한 나라였어요. 하지만 세 차례에 걸친 대규모 전쟁에서 로마가 모두 승리함으로써 카르타고를 멸망시켰죠. 포에니 전쟁 중 가장 유명한 것은 한니발 전쟁이라고도 불리는 2차 전쟁입니다. 기원전 218년, 스페인 지역에서 카르타고 군대를 통솔하던 명장 한니발 바르카(Hannibal Barca, BC 247-BC 183?181?)가 알프스 산맥을 넘어 이탈리아 본토로 진군하며 시작된 전쟁이었죠. 한니발은 북부 이탈리아로 진입한 뒤 연전연승했습니다. 하지만 로마군은 지연 전술로 전력을 회복할 시간을 벌었고, 이후 긴 행군에 지친 카르타고군을 물리치게 됩니다. 그리고 얼마 뒤인 기원전 149년, 로마는 카르타고를 침공해 완전히 파괴시킴으로써 명실상부 지중해의 절대 강자가 되었죠.

로마가 제국으로 성장할 수 있었던 데에는 개방성과 실용성으로 대표되는 로마인 특유의 문화도 한 몫 했습니다. 로마인들은 자신들이 가진 것보다 나은 게 있다면 뭐든 거리

낌 없이 받아들였어요. 설령 그것이 자신들에게 정복당한 지역의 것이라고 해도 말이죠. 그리스의 앞선 문화를 받아들였고, 이방인의 종교인 기독교를 적극적으로 수용함으로써 확장력과 대중성을 확보했죠. 뛰어난 실용성도 로마인들이 가진 중요한 특징 중 하나였습니다. 법과 제도는 물론, 각종 시설에 이르기까지 모든 것이 자신들의 현실적 필요에 따라야 한다는 생각에서 기획되고 만들어졌습니다.

이런 로마인들의 인생관과 국가관은 당연히 그들이 향유한 예술에도 큰 영향을 미쳤습니다. 지금부터는 그 내용을 함께 살펴보도록 할게요.

같은 듯 다른, 로마의 미술

앞서 설명한 것처럼 로마의 미술은 그리스 미술의 영향을 크게 받았습니다. 두 문명의 교류는 기원전 3세기경에 시작되었는데요. 주로 그리스의 식민지였던 남부 이탈리아와 시칠리아섬에서 교류가 이뤄졌다고 알려집니다. 그리스의 예술 작품은 로마인들의 절대적인 호응을 받았습니다. 그리스의 청동상과 대리석상이 쉴 틈 없이 로마의 공화당 광장으로 옮

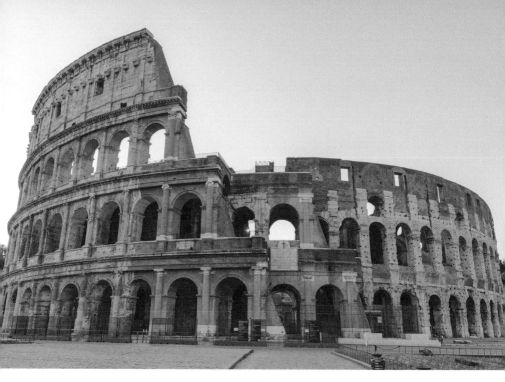

〈콜로세움 전경〉, 80년 건립

겨졌어요. 심지어 네로 황제는 델피 신전에서 500여 개의 청
동상을 가져왔을 정도로 그리스 예술품에 열광했죠. 원작을
구하기 어려운 경우에는 이를 복제해 감상하는 경우도 허다
했습니다. 이런 현상이 못마땅했던 로마의 시인 호라티우스
Quintus Horatius Flaccus는 "무례한 정복자가 오히려 그리스의 포
로가 되었다"고 사람들을 비꼬았을 정도였죠.

　하지만 로마의 미술이 단순히 그리스 미술을 베꼈다고

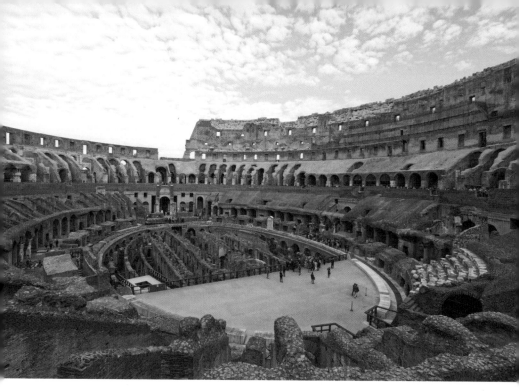

〈콜로세움 내부〉, 80년 건립

만 해석하기는 어렵습니다. 사회가 발전하면서 로마인들도 차차 그리스 문화의 영향력에서 벗어나기 시작했기 때문이죠. 로마인들은 특유의 실용주의적이며 현실주의적인 태도를 미술에도 접목했어요. 이러한 경향은 특히 공공 건축 분야에서 두드러지게 나타났습니다. 아치와 궁륭, 돔과 같은 형식을 개발했고, 콘트리트를 최초로 사용하기도 했죠.

로마인들은 자신들이 발전시킨 기법을 토대로 제국의

수많은 도시 어디에나 목욕을 즐길 수 있도록 공공 목욕탕을 설치했습니다. 또한 수도교와 포럼, 바실리카를 비롯한 각종 건축물과 조형물을 대규모로 건립했죠. 5만 명에 달하는 인원을 수용할 수 있는 거대한 규모의 콜로세움Colosseum도 지어졌는데요.

이는 당시 로마 인구의 4분의 1에서 6분의 1 정도가 들어갈 수 있는 거대한 규모였죠. (참고로 우리나라의 서울 월드컵경기장의 수용 인원이 6만 6천 명 정도이고, 이보다 더 큰 잠실 주경기장의 수용 인원도 8만 명 정도라고 해요. 이와 비교하면 콜로세움이 얼마나 큰 규모였을지 짐작이 가능하겠죠?)

50m 높이의 거대한 콜로세움이 세워질 수 있던 건 건축 기술이 빠르게 발전한 덕분이었습니다. 콘크리트를 활용해서 이전보다 훨씬 더 견고하면서도 저렴하게 건물을 지을 수 있었고, 계단식 관람석 아래의 통로는 교차형 궁륭 기법이 적용되었죠. 건물 외벽은 다양한 기둥 모양으로 장식되었습니다. 1층은 도리스식 주범이, 2층은 이오니아식 주범이 사용되었으며, 3층과 4층은 코린트 양식의 반원주로 장식되었죠. 이처럼 주범을 이용해 건물 외부를 꾸미는 방식은 르네상스 이후의 서양 건축에도 광범위하게 사용되게 됩니다.

살아있는 사람을 사실적으로 묘사한 것도 로마 조각의 특징 중 하나입니다. 로마인들은 집에 밀랍으로 만든 조상의

데스마스크^{death mask}를 보관하는 풍습을 가지고 있었습니다. 이는 죽은 자의 얼굴에서 직접 주물을 뜨기 때문에 매우 사실적이었는데요. 나아가 기원전 1세기경부터는 살아있는 인물의 두상이나 흉상 조각을 만드는 것이 유행하기도 했습니다.

서사적인 부조 양식이 생겨나기도 했습니다. 개선문의 아치에는 정복 전쟁을 묘사한 조각이 새겨졌으며, 그 밑으로 개선군이 포로를 이끌고 행진했죠. 로마 제국의 최전성기를 이끈 오현제 중 한 명인 트라야누스 황제의 기념주에는 로마의 보병이 원정을 떠나는 장면부터 진지를 건설하는 장면, 연설을 듣고 환호하는 장면, 적의 기지를 공격하는 장면 등이 상세하게 묘사되어 있습니다. 참고로 약 200m 높이에 달하는 이 기념주에는 최소한 150개 이상의 대량 학살 장면이 기록되어 있다고 하네요.

2장

중세의 미술

미美에서 구원으로,
초기 기독교 미술

역사를 바꿀 종교의 탄생

기원전 4년경, 인류의 역사를 바꿀 인물이 태어났습니다. 훗날 오랜 기간 유럽을 통째로 지배할 종교, 바로 기독교의 창시자인 예수였죠. (우리는 흔히 예수가 서기 1년에 태어났다고 알고 있지만, 여러 기록을 종합해 보면 기원전 4년경에 태어났다는 설이 조금 더 유력합니다. 예수의 생일로 알려진 12월 25일도 원래는 경쟁 종교인 미트라교의 축제일이었다고 해요. 때문에 이날이 예수의 실제 생일이라기보다는 당대 기독교인들이 타 종교를 대체, 흡수하기 위해 전략적으로 선택한 날짜라고 보는 것이 더 현실적이죠.) 예수는 여러 면에서 개혁적인 종교 사상가였습니다. 가

장 특기할 만한 부분은 그가 '편견'을 가지지 않았다는 거였어요. 영향을 받은 유대교가 오직 유대인만을 위한 종교였던 것과는 달리, 예수는 신자들을 계층이나 민족으로 나누지 않았던 거죠. 신분이나 지위의 높고 낮음, 부의 있고 없음도 예수에게는 고려 대상이 아니었습니다.

예수가 세상을 떠난 뒤, 그의 제자들은 예수의 가르침을 널리 알리기 위해 로마 제국 곳곳으로 퍼져나갔습니다. 유대인을 넘어 이방인에게까지 선교 활동을 시작한 거죠. 하지만 로마 제국의 지도자들은 이 새로운 종교를 곱게만 볼 수는 없었어요. 이전 장에서 이야기한 것처럼 로마인들은 자신들과 다른 문화와 관습에 매우 관용적인 편이었습니다. 그 덕에 다양한 인종과 종교로 구성된 제국을 다스릴 힘을 가질 수 있었죠. 로마인들이 원한 것은 그저 한 가지 뿐이었습니다. 바로 자신들이 신과 같은 존재로 여기는 로마 황제를 숭배하고, 제물을 바쳐야 한다는 것이었죠. 숭배의 방식도 그리 대단한 게 아니었어요. 그저 황제의 초상화나 조각상 앞에 마련된 불꽃에 소금을 조금 떨어뜨려 불꽃이 타오르게 하면 될 뿐이었죠. 우리로 치자면 국기에 대한 맹세 혹은 애국가 제창 같은 일이었달까요. 하지만 기독교인들에게 이건 '불가능한' 조건이었습니다. 기독교인들에게 신은 하나뿐이었고, 그저 인간에 불과한 황제를 신이라 받들어 모시는 것

은 말도 안 된다고 생각했기 때문이죠.

오랜 기간 박해가 이어졌습니다. 로마인들은 기독교인들의 성서를 압수했고, 교회의 재산을 몰수했으며, 기독교를 믿는 사람들을 체포하고 고문했죠. 이 과정에서 일부 사람들은 목숨을 잃기도 했고요. 심지어 제5대 황제인 네로(Nero, 37-68)는 로마 화재의 책임을 뒤집어 씌웠습니다. 초기 선교를 주도한 바울Paul, 예수의 열두 제자 중 한 명인 베드로Petrus도 이때 순교한 것으로 알려지죠. 고통은 이어졌습니다. 도미티아누스, 플리니우스, 데키우스, 디오클레티아누스 황제에 이르기까지 크고 작은 박해가 이어졌던 거예요. 기독교인들은 거의 300년 가까이 고통 받으며 자신들의 종교를 지켜나갔습니다.

313년에 기적이 일어났습니다. 당시 로마 제국을 지배하던 콘스탄티누스 황제(Constantinus, 272-337)가 기독교 박해의 중단을 선포한 거죠. 심지어 죽기 전에는 세례까지 받았어요. 전설에 따르면, 그가 기독교를 공인한 데에는 중요한 전투 전날 꾼 꿈이 큰 역할을 했다고 합니다. 꿈속에서 십자가가 나타났고 '이것으로 이겨라'라는 음성이 들렸다고 하죠. 하지만 전설은 전설일 뿐입니다. 사실 이건 정치적인 고려가 포함된 결정으로 보는 게 조금 더 현실적이에요. 당시 콘스탄티누스 황제는 동방에 제국의 세력을 구축하려 노력

중이었습니다. 이 지역에는 기독교인들의 비율이 상당히 높은 편이었는데요. 기독교를 박해했던 전임자들과 다른 모습을 보여주는 것이 해당 지역 거주자들의 마음을 얻기 좋다고 판단했던 것이죠. 어찌됐든 이때부터 기독교는 더 이상 숨어서 믿지 않아도 되는 종교가 되었습니다. 약 50년 뒤, 요비아누스 황제(Jovianus, 332?-364)는 한 술 더 뜬 결정을 내렸어요. 기독교 이외의 모든 종교를 법으로 금지해버린 거죠. 고대의 신전들은 잇달아 문을 닫았고, 심지어 플라톤이 세운 철학 학교 아카데메이아Academeia도 폐쇄됐습니다. 오랜 박해를 이겨낸 기독교가 마침내 제국의 유일한 종교가 된 거예요. 그리고 곧이어 중세 유럽이 시작되었죠.

중세 미술, 후퇴일까 변화일까?

우리는 중세를 흔히 미술의 '암흑기'라고 부릅니다. 이전 시대와 확연히 구분되는 이질적인 형태의 미술을 만나볼 수 있는 데다, 그리스, 로마 시대에 발전한 사실적인 묘사 기법들이 마치 그런 적 없었다는 것처럼 자취를 감췄기 때문이죠. 도대체 왜 이런 일이 발생했을까요?

앞서 설명한 기독교의 막강한 영향력에 그 답이 있습니다. 서구 사회는 로마 제국이 몰락한 뒤 한동안 혼란기에 빠졌습니다. 유럽 왕국이 다수 출현했고, 기독교가 이들 국가를 통합하는 역할을 했죠. 사람들의 관심사는 현세가 아닌 내세가 되었으며, 이로 인해 육체를 아름다움의 대상이 아닌 타락의 대상으로 여기게 되었습니다. 미술 기법도 이러한 경향을 따랐습니다. 인물과 사물을 사실적으로 그리는 데에 관심을 가질 필요가 없었던 것이죠. 이런 변화의 이유를 전문 예술가 집단의 몰락에서 찾는 시각도 있습니다. 로마 귀족들의 경우 그리스 미술에 대한 깊은 관심과 애정을 가졌기 때문에 그 기법과 예술성이 보존될 수 있었지만, 중세가 되면서 그들의 지원을 받던 예술가들도 자연스럽게 사라질 수밖에 없었다는 거죠.

우리는 보통 중세의 시작을 기독교의 공인이 이루어진 4세기 무렵으로 보고 있습니다. 기독교 미술은 그보다 조금 앞선 3세기경에 시작되었습니다. 이 시기는 기독교가 인정되지 않아 기독교인들은 많은 핍박을 받는 시기였습니다. 기독교인들은 박해를 피해 카타콤Catacomb이라고 불리는 지하 묘소에서 예배를 드렸는데요.

카타콤의 벽과 천장에는 많은 그림이 그려졌습니다. 이 시기 기독교인들은 자신들이 익숙한 이미지, 즉 고대 그리스

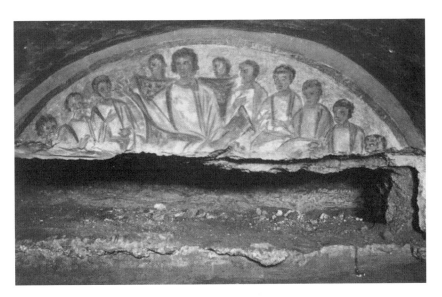

〈그리스도와 그의 제자들〉, 도미틸라의 카타콤, 4세기경

와 로마풍으로 그림을 그렸습니다. 예수의 이미지도 우리가
알고 있는 모습이 아니라 수염 하나 없는 젊은이의 모습으로
그려졌죠.

조화나 아름다움보다는 성서의 정확한 묘사와 기록을
추구한 것도 초기 기독교 미술의 특징이라고 할 수 있습니
다. 구약성서에는 다음과 같은 이야기가 담겨 있어요. 바빌
로니아의 느부갓네살Nebuchadnezzar 왕이 바빌론의 두라 평원
에 자신의 모습을 한 황금상을 만들고 사람들에게 숭배할 것
을 강요했습니다. 이때 이를 반대한 사람들이 있었습니다.

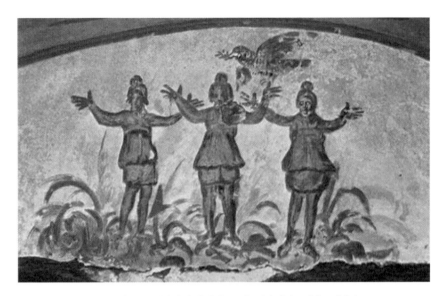

〈타오르는 불길 속의 세 사람〉, 프리스킬라 카타콤 벽화, 3세기경

바로 다니엘과 하나니야, 아자리야였죠. 이들은 유태인 고관들이었는데요. 하나님에 대한 신앙을 지키기 위해 이런 결정을 했고, 결국 화형을 당하게 되었죠. 하지만 놀라운 일이 일어났습니다. 세 사람 모두 천사의 도움으로 머리카락 하나 그슬리지 않았던 것이죠.

그럼 이제 그림을 살펴보죠. 위 그림은 3세기경 프리스킬라 카타콤에 그려진 그림입니다. 만약 그리스 전성기의 화가 혹은 조각가가 이 그림을 보았다면 무슨 이야기를 했을까요? 모르긴 몰라도 아마 좋은 대답이 나오기는 어려웠을 겁

2장. 중세의 미술

니다. "이게 무슨 애들 장난이냐"며 말이죠.

　하지만 이 시기의 그림은 이전의 미술과는 다른 목적을 지니고 있었습니다. 바로 앞서 말한 '성서의 정확한 묘사와 기록'이 그것이죠. 그림은 세 사람이 지닌 높은 신앙심과 이에 부응하는 신의 구원을 보여주는 정도면 충분했습니다. 이를 위해 그림은 페르시아 옷을 입은 세 사람과 불길, 구원을 상징하는 비둘기 정도면 족했고요. 지상의 아름다움 외에도 구원의 세계를 향해 사람들이 눈을 돌리기 시작했던 겁니다.

중세 미술의 황금기, 비잔틴 미술

제국의 몰락

로버트 A. 하인라인, 아서 C. 클라크와 함께 공상과학소설계의 '삼대 거장'으로 불리는 아이작 아시모프의 소설 〈파운데이션〉에는 1만 2,000년 동안 이어져온 은하제국의 멸망을 예언하는 심리역사학자 해리 셀던의 이야기가 담겨 있습니다. 해리 셀던은 엄정하게 도출된 수학적 원리를 바탕으로 제국의 몰락을 예언합니다. 또한 그 후에 계속될 혼란을 최소화하기 위한 노력을 시작해야 한다고 사람들을 설득하죠. 하지만 대부분의 사람들은 그의 이야기에 코웃음 칠 뿐입니다. 오히려 그가 제국의 평화를 깨뜨리고 있다며 손가락질하고

비난하죠. 물론 얼마 지나지 않아 제국은 몰락하고, 수많은 사람들이 혼란에 빠지게 되었고요.

이런 상황은 로마 제국도 마찬가지였습니다. 로마는 분명 천천히 몰락하고 있었어요. 그러나 대부분의 사람들은 제국의 현재와 미래를 낙관했습니다. 어찌 그러지 않을 수 있었겠어요. 잘 포장된 도로는 여전히 제국 구석구석을 연결하고 있었고, 시민들을 통제하는 강한 경찰력도 그대로였으니까요. 주변국은 모두 로마에 공물을 바치고 있었고, 여전히 많은 사람들이 제국의 번영과 발전을 위해 노력하고 있었죠.

그런데 이런 모습은 겉보기에 불과했습니다. 제국의 청년들은 끊임없는 전쟁으로 인해 죽어나갔고, 과도한 세금과 오랜 군복무로 인해 수많은 농민들이 농노로 전락했죠. 지배 계층이라고 해서 모두가 사정이 나은 것도 아니었어요. 특히 황제 자리는 그 어느 때보다 위태했습니다. 친위대에게 뇌물을 주기만 하면 누구나 쉽게 반란을 일으킬 수 있었어요. 때문에 1세기와 2세기에 각각 9명, 6명에 불과했던 로마 황제의 수는 3세기 들어 73년간 22명에 달할 정도로 많아졌습니다. 당연히 제국에 대한 황제의 지배력은 급속도로 줄어들 수밖에 없었고요.

문제는 밖에서도 이어졌습니다. 야만족들이 끊임없이 국경을 침범했거든요. 아, 물론 '야만족'이라는 건 로마인들

의 시각이 적극적으로 반영된 표현입니다. 당시 제국 변방에 자리 잡은 이민족 중 상당수가 이미 여러 경로로 로마의 발전된 문명을 받아들이고 있었거든요. 심지어는 종교까지 로마의 국교인 기독교로 개종한 경우도 많았죠. 어쨌든 로마 정부는 자신들이 가진 군사력만으로는 이들의 거센 침입을 막기 힘들다고 판단했어요. 용병을 고용하기 시작한 거죠. 하지만 이 결정도 문제가 있기는 마찬가지였습니다. 고용한 용병들이 이민족과 같은 혈통인 경우가 많았거든요. 결국 로마 정부는 일부 부족들이 제국 내에서 정착할 수 있도록 관용(?)을 베풀었습니다. 아니, 그럼 초대 받지 못한 다른 부족들은 가만히 있었냐고요? 당연히 아니죠. 제국의 문이 열렸다는 소식을 들은 이민족들은 끝없이 국경으로 몰려왔습니다. 결국 로마는 혼란에 빠져버렸죠.

이에 콘스탄티누스 황제(Constantinus, 272-337)는 로마를 벗어난 지역으로 수도를 옮기기로 결정했어요. 그가 선택한 지역은 유럽과 아시아의 관문인 비잔티움이었죠. 이름도 콘스탄티노플로 바꿨어요. 맞아요. 본인의 이름을 딴 수도를 만든 거예요. 이후 그의 뒤를 이은 두 아들은 제국을 조금 더 효율적으로 통치하기 위한 방법을 고안했습니다. 형은 로마에 머물면서 제국의 서쪽을, 동생은 콘스탄티노플로 가서 제국의 동쪽을 다스리기로 한 거죠.

2장. 중세의 미술

그렇다고 몰락이 중단되지는 않았어요. 378년 로마로 밀려들어온 고트족과 맞서던 발렌스 황제(Valens, 328-378)가 전사해 버렸고, 476년에는 로마를 중심으로 하는 서로마 제국이 멸망하고 말았습니다. 반면 콘스탄티노플을 중심으로 하는 동로마 제국은 이후에도 오랜 기간 존속했어요. 물론 자신들이 있는 동쪽에 주로 관심을 둔 탓에 기존의 로마 제국이 지켜온 유럽 대륙의 전통과 문화가 상당 부분 사라지긴 했지만 말이죠. 예술도 이전과는 다른 양상을 보여주었습니다. 어떤 양상이었냐고요? 지금부터 그 내용을 살펴보도록 할게요.

그림으로 쓰인 성경, 모자이크와 이콘

비잔틴Byzantine 미술은 콘스탄티누스 황제가 로마 제국의 수도를 콘스탄티노플로 옮긴 뒤에 발전한 양식입니다. 비잔틴은 콘스탄티노플의 원래 명칭이 비잔티움이었기 때문에 붙은 이름이며, 이 양식은 수도 이전 직후인 330년경부터 이 도시가 투르크 족에 의해 멸망한 1453년까지 이어졌죠.

비잔틴 미술의 특징은 모자이크와 이콘화에서 가장 뚜

렷하게 드러납니다. 우선 모자이크는 로마의 국교로 공인된 기독교의 강령을 널리 알리기 위해 제작되었습니다. 주제는 당연히 종교와 관련된 것이 대부분이었고, 작품 속 예수는 늘 전지전능한 인물로 표현되었죠. 기독교의 주요 성인들도 황금빛 후광에 둘러싸인 멋진 모습으로 묘사되었습니다. 모자이크의 주요 재료는 반짝이는 유리조각이었습니다. 당대 예술가들은 다양한 색채를 가진 유리를 사용해 자신의 작품을 화려하게 장식했죠. 주로 개인 주택을 장식하던 로마시대의 모자이크와 달리, 교회의 돔이나 제단 뒤처럼 공적인 장소에 설치되었다는 것도 이전과는 다른 점이라고 할 수 있습니다.

흔히 '성상화'로 번역되는 이콘icon도 비잔틴 미술의 특징을 잘 드러내는 작품입니다. 이콘은 성경의 내용을 묘사한 그림을 일컫는 말입니다. 사람들은 이콘에 초자연적인 힘이 있다고 믿었어요. 어떤 작품은 눈물을 흘렸다는 이야기가 돌았고, 또 다른 어떤 작품에서는 좋은 향기가 난다는 소문이 퍼지기도 했죠. 때문에 교회와 일반 가정은 물론, 로마 황실에서도 이를 귀하게 다루었습니다. 이콘은 메시지 전달의 효율성을 높이기 위해서 관례적인 표현을 반복해 사용한 경우가 많았습니다. 왼손에는 복음서를 들고, 오른손으로는 '삼위일체이신 하나님'과 '그리스도의 신성과 인성'을 표현하는

2장. 중세의 미술

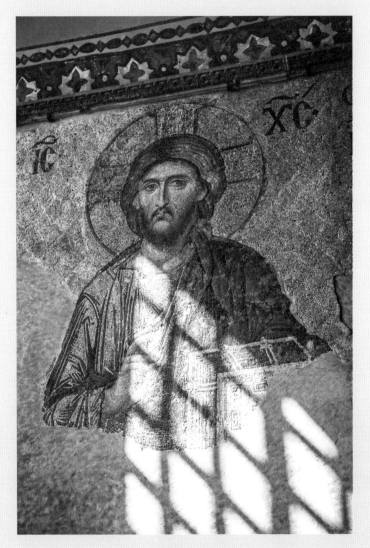

〈옥좌의 그리스도〉, 800년경

판토크라토르^{Pantokraor} 형태의 그리스도상이 대표적인 이콘에 해당합니다. 참고로 판토크라토르란 만물을 지배하는 자 혹은 전능한 자라는 의미이죠.

이콘은 100년 넘게 제재가 이뤄지기도 했습니다. 과도한 우상화로 인해 이콘을 실제 신처럼 숭배하는 사람들이 생겨났기 때문이죠. 실제로 일부 사람들은 자신이 아끼는 이콘을 전쟁터에 가져가기도 했고, 얼굴이 닳아버릴 정도로 수없이 입을 맞춘 경우도 있었습니다. 결국 동로마 제국 황제인 레오 3세^{LeoⅢ}는 726년 이콘 파괴 칙령을 선포했습니다. 하지만 이러한 인위적인 제한에는 분명 한계가 있었습니다. 일반 대중을 대상으로 기독교의 교리를 전파하고 신앙을 북돋우는 데에 이콘만한 것이 없었기 때문이죠. 결국 이콘은 843년에 열린 종교회의에서 재현적인 도상을 사용하는 것이 허용됨으로써 다시 부흥기를 맞이합니다.

비잔틴 시기의 건축물로는 6세기 초반에 세워진 성당인 하기아 소피아^{Hagia Sophia}가 대표적입니다. 당시의 황제였던 유스티니아누스 1세^{Justinianus I}는 400년간 위용을 자랑한 콘스탄티노플에 어울리는 건축물을 지으려고 했습니다. 그리고 이를 위해 수학자이자 과학자인 트랄레스의 안테미우스^{Anthemius}, 이시도루스^{Isidorus} 두 사람에게 설계를 위임했죠. 하기아 소피아란 '거룩한 지혜'라는 의미를 지니고 있는데요.

2장. 중세의 미술

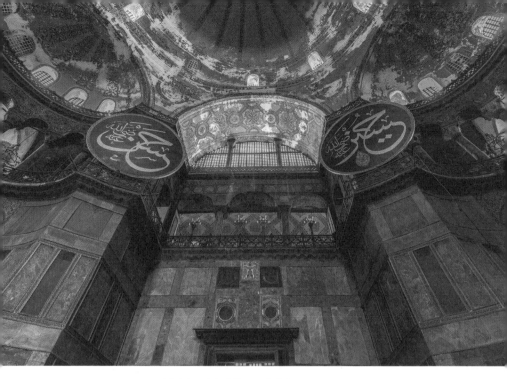

〈하기아 소피아 내부〉, 537년 건립

로마의 직사각형 바실리카 위에 돔 지붕의 원형 구조를 결합
함으로써 양쪽 양식의 장점을 모두 살렸다는 평가를 받고 있
죠. 그야말로 당대의 건축 공학 기술이 집약된 건물을 두 눈
으로 확인한 황제는 "솔로몬이여, 내가 당신을 이겼노라!"라
고 외치며 크게 기뻐했다고 하죠.

건축과 조각의 발전,
로마네스크 미술

개혁으로 얻은 영적 권위

우리는 서로마 제국이 멸망한 476년과 동로마 제국이 멸망한 1453년 사이의 기간을 흔히 '중세'라고 부릅니다. 하지만 이는 상투적인 표현일 뿐, 1000년에 가까운 세월을 완전히 똑같은 시대로 이해하거나 해석하는 것은 다소 무리가 있습니다. 중세 유럽은 서기 1000년을 기점으로 커다란 변화를 맞이했습니다. 예수 탄생 후 1000년이 지나 세상의 종말이 올 거라는 믿음(돌이켜보면 우리도 서기 2000년이 되면 Y2K로 종말이 올 거라고 생각했죠. 당연히 2000년 1월 1일은 아무 일 없이 지나가 버렸고요.)은 그저 헛된 걱정에 불과했어요. 오히려 유

럽을 혼란에 빠뜨린 이민족의 침입이 사그라지면서 사회가 안정을 되찾기 시작했죠.

이 시기 중세 유럽 사회에는 봉건제가 자리 잡기 시작했습니다. 봉건제는 토지를 매개로 주군과 봉신 사이에 관계가 형성되는 제도를 말합니다. 쉽게 말해, 땅을 주고받음으로써 주종관계가 맺어지는 제도였던 거죠. 봉건제는 넓은 땅을 가지고 있었던 대지주들의 권력을 강화해 주었습니다. 당연히 막대한 토지를 소유했던 교회와 수도원의 세속적 영향력도 강화될 수밖에 없었죠.

막대한 부와 권력은 문제를 낳았습니다. 세속적 이익에 빠져 종교를 '수단'으로 여기는 사람들이 나타나기 시작한 거예요. 종교의 본질이 오염되어버린 거죠. 이를 해결하기 위한 움직임이 나타나기 시작했습니다. 대표적인 사례가 클뤼니 수도원이 주도한 개혁운동이었어요. 클뤼니 수도원은 세속 권력이 개입하지 못하는 수도원이 설립되길 바랐던 아키텐느의 공작 기욤의 열망이 담긴 공간이었습니다. 클뤼니 수도원의 성직자들은 베네딕트 수도회의 규율을 엄격하게 지키며 생활했어요. 또한 진실된 예배와 경건한 삶을 실천하고자 노력했죠. 클뤼니 수도원의 행보는 탐욕 가득한 세상에 지친 사람들의 열광적인 지지를 얻기에 충분했습니다. 클뤼니 수도원의 영향력은 기독교 생활권 전역에 불길처럼 번졌

어요. 가장 번창했을 당시 이곳에 속한 수도원이 1,200여 개에 달했고, 성직자의 수도 20,000명이 넘었을 정도죠.

교회는 이러한 일련의 개혁운동을 발판삼아 영적 권위를 얻을 수 있었습니다. 성직 매매와 성직자의 결혼을 금지했으며, 추기경 회의를 통해 독자적으로 교황을 선출하기 시작했죠. 물론 그렇다고 중세의 교회가 종교적 기능만 했던 것은 아니었어요. 오히려 높아진 영향력만큼 많은 역할을 수행했죠. 가령 이런 식이에요. 책이 모두 라틴어로 쓰여 있는데, 그걸 읽을 수 있는 사람은 성직자뿐이었습니다. 자연스레 교회는 교육기관의 역할을 하게 되었어요. 또한 교회와 수도원은 유럽 농지의 거의 3분의 1을 소유한 대지주이기도 했습니다. 당연히 중세 사회의 경제를 이끄는 조직이 될 수밖에 없었죠. 이밖에도 교회는 고해성사, 혼인성사 등의 방법을 통해 개인의 양심과 도덕, 성생활까지 규제했습니다. 말 그대로 인간 삶의 모든 것에 영향을 준 조직이 바로 중세의 교회였던 겁니다.

2장. 중세의 미술

로마를 그리워한 중세

비잔틴 미술 이후, 11세기 무렵부터 13세기 초까지 번성한
미술 양식을 우리는 로마네스크^{Romanesque}라고 부릅니다.
11세기를 전후해 유럽 각지의 수도원들이 문화적 구심점을
하게 되고, 정치적 안정과 경제적 발전이 함께 이루어지면서
나타난 양식이죠. 원래 이 용어는 주로 건축에서 사용되었습
니다. 당시 수도원 조직이 자신들의 높아진 권위와 역할에
걸맞은 건축물을 찾기 시작했기 때문이죠. 특히 11세기 후반
과 12세기 유럽의 주요 건물들은 두꺼운 벽과 아치가 있는
고대 로마의 석조 건물과 매우 닮아 있는데요. 로마네스크라
는 이름도 실은 당시의 건축이 로마 건축에서 파생되었음을
가리키는 프랑스어 '로망^{roman}'에서 나온 것이었죠.

　로마네스크 건축의 가장 큰 특징으로는 석조 궁륭을 이
용했다는 점을 들 수 있습니다. 궁륭은 고대 로마시대부터
사용된 건축 양식 중 하나였는데요. 돌이나 벽돌, 콘크리트
등을 활용해 절단면이 반원형의 아치를 이루도록 만든 것을
말하죠. 궁륭은 일자형 석재로 위를 덮는 방식에 비해 보다
넓은 공간에 설치가 가능하다는 장점을 가지고 있습니다.

　목조 지붕과 얇은 벽으로 이루어진 이전 시대의 교회 건
축과 달리, 내구성이 높은 석조 지붕이 이용된 것도 로마네

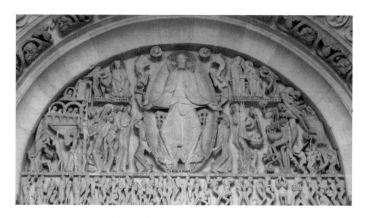

기슬레베르투스, 〈최후의 심판〉, 12세기경, 프랑스 오툉 생 라자르 대성당

스크 건축의 주요한 특징 중 하나입니다. 기둥과 벽은 무거운 지붕을 충분히 받칠 수 있을 정도의 두께로 보강되었으며, 창문은 가능한 한 작게 만들어졌죠. 이러한 변화로 인해 이 시기의 건축물들은 탄탄하고 육중한 외관과 장엄한 분위기를 자아내는 내부를 가지게 되었습니다.

문맹인 경우가 많았던 신자들을 위해 교회 건물 곳곳에는 종교적 교리가 새겨진 조각물이 만들어졌습니다. 특히 입구 상단의 반원형 공간에는 팀파눔Tympanum이라 불리는 장식이 설치되었어요. 로마네스크 시대를 대표하는 조각가로는 기슬레베르투스Ghiselbertus를 들 수 있습니다. 그는 프랑스 오툉 지역의 생 라자르 대성당 출입문 상단에 설치된 '최후

2장. 중세의 미술

의 심판'을 만들었어요. 이 작품에는 후광에 둘러싸인 채 하늘로 올라가는 그리스도의 모습과 천사들과 악마들이 벌거벗은 영혼들의 무게를 재는 장면, 악마들이 죄인의 영혼을 집어삼키고 죄인의 육신을 꼬챙이로 꿰고 있는 최후의 심판 장면 등이 새겨져 있습니다. 또한 아래에는 '지상의 잘못에 얽매인 자들은 이를 보고 두려움에 떨 것이니, 그들이 장차 이 같은 공포를 맞게 될 것이다'라는 문구가 적혀 있죠. 단순한 아름다움의 추구를 넘어, 종교적이고 교훈적인 목적을 전달하려고 한 로마네스크 예술의 특징이 잘 드러나는 작품이었던 겁니다.

송아지 가죽으로 만든 우피지 또는 양가죽으로 만든 양피지에 새겨진 복음서 수사본도 중세 유럽 예술의 종교적 특성을 잘 보여줍니다. 아직 인쇄술이 발달하지 않은 시기였기에 수사본을 만드는 일은 높은 비용과 정교한 노동이 요구되는 작업이었습니다. 이러한 이유로 성경 전체가 아닌 일부분이 복사되는 경우가 많았죠. 수사본은 신의 말씀이 새겨진 것으로 간주되었습니다. 때문에 수사본을 만드는 사람들은 아름다운 장식을 곁들여 그 내용을 부각시키고자 했어요. 표지에는 금박이 입혀졌고, 값비싼 보석으로 장식된 경우도 많았죠. 중세시대의 사람들이 종교에 얼마나 '진심'이었는지 보여주는 것이 바로 이 수사본이었던 거죠.

높게, 더 높게!
고딕 미술

권위의 몰락

1095년 11월 프랑스의 클레르몽, 교황 우르바노 2세(Urbanus
Ⅱ, 1035-1099)의 소집으로 종교회의가 열렸습니다. 주요 논
제는 엉뚱하게도 '전쟁'이었어요. 바로 향후 약 200년 간 이
어질 십자군 전쟁을 선포하기 위해 만들어진 자리였던 거죠.
이 자리에서 교황은 이교도들이 저지르는 '만행'을 쉼 없이
이야기했습니다. 그리고 위험에 빠진 우리의 성지, 팔레스타
인을 하루빨리 구해내야 한다고 외쳤죠. 얼마 뒤, 회의 결과
에 열광한 사람들이 밖으로 뛰쳐나왔습니다. 그리고 그 길로

2장. 중세의 미술

머나먼 원정을 시작했죠. 결과는? 우리가 아는 그대로였습니다. 원정을 떠난 사람 대부분이 성지 근처에도 가지 못한 채 죽임을 당한 거죠. 제대로 훈련도 받지 않은 이들에게 이 전쟁은 애당초 무리였어요. 하지만 원정은 여기서 끝나지 않았습니다. 유럽인들은 약 200년에 걸쳐 총 8번에 걸친 전쟁을 치렀습니다. 물론 이들이 마주한 결과는 대부분 1차 원정을 떠난 사람들과 비슷했지만 말이죠.

사실 십자군 전쟁이 단순히 종교적인 목적만을 위해 벌어졌다고 보기는 어려워요. 오히려 당시 유럽인들이 겪고 있던 여러 문제와 교회가 직면한 도전을 해소하기 위한 목적이 컸다고 보는 경우도 많죠. 유럽인들이 당시 겪고 있던 가장 큰 문제 중 하나가 바로 굶주림이었어요. 인구는 오랜 기간 꾸준히 늘어난 반면, 농업 생산력은 한참 전인 로마 시대의 수준에서 크게 벗어나지 못했던 탓이죠. 배고픔에 지친 사람들은 곳곳에서 폭동을 일으켰습니다. 이를 보며 고민에 빠졌던 지도자들은 마침내 기름지고 풍요로운 서아시아 지역으로 눈을 돌리게 되었고요.

어찌됐든 십자군 원정은 실패로 끝났습니다. 당연히 원정을 주도한 교회도 책임에서 자유롭지 못했어요. 신앙을 잃어버렸다고 외치는 사람들이 유럽 곳곳에서 나타났고요. 심지어 일부는 기독교의 신이 자신을 버렸다며 이슬람교로 개

종하기도 했죠. 교황의 권력은 이전에 비해 크게 줄어들었고, 오랫동안 교회의 권위에 눌려 기를 펴지 못했던 왕권이 차츰 강화되기 시작했습니다.

물론 교회도 이를 가만히 두고 보지는 않았습니다. 잃어버린 신앙, 빼앗긴 권력을 되찾기 위한 노력을 시작한 거죠. 대표적인 것이 바로 신학, 철학 같은 학문의 발전이었습니다. 스콜라 철학자는 이런 흐름을 주도한 사람들이었어요. 스콜라 철학Scholasticism은 대략 중세의 중후반기라고 할 수 있는 9~16세기경 유행한 기독교 신학 중심의 철학 사상을 말합니다. 기독교 신앙을 체계적으로 정리하고, 이를 이성적 사유를 통해 논증하고자 한 것이 특징이죠. 특히 13세기의 철학자 겸 신학자인 토마스 아퀴나스(Thomas Aquinas, 1225-1274)는 스콜라 철학을 집대성한 인물이었습니다. 〈신학대전〉, 〈그리스인의 오류에 관하여〉, 〈군주정에 관하여〉 등 방대한 수의 저작을 남겼고, 사후에는 그 저작만큼 많은 신학의 문제를 해결했다는 평가를 받았죠.

재미있는 사실은 스콜라 철학의 발전에 이슬람교가 미친 역할도 컸다는 거예요. 스콜라 철학자들은 기독교 신앙의 최고 법전이라 할 수 있는 〈성경〉 외에도 고대 그리스의 철학자인 아리스토텔레스Aristoteles의 저작을 자신들의 학문에 상당 부분 활용했습니다. 아리스토텔레스의 사상이 신학

2장. 중세의 미술

은 물론, 문학, 과학 등 여러 분야에 두루 적용이 가능하다는 판단 때문이었죠. 한동안 잊혀져있던 아리스토텔레스의 저작은 먼 길을 돌아 이들에게 전해졌습니다. 처음에는 그리스에서 알렉산드리아로 넘어갔고, 7세기가 되어서는 이집트를 정복한 이슬람교도들에 의해 아랍어로 번역되었죠. 이후 아리스토텔레스 저작의 번역본은 이슬람 군대를 따라 스페인을 비롯한 여러 지역으로 퍼져나갔습니다. 그리고 마침내 십자군 전쟁 등을 거치며 기독교인들의 손에 들어가게 되었죠.

교회의 영광을 되찾고 사람들의 신앙을 고취시키기 위한 노력은 미술과 건축 분야에서도 나타났습니다. 어떤 노력을 했냐고요? 그럼 지금부터 십자군 원정기 이후의 중세인들이 어떤 문화와 예술을 향유했는지 살펴보도록 할게요.

건물을 넘어 '작품'이 되다

중세 시대의 기독교 미술은 12세기에 등장한 고딕Gothic 미술로 절정을 이뤘습니다. 고딕이라는 이름은 후기 르네상스 미술가들이 자신들의 이전 시대 작품이 너무 소박해서 미개인이나 고트족이 만든 것이 분명하다는 의미로 붙인 이름인데

요. 사실은 조롱조에 가까운 표현이지만 오늘날까지도 그 이름이 관행처럼 사용되고 있습니다.

이 시기 유럽은 도시가 크게 성장했습니다. 때문에 하나님의 집이자 생활의 중심지인 성당이 도시 중심지에 대규모로 지어졌는데요. 이런 고딕 건축 양식의 성장을 주도한 것은 생 드니 왕립수도원의 원장이었던 쉬제르Suger였습니다. 그는 '현세에 묶인 인간의 정신은 눈에 보이는 것을 통해서만 진리를 인지할 수 있다'고 주장했는데요. 이러한 관점에 따라 웅장하고 아름다운 성당을 짓기 위한 고민이 꾸준히 이어지게 되었습니다.

특히 이 시기의 건축가들은 어떻게 하면 성당을 더 높게 지을 수 있을지 고민에 고민을 거듭했습니다. 이는 신에게 가까워지고 싶은 열망이자 시간이 갈수록 떨어져 가는 교회의 권위를 되살리기 위함이었죠. 다양한 건축 기법의 발달로 건물의 높이는 점점 더 높아졌고, 성당의 벽은 더욱 얇아졌습니다.

높이 솟아오른 교회는 그 도시에 살고 있는 시민들의 긍지를 높이는 상징물이 되기도 했습니다. 때문에 신분의 높고 낮음을 따지지 않고 많은 이들이 교회를 짓는 일을 도왔어요. 귀족과 귀부인들은 채석장에서 가져온 돌을 마차로 실어날랐고, 미장이나 목수 같은 전문 인력들은 자신의 전문성을

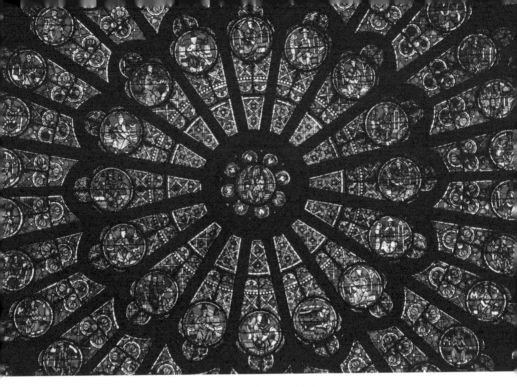

〈장미창〉, 1220년경, 프랑스 샤르트르 대성당

살려 힘을 보탰습니다. 때때로 교회를 짓는 데에는 수십, 수백 년이 걸리기도 했습니다. 이런 이유로 일부 건물은 고딕을 포함한 여러 양식이 뒤섞여 나타나기도 하죠.

이렇게 만들어진 교회는 단순한 건축물이 아닌 하나의 성서라고 불려도 손색이 없을 정도였습니다. 우선 건축가들은 보다 넓게 벽을 트고 그 자리를 화려하고 아름다운 스테인드글라스로 채웠습니다. 수도원장을 비롯한 교회의 관계

자들이 스테인드글라스 창문이 신의 빛을 반영한다고 믿었기 때문이죠. 보다 영롱한 빛깔의 스테인드글라스를 만들기 위해서는 끓는 액체 상태의 유리 속에 구리, 망간, 철 등 금속 산화물을 적절히 배합하는 고도의 기술이 필요했습니다. 이렇게 만들어진 창문은 화려함을 넘어 숭고함을 불러일으키곤 했습니다. 그저 비바람을 막는 용도를 넘어, 신과 교회의 위대함을 되새겨주는 '작품'이 된 거예요.

조각은 선정적이고 자극적인 로마네스크 양식과는 달리 다소 차분한 형태를 지닌 것이 특징입니다. 좁아진 기둥에 맞춰 길고 야윈 모습을 가지고 있는 것도 고딕 시기 조각의 특징 중 하나이죠. 참고로 고딕 초기의 조각은 육체를 사악한 것으로 보아 다소 부자연스러운 형태를 띠는 경우도 많았습니다. 하지만 후기로 접어들수록 다시금 생동감 있는 방식의 묘사가 나타나게 되었죠.

2장. 중세의 미술

3장

르네상스 미술

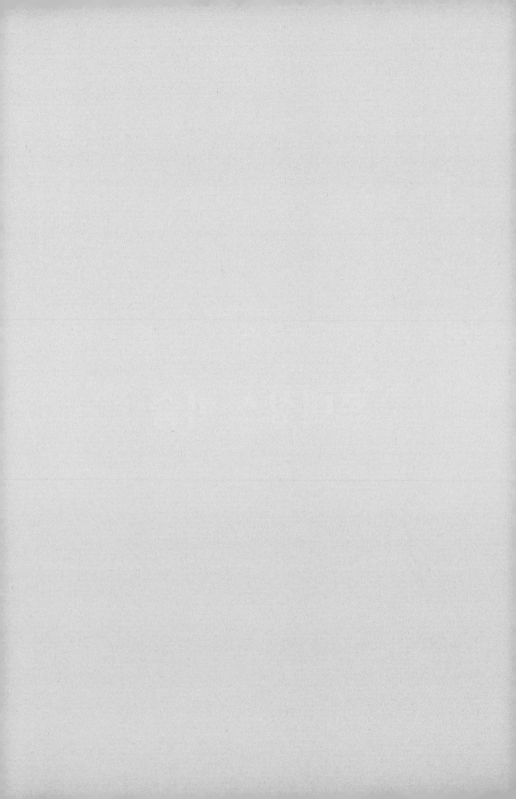

피렌체, 르네상스의 문을 열다

고대를 넘어 근대로 나아가다

우리는 흔히 어떤 분야의 가장 빛나는 시기를 '르네상스Re-naissance'라고 부릅니다. "1930년대는 한국 문학의 르네상스 시대였어", "한국 축구의 르네상스는 뭐니 뭐니 해도 2002년 월드컵 때였지" 같은 식으로 말이죠. 굳이 이런 표현을 붙이지 않더라도 르네상스라는 단어는 왠지 멋지고 아름다운 시절이었을 것만 같은 느낌을 우리에게 전해줍니다. 도대체 르네상스가 무엇이기에 우리에게 이런 인상을 전달하는 걸까요?

르네상스란 재생, 갱생, 부활을 뜻하는 프랑스어입니다.

14~15세기경의 사람들이 고대 그리스와 로마의 예술을 모범으로 삼고, 이를 다시 되살려내고자 했던 일종의 문예부흥 운동을 말하죠. 이러한 변화는 이탈리아 피렌체에서 시작되었는데요. 그럼에도 프랑스어가 붙은 이유는 프랑스의 역사가 쥘 미슐레(Jules Michelet, 1798-1874)가 르네상스라는 말을 처음으로 사용했기 때문입니다. 그리고 얼마 지나지 않아 야코프 부르크하르트(Jacob Christoph Burckhardt, 1818-1897)라는 인물이 〈이탈리아 르네상스의 문화〉라는 책을 출간하며 그 이름을 공식화했죠.

서양사의 관점에서 보면 르네상스는 중세에서 근대로 넘어가는 이행기를 뜻하기도 합니다. 또한 이러한 개념으로 이해를 확장할 경우 르네상스에는 종교개혁, 대항해시대 같은 굵직한 사회적 현상들이 포함되기도 하죠. 우리가 이 시기를 새로운 시대 혹은 부흥기 같은 개념으로 받아들이는 게 결코 이상한 게 아니라는 이야기입니다.

단어에 담긴 뜻에서도 짐작할 수 있는 것처럼 르네상스인들은 고대 그리스와 로마 문화의 부활을 추구했습니다. 특히 르네상스 시대의 인문주의자들은 원전으로의 복귀를 외쳤어요. 고대부터 전해져온 작품들에 관한 기존의 주석을 거부하고 오로지 원전에 집중함으로써 작품에 담긴 진정한 의미를 찾아내야 한다는 주장을 펼친 거죠. 하지만 그렇다고

인문주의자들이 자신들의 삶을 완전히 고대로 되돌려야 한다고 보았던 건 아닙니다. 오히려 반대였어요. 이들은 고대의 원전에 대한 연구를 통해 스콜라 철학과 가톨릭교회 등 중세의 지적 권위에 도전할 수 있는 역량을 키웠습니다. 즉, 이들은 고대를 통해 중세를 넘어 근대로 나아가는 힘을 길렀던 거예요.

그런데 이들은 도대체 왜 중세의 권위에 도전하려고 했던 걸까요? 앞서 말한 것처럼 르네상스는 이탈리아의 도시국가 피렌체에서 시작되었습니다. 특히 그중에서도 지중해 무역을 통해 부를 축적한 상층 시민들이 운동을 주도했어요. 이들에게 중요한 것은 다름 아닌 '현실'이었습니다. 어떻게 먹고 살 것인지, 우리가 사는 이 나라의 법은 어떤 내용을 담고 있어야 하는지, 안정된 삶을 살기 위해서는 어떤 식으로 나라가 운영되어야 하는지 같은 것들 말이죠. 하지만 중세 사회의 질서를 규정하던 스콜라 철학과 기독교 신앙은 이들의 필요를 충족하기에는 부족함이 많았습니다. 이는 현실의 이야기가 아닌, 오직 신을 섬기고 모시는 성직자들의 이야기에 불과했기 때문이죠.

사람들은 점차 자신들의 필요를 충족할 방법을 찾기 시작했어요. 그리고 이러한 흐름을 단적으로 보여주는 예가 바로 르네상스 시대 이탈리아의 사상가이자 정치철학자인 니

콜라 마키아벨리(Niccolò Machiavelli, 1469-1527)의 책 〈군주론〉입니다. 마키아벨리는 이 책을 통해 통치자에게는 권력을 유지하고 국가를 부강하게 만드는 용기, 단호함, 기민한 판단력 같은 자질이 필요하다고 말했습니다. 심지어 '비난받을 행동을 하더라도 결과가 좋다면 이를 정당화시킬 수 있다'고 주장했죠. 지도자에게 겸손과 정직, 동정심 같은 가치를 요구한 기존의 정치철학과는 완전히 다른 입장을 취한 거예요. 현실과 동떨어진 가치가 아니라 실제 국가 운영에 도움이 되는 정치적 역량과 기술을 갖추는 것을 통치자들에게 요구했던 겁니다.

현실의 가치를 택함으로써 부와 명예를 축적한 이탈리아의 신흥 부자들은 자신의 존재를 과시하기 위한 방법으로 '인문학'과 '예술'을 택했습니다. 뛰어난 학자와 예술가를 발굴하고 그들에게 지원을 아끼지 않았던 거죠. 대표적인 예가 바로 오랜 기간 피렌체를 지배한 메디치 가문입니다. 특히 메디치 가문을 피렌체의 주인으로 만든 코시모 데 메디치(Cosimo de' Medici, 1389-1464)는 고대 그리스 철학에 큰 관심을 가졌습니다. 동로마 제국 출신의 철학자인 게미스토스 플레톤(Georgios Gemistos Plethon, 1355-1452)을 초대해 플라톤과 아리스토텔레스 철학의 차이를 공부했고, 이탈리아 최고의 석학으로 손꼽혔던 마르실리오 피치노(Marsilio Ficino,

1433-1499)를 불러 플라톤 아카데미의 운영을 맡겼죠.

하지만 메디치 가문의 후원은 미술 분야에서 더욱 빛을 발했습니다. 서양 최초의 미술 아카데미를 설립한 것은 물론, 우리가 앞으로 살펴볼 수많은 거장들을 후원했던 거죠. 대체 어떤 사람들이기에 '거장'이라는 표현을 쓰냐고요? 지금부터는 그들과 그들의 작품을 살펴보도록 할게요.

초기 르네상스를 이끈 예술가들

예술만큼 르네상스 문화의 빛나는 순간을 잘 보여주는 분야가 또 있을까요? 이탈리아인들은 인문학과 예술의 발전을 진정한 문예부흥의 조건으로 여겼습니다. 메디치 가문뿐만 아니라 당대 많은 은행가, 사업가들이 시인과 화가를 후원하고 새로운 작품을 주문하는 일을 자랑스럽게 여긴 이유도 바로 그 때문이었죠.

하지만 오해하면 안 되는 것이 있는데요. 르네상스 시대가 되었다고 해서 이전 시대, 즉 중세의 문화와 가치관이 무자르듯 완전히 사라졌다고 여겨서는 안 됩니다. 이전만큼은 아니었지만 여전히 교회의 힘은 강력했고, 사람들의 신앙심

3장. 르네상스 미술

도 깊었어요. 당연히 미술 작품의 주제도 여전히 종교가 많은 비중을 차지했죠.

동시에 분명한 변화도 감지되었습니다. 특히 르네상스 시기에는 크게 네 가지 회화기법의 혁신이 일어났어요. 우선 첫 번째는 '원근법'입니다. 원근법이란 2차원적인 평면 위에 3차원적인 공간감과 거리감을 표현하는 방식이에요. 브루넬레스키의 발견 이후, 마사초가 최초로 회화에 활용하였으며, 우첼로의 손에서 완성되었습니다. 두 번째 기법은 '유화'입니다. 유화는 안료를 기름에 녹여 사용하는 기술을 말합니다. 르네상스 이전 시대에도 존재하던 기법이었지만, 15세기경 재료와 기법면에서 큰 발전이 이뤄졌고, 르네상스 시기부터는 아예 주요 형식으로 자리 잡았죠. 세 번째 기법은 '명암대조법'입니다. 말 그대로 밝음과 어두움을 차별화하는 것이죠. 그림 속 인물이나 물체에 비친 빛을 더 밝게, 주변이나 배경은 더 어둡게 하는 식입니다. 이러한 기법은 어두운 부분으로부터 밝은 부분이 떠오르듯 보이게 되어 평면으로부터 대상이 도드라져 보이는 느낌을 주죠. 마지막 네 번째 기법은 '피라미드 구도'입니다. 측면 초상이나 격자 모양 수평선에 맞춰 인물을 배치하는 딱딱한 방식을 벗어나 3차원적인 구도를 갖게 된 것이죠. 레오나르도 다빈치의 '모나리자'가 이 방식을 적용한 대표적인 작품입니다.

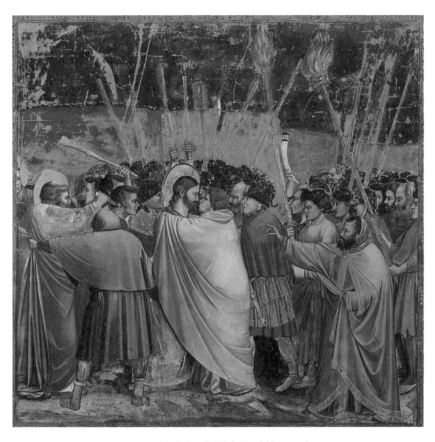

조토 디 본도네, 〈붙잡히는 예수〉, 1305년

 미술 분야에서 르네상스의 관념이 확고한 기반을 가지
게 된 것은 조토 디 본도네(Giotto di Bondone, 1267-1337) 이
후의 일이었다고 합니다. 조토는 중세 후기 고딕 미술기와
르네상스 시기가 겹쳐지는 시기에 활동했다고 알려지는데

3장. 르네상스 미술

조토 디 본도네, 〈성모자〉, 1310년경

요. 어느 시골 마을을 지나가던 치마부에(Cimabue, 1240?-1302?)가 바위에 양을 그리는 조토의 모습을 발견하곤 그 자리에서 그를 제자로 삼아 피렌체로 데려왔다고 하죠. 이밖에도 조토와 관련해서는 다양한 이야기가 전해집니다. 치마부에가 그리던 그림 위에 파리를 그렸는데 돌아온 스승이 진짜 파리가 앉은 줄 알고 손을 휘저어 쫓으려 했다는 이야기, 아무런 도구 하나 없이 완벽하게 원을 그려서 교황의 감탄을 자아냈다는 이야기 등이 그것이죠. 조토의 정확한 생애와 행적 등에 대해선 구체적으로 알려진 것이 거의 없습니다. 하지만 미술사에서 그가 르네상스의 첫 번째 예술가로 평가받는 데에는 이견이 별로 없습니다. 그의 작품 속에 담긴 깊이감과 뛰어난 기교는 우리가 드디어 새로운 세계로 넘어왔다는 선언이나 다름없기 때문이죠.

건축가이자 미술가인 필리포 브루넬레스키(Filippo Brunelleschi, 1377-1446)도 빼놓을 수 없는 인물입니다. 그는 로마를 여행하며 유적지를 측량하고 건축물의 형태와 장식들을 스케치했어요. 물론 그것이 단순히 고대의 건물을 그대로 모방하려는 이유는 아니었습니다. 오히려 그는 과거의 미술에서 과감히 탈피하고, 새로운 미술 양식을 창조하고자 노력했어요.

특히 당대에 불가능에 가깝다고 여겨지던 산타 마리아

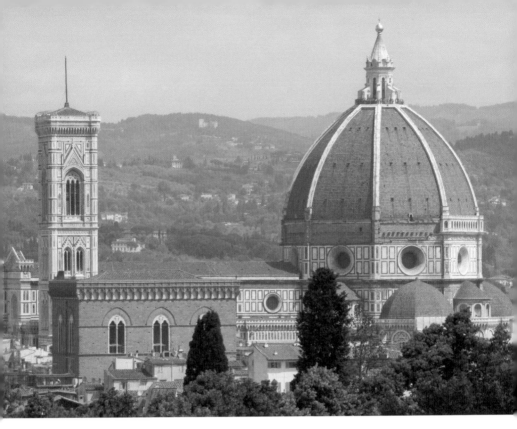

필리포 브루넬레스키, 〈산타 마리아 델 피오레 대성당의 돔〉, 1420～1434년

델 피오레 대성당, 일명 두오모 대성당의 돔 지붕을 얹는 도
전에 성공하면서 그 명성을 날리게 되었습니다. 사람들은 거
대한 돔의 모습에 놀란 나머지 세계 7대 불가사의에 이은 여
덟 번째 기적이라고 부르기도 했죠. 앞서 말한 '원근법'도 그
가 발명했다고 알려집니다. 자신이 설계할 건물이 완성된 모
습을 미리 보여주기 위해 고심하던 중 이 방법을 찾아냈다고

하는데요. 이후 원근법은 오랜 기간 서양 회화의 기초로 자리 잡게 됩니다.

브루넬레스키에 이어 초기 르네상스를 이끈 인물로는 마사초와 도나텔로, 보티첼리 세 사람을 꼽을 수 있습니다. 마사초(Masaccio, 1401-1428)는 워낙 어리숙하고 지저분했던 탓에 '어줍은 톰'이라는 별명으로 불렸는데요. 미술에 대한 열정만큼은 누구에게도 뒤처지지 않았다고 합니다. 그는 마치 고딕 건물의 기둥처럼 인물을 묘사하던 기존과 달리 실제와 유사한 형태로 인간을 묘사했습니다. 명암을 일관되게 표현했고, 등장인물의 개성도 분명하게 살려나갔죠.

잠시 그림을 함께 보죠. 바로 피렌체 브란카치 예배당의 벽화인 '종교세를 내는 예수와 제자들'이라는 그림인데요. 그림에 담긴 내용은 이렇습니다. 어느 날 예수가 제자들과 함께 성전에 들어가려고 했습니다. 그런데 관리인이 앞을 가로막곤 성전에 들어가려면 세금을 내라고 이야기했죠. 그러자 예수가 베드로에게 말했습니다. "지금 호수로 가봐라. 물고기 한 마리가 잡힐 텐데 그 입 속에 금화가 있을 것이다." 베드로가 호수로 가보니 정말 물고기가 있었고, 입 안에는 금화가 있었죠. 베드로는 그 돈을 가지고 와서 관리인에게 가져다주게 됩니다. 재미있는 것은 이 그림에 동일인이 여러 번 등장한다는 겁니다. 베드로는 물고기를 잡는 장면,

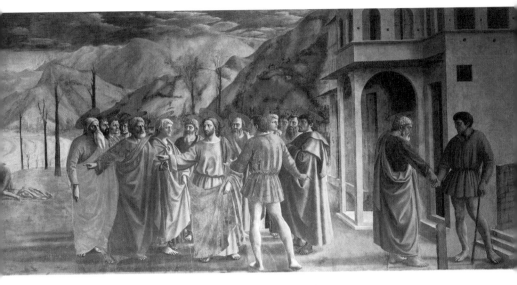

마사초, 〈종교세를 내는 예수와 제자들〉, 1426년

예수의 지시를 듣는 장면, 관리인에게 돈을 건네는 장면에서 총 세 번 등장하고요. 관리인도 예수 일행을 가로막는 장면과 베드로에게 돈을 받는 장면에서 연달아 나타나죠. 지금 우리에게는 낯선 방식이지만, 이 당시만 해도 사람들은 하나의 그림에 같은 사람이 여러 번 등장하는 것을 당연하게 생각했습니다. 그림이 가로로 길게 그려진 것은 시간의 흐름을 나타내는 것이었고요. 하지만 르네상스 시대를 거치며 이런 방식은 차츰 사라지게 됩니다. 하나의 그림에는 한 장면만 그려 넣음으로써 논리성을 갖춰 나가기 시작했기 때문이죠.

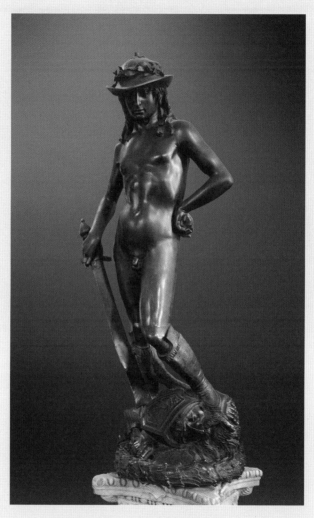

도나텔로, 〈다비드상〉, 1430-1433년경

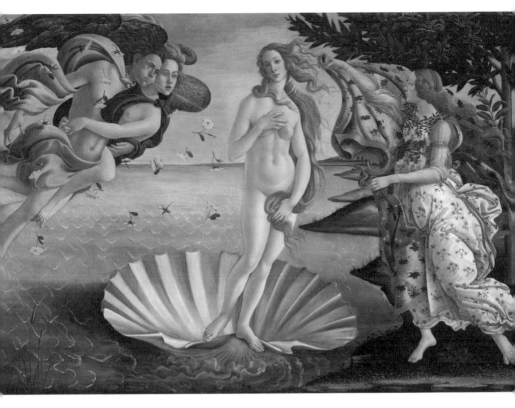

산드로 보티첼리, 〈비너스의 탄생〉, 1485년경

마사초가 회화에서 돋보였다면, 도나텔로(Donato di Niccolò di Betto Bardi, 1386?-1466)는 조각에서 자신의 재능을 펼쳤습니다. 그는 콘트라포스토Contrapposto를 재발견한 인물로 평가받습니다. 콘트라포스토란 '대칭적 조화'라는 의미로 무게를 한 발에 집중하고 다른 발은 편안하게 놓고 있는 동

작을 말합니다. 이 발견으로 인해 그의 조각은 마치 로봇인 것처럼 뭔가 딱딱하고 불편한 느낌을 주는 이전 시대 조각과 달리 생동감 넘치는 모습을 보여줍니다. 너무나 실물 같았던 나머지 그의 작품을 본 사람들은 살아 있는 사람으로 주형을 뜬 것이 아니냐는 의심을 하기도 했다고 합니다.

마지막 인물인 보티첼리(Sandro Botticelli, 1445-1510)는 '비너스의 탄생'을 그린 작가로 유명합니다. 도나텔로와 마사초가 사실주의적인 작품에 집중했다면, 보티첼리는 오히려 반대방향으로 나아갔습니다. 그의 그림에는 우아한 운동감과 관능미가 넘칩니다. 이를 두고 영국의 미술사학자인 에른스트 곰브리치(Ernst Hans Josef Gombrich, 1909-2001)는 그가 그린 인물들이 '보다 덜 단단해 보인다'고 표현했을 정도죠. 보티첼리는 그리스 로마 신화를 주제로 한 작품을 다수 그렸습니다. 이는 인문학 분야에서 일어난 고대 고전 부활의 움직임이 미술에도 영향을 미쳤다는 것을 말해줍니다. 더불어 이러한 경향은 이후 메디치 가문을 비롯한 유력가의 주목을 받으면서 더욱 각광받게 되었죠.

3장. 르네상스 미술

르네상스의 전성기를 이끈 가문,
그리고 작가들

피렌체의 르네상스를 이끈 가문, 메디치

앞선 장에서 우리는 이탈리아, 그중에서도 피렌체가 르네상 스라는 변화를 이끌었다는 사실을 확인했습니다. 그렇다면 르네상스 시기의 피렌체를 이끈 이들은 누구일까요? 바로 우리에게도 잘 알려진 '메디치' 가문입니다. 오늘은 미술 이 야기를 하기 전, 이 메디치 가문의 흥망성쇠에 대해 알아보 도록 할게요.

메디치가는 대략 15세기부터 18세기까지 이탈리아 피 렌체를 중심으로 높은 영향력을 발휘했던 가문입니다. 굳이 따지자면 메디치가는 이전까진 그리 대단한 가문은 아니었

던 것 같아요. 족보상으로 그리스 신화의 영웅인 페르세우스가 자신들의 조상이라고 하는데요. 네, 맞습니다. 그걸 믿을 사람은 당연히 메디치 가문 출신 사람들밖에 없죠. 조금 더 믿을만한 기록에 따르면, 이들의 선조는 토스카나 지방에서 평범하게 농사를 지으며 살아가던 사람이었다고 해요. 그중 일부가 상업 분야의 눈부신 발전 가능성을 보았고, 그 가능성에 도전하기 위해 빠르게 성장하는 도시인 피렌체로 자리를 옮기게 되었죠. 그리고 그들의 도전은 우리가 모두 아는 것처럼 메디치가에 성공이라는 달콤한 열매를 물어다 주었고요.

성공은 금융업에서 비롯되었습니다. 예나 지금이나 돈을 만드는 건 역시 '돈'이었던 거죠. 메디치 가문을 초대형 갑부로 만든 사람은 조반니 데 메디치(Giovanni di bicci de' Medici, 1360-1429)였습니다. 그는 1395년에 메디치 은행을 설립했어요. 당시 피렌체에는 70개가 넘는 은행이 있었다고 해요. 피렌체의 인구가 기껏해야 10만 명 남짓이었음을 감안하면 일종의 '금융업 과포화 상태'였던 거죠.

메디치 은행이 이런 치열한 경쟁 속에서도 빠르게 성장할 수 있었던 건 이들이 '신뢰'를 바탕으로 사업을 했기 때문이었어요. 일례로 1415년에 자신들과 거래하던 교황 요한 23세가 폐위 위기에 처해 엄청난 벌금을 물게 되는 사건이

벌어졌습니다. 그때 조반니는 떼일 각오를 하고 그 돈을 대신 갚아주었죠. 손해가 막심했지만 조반니는 신뢰를 지키는 금융업자로 전 유럽에 이름을 알리게 됩니다. 결국 교황은 물론, 여러 나라의 왕족 및 귀족들이 메디치 은행과 거래를 시작하게 되었죠.

조반니가 세상을 떠난 뒤, 그 자리를 물려받은 건 장남 코시모 데 메디치(Cosimo de' Medici, 1389-1464)였습니다. 코시모는 돈과 명예를 모두 얻은 인물이었어요. 그는 물려받은 은행을 꾸준히 성장시킨 것은 물론, 당시 빠르게 성장하고 있던 광산업과 제조업, 보험업에도 뛰어들어 성공을 일궜습니다. 그의 성공을 시기하고 질투하는 사람들 때문에 한때 피렌체에서 추방당하는 수모를 겪기도 했어요. 하지만 이때도 신뢰를 바탕으로 한 그와 메디치 가문의 행동이 빛을 발했습니다. 결국 1434년 코시모는 피렌체로 복귀해 그곳의 실질적인 통치자가 되었죠. 훗날 그는 한 역사가에 의해 '코시모라는 이름은 르네상스의 동의어나 다름없다'는 평가를 받게 됩니다.

코시모의 손자인 로렌초 데 메디치(Lorenzo de' Medici, 1449-1492)는 피렌체와 메디치 가문을 23년간 이끌었습니다. 이때를 우리는 흔히 메디치 가문의 전성기라고 부르며, 그 또한 '위대한 자'라는 뜻의 일 마그니피코Il Magnifico라는 칭호

를 얻었죠. 뛰어난 정치적 수완을 바탕으로 이탈리아에 위치한 여러 나라의 이해관계를 조정했고, 할아버지만큼 인문학과 예술에 각별한 애정을 쏟았던 인물입니다. 〈군주론〉의 저자인 마키아벨리는 로렌초가 세상을 떠난 뒤 쓴 책 〈피렌체사〉를 통해 '로렌초는 운명과 신으로부터 최대한의 사랑을 받은 사람이었다'고 기록했어요.

하지만 이후 메디치 가문은 몰락의 길을 걸었습니다. 경쟁 관계였던 가문들의 견제가 심해졌고, 성장을 이끌었던 메디치 은행도 잘못된 투자로 인해 여러 지점이 파산해 버렸죠. 게다가 프랑스군의 침공으로 촉발된 이탈리아 전쟁으로 인해 반도 전체가 황폐화되기도 했습니다. 결국 1743년 코시모 3세의 딸인 안나 마리아 루이사가 세상을 떠난 뒤 메디치 가문은 역사의 뒤안길로 사라지게 됩니다.

가문의 영향력은 이미 오래 전 수명을 다했지만, 그들이 후원한 예술 작품은 더 긴 시간을 남아 메디치라는 이름을 기억하게 하고 있습니다. 어떤 작품이냐고요? 앞서 이야기한 작품 말고 또 다른 작품이 남아 있는 거냐고요? 물론이죠. 더 유명하고, 아름다운 작품들이 우리를 기다리고 있어요. 그럼 지금부터 르네상스 미술의 전성기를 이끈 작가와 그들의 작품을 살펴보도록 할게요.

전성기 르네상스를 이끈 세 인물

초기 르네상스에 마사초와 도나텔로, 보티첼리가 있었다면 전성기 르네상스에는 레오나르도와 미켈란젤로, 라파엘로가 있었습니다. 세 사람 모두 메디치 가문의 전성기를 이끈 로렌초 데 메디치의 후원을 받은 사람들이었죠. 참고로 미켈란젤로는 무명 시절부터 로렌초의 각별한 사랑을 받았어요. 심지어 로렌초는 그를 양자로 들여 아낌없는 후원을 해주었죠.

우선 레오나르도 다빈치(Leonardo di ser Piero da Vinci, 1452-1519)는 르네상스형 인간, 즉 다방면으로 재능과 지혜를 갖춘 사람의 전형으로 일컬어지는 인물입니다. 여러 걸작을 남긴 것과 더불어 여러 구의 시체를 해부해 인체의 모습을 관찰하기도 했으며, 운하와 중앙난방 시설을 설계했고, 인쇄기와 망원경, 휴대용 폭탄 등을 발명하기도 했습니다. 심지어 남겨진 그의 글 가운데에는 '태양은 움직이지 않는다'는 말도 있다고 해요. 이는 훗날에야 정설로 받아들여질 지동설을 미리 알아낸 결과로 보이죠. 그는 다재다능함과 더불어 잘생긴 외모와 당당한 체격으로도 유명했습니다. 동시대인들이 "레오나르도의 매력은 아무리 과장해도 지나침이 없다"며 그를 칭송할 정도였죠.

그는 75살의 나이로 사망할 때까지 20여 개의 작품만을

완성했습니다. 이유는 역설적이게도 그의 다재다능함 때문이었는데요. 가진 재능만큼 관심사도 다양했던 탓에 작품에 착수해 놓곤 다른 일을 찾아 떠나버리기 일쑤였던 겁니다. 주문 받은 제단화를 그리다가 갑자기 조수의 움직임을 관찰한다며 아드리아 해로 떠난다거나, 대형 기마상을 만들던 도중 갑자기 신형 대포를 개발하는 식이었습니다. 어찌나 변덕이 심했는지 당시 그를 옆에서 지켜본 어느 사제는 "레오나르도는 붓을 쥐고 있을 틈조차 없다"고 비꼬았을 정도죠.

하지만 그의 예술적 역량은 아무리 말해도 부족함이 없을 정도였습니다. 특히 그는 북유럽 화가들의 유화 기법을 받아들여 자신의 것으로 완성시켰는데요. 윤곽선을 강조하던 당대 화가들과 달리, 유약을 겹겹이 칠해 마치 인물이 그림자 속으로 사라져가는 것 같은 인상을 주는 스푸마토Sfumato 기법을 만들어 내기도 했죠. 이러한 기법으로 만들어진 대표적인 그림이 바로 그 유명한 모나리자이고요.

최후의 만찬도 빼놓을 수 없는 작품입니다. 전통적으로 최후의 만찬을 그릴 때는 예수가 성찬을 나눠주고 있으며, 제자들은 나란히 앉아 있고, 유다는 떨어져 있는 것이 일반적인 방식이었습니다. 하지만 레오나르도는 예수가 그의 제자 중 한 명이 자신을 배반할 것이라고 말하자 제자들이 놀라서 그게 자신인지 되묻는 장면을 그렸습니다. 이로 인해

3장. 르네상스 미술

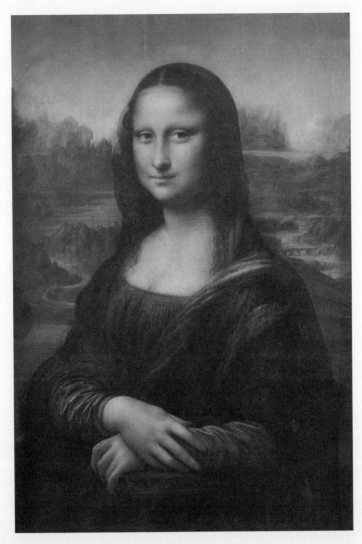

레오나르도 다빈치, 〈모나리자〉, 1503-1506년경

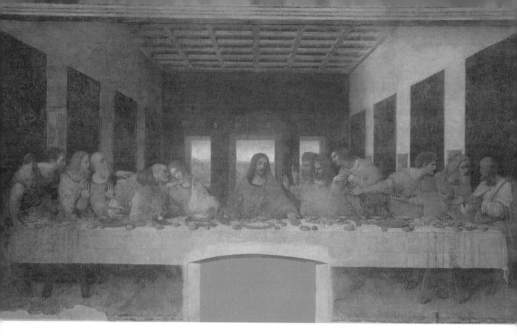

레오나르도 다빈치, 〈최후의 만찬〉, 1495-1497년경

보다 다양하고 역동적인 제스처와 표정을 지닌 그림이 완성
될 수 있었고요.

　우리가 두 번째로 살펴볼 인물인 미켈란젤로 부오나로
티(Michelangelo di Lodovico Buonarroti Simoni, 1475-1564)는
레오나르도와 상당히 대조적인 인물이었습니다. 키가 크거
나 잘생기지도 않았고, 성격마저 무뚝뚝했죠. 젊은 시절, 동
료의 주먹에 맞아 콧등마저 주저앉았는데요. 하지만 그의 실
력만큼은 진짜였습니다. 예술가가 천대받던 시대였음에도
불구하고 숭배자들로부터 '신성한 사람'이라고 불렸을 정도

　　　　　　　　　　　　3장. 르네상스 미술

이니 말이죠.

　그는 스스로를 화가가 아닌 조각가라고 여겼습니다. 그는 모든 예술가 중 조각가가 신과 가장 가깝다고 생각했어요. 왜냐하면 마치 신이 흙에서 생명을 빚어내듯 조각가는 돌에서 아름다움을 창조해낸다고 생각했기 때문이죠. 실수한 부분이 있으면 다른 부분에서 조각을 떼어내 적당히 맞춰 눈가림하던 다른 작가들과는 달리, 미켈란젤로는 언제나 한 덩어리 그대로 조각을 완성했습니다. 그에게 조각이란 '대리석 안에 갇혀있는 인물을 해방시키는 것'이었기 때문이죠.

　그는 23살이 되던 해 그리스도의 죽음을 애도한다는 의미의 '피에타'로 명성을 얻었습니다. 피에타는 그가 작품에 자신의 이름을 새겨 넣은 유일한 작품입니다. 이는 그가 작품을 처음 선보였을 당시 사람들이 이처럼 훌륭한 작품을 겨우 23살짜리 조각가가 만들었다는 사실을 좀처럼 믿지 않았기 때문이었죠. 십자가에 매달렸다가 내려진 예수를 성모마리아가 안고 있는 모습을 형상화한 이 작품은 정교하고 섬세한 묘사와 함께 해부학적으로도 뛰어난 묘사를 보여주는 것이 특징입니다.

　그렇다고 해서 그가 화가로서의 재능이 부족했던 것도 아니었습니다. 미식 축구장보다 1.5배나 넓은 크기에 그려진 시스티나 성당의 천장화는 인류의 탄생과 죽음을 표현하는

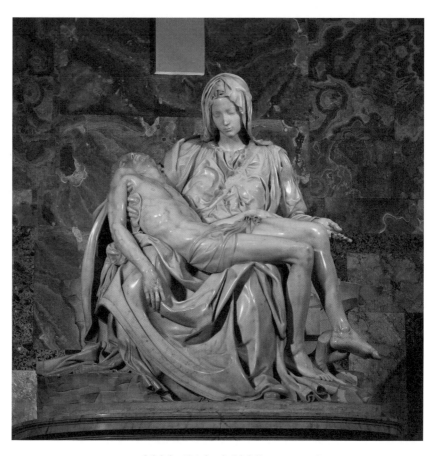

미켈란젤로 부오나로티, 〈피에타〉, 1498-1499년

340여 개의 인물상들로 가득 차 있습니다. 심지어 그는 제자
를 두지도 않았고, 자신이 작업하는 모습을 남에게 보여주
지도 않았는데요. 이러한 대작을 혼자서 4년 만에 완성해냈
다는 사실만으로도 이 작업에 대한 그의 열정을 보여주기에

3장. 르네상스 미술

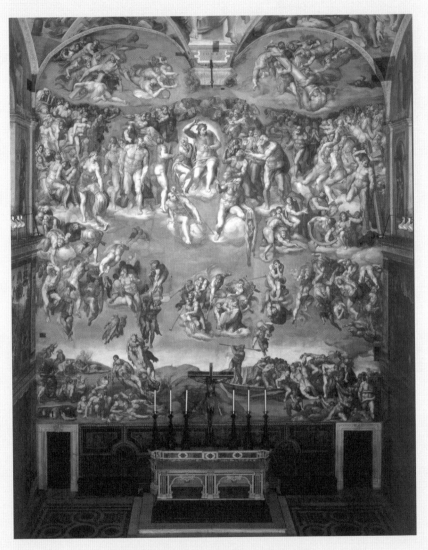

미켈란젤로 부오나로티, 〈최후의 심판〉, 1534-1541년

부족함이 없습니다. 그리고 천장화가 완성되고 29년이 지난 뒤, 그는 같은 성당의 제단 벽에 프레스코화인 '최후의 심판'을 그렸습니다. 이 그림에서 예수는 엄정한 심판자의 모습을 하고 있는데요. 완성작을 본 교황은 무릎을 꿇고 "주여, 내 죄를 용서하소서!"라고 외쳤다고 하죠.

하지만 대중에게 가장 인기가 높은 작가는 바로 라파엘로 산치오(Raffaello Sanzio da Urbino, 1483-1520)였습니다. 라파엘로의 작품은 그만큼 많은 이들의 사랑을 받았는데요. 품위 있고 극적인 묘사를 잘 해내는 것은 물론, 화면 전체에 균형 잡힌 안정감을 부여하는 데 탁월한 재능을 보였기 때문이었습니다. 인문학적 도상들을 적절히 활용하여 종교적인 주제를 심화시키는 것도 그의 특기 중 하나였죠.

다루기 까다로운 레오나르도나 미켈란젤로와 달리, 사교적인 성격을 갖췄다는 것도 그의 장점이었습니다. 부드러운 성품 덕에 다양한 기법을 배워 자신의 작품에 적용할 수도 있었어요. 레오나르도에게 피라미드 구도와 함께 빛과 그림자를 이용해서 인물의 조형성을 강조하는 키아로스쿠로 기법을 배웠고, 미켈란젤로에게는 우람하고 역동적인 인물형과 균형감을 표현하는 콘트라포스토 동작을 배웠죠. 교황을 비롯한 고위층과도 좋은 관계를 유지했습니다. 덕분에 끊임없이 작품 제작 요청을 받을 수 있었죠. 물론 라파엘로가

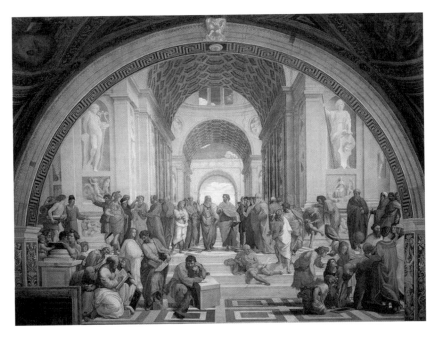

라파엘로 산치오, 〈아테네 학당〉 1509-1511년경

그들을 만족시킨 것은 두말할 필요가 없고요.

그는 37살이 되던 해 자신의 생일에 요절했습니다. 워낙 호색한이었던 탓에 얻게 된 열병이 죽음의 이유였다고 하죠. 그의 묘비명엔 다음과 같은 글이 적혔습니다. '이곳은 살아 생전 어머니 자연이 그에게 정복될까 두려워 떨게 한 라파엘로의 무덤이다. 이제 그가 죽었으니 그와 함께 자연 또한 죽을까 두려워하노라.'

르네상스의 확장,
북유럽 르네상스와 마니에리스모

이탈리아를 벗어난 르네상스

우리는 지난 2장에 걸쳐 초기부터 전성기까지의 르네상스를 만나보았습니다. 그런데 혹시 이상한 점을 느끼지 못했나요? 바로 이탈리아, 그것도 피렌체나 로마 같은 몇몇 도시에서만 이야기가 진행되었다는 점입니다. 이탈리아를 벗어난 다른 유럽 지역에서는 아무런 변화가 일어나지 않았던 걸까요? 당연히 아닙니다. 이탈리아 바깥에 위치한 여러 지역에서도 르네상스의 싹이 차츰 자라나기 시작했어요. 심지어 알프스 너머, 중세적이며 봉건적인 전통이 강하게 남아 있던 북서유럽에서도 이 새로운 흐름이 번져나갔죠.

그런데 북서유럽의 르네상스는 이탈리아의 르네상스와 다른 점이 많았습니다. 그중에서도 가장 큰 차이를 말하자면 '돌아가고자 하는 원전이 무엇인가'였죠. 앞서 우리는 이탈리아의 르네상스인들이 고대 그리스와 로마의 원전으로 돌아가기 위해 노력했다는 사실을 확인했습니다. 반면 북서유럽의 지식인들이 주목한 원전은 '성경'이었어요. 성경의 원전을 연구하는 동시에 순수했던 초기 기독교 정신으로의 복귀를 촉구함으로써 부패한 종교와 부도덕한 사회를 비판하려 했던 것이죠.

이를 실천한 대표적인 인물로 네덜란드 출신의 신학자이자 인문주의자인 데시데리위스 에라스뮈스(Desiderius Erasmus, 1466-1536)를 들 수 있습니다. 그는 그리스어 원본과 자신이 직접 번역한 라틴어판을 함께 실은 신약성경을 출간했어요. 더불어 세세하게 주석을 달아두어 더 많은 사람들이 쉽게 성경을 읽을 수 있도록 만들었죠. 오직 사제들만 성경을 읽고 해석할 수 있었던 기존의 관행을 타파하려 했던 거예요.

그뿐만이 아닙니다. 1511년에 펴낸 책 〈우신예찬愚神禮讚〉을 통해 그는 권위주의에 빠진 기독교 교단과 성직자들을 신랄하게 비판했어요. 이 책의 주인공은 모리아Moriae라는 이름의 신입니다. 라틴어로 '어리석음' 또는 '어리석음의 신'을

뜻하는데요. 그가 이 책을 쓴 시기에 머물던 집의 주인인 토머스 모어(Sir Thomas More, 1478-1535)와 유사한 단어라 이 이름을 택했다고 하죠. 물론 모어는 이러한 에라스뮈스의 행동을 크게 웃어넘길 만큼 유머감각이 뛰어난 사람이었고요.

〈우신예찬〉은 크게 세 부분으로 나뉩니다. 첫 번째 부분은 일종의 도입입니다. 모리아가 스스로를 소개하며, 사회의 여러 분야에서 어리석음이 어떤 식으로 작용하는지 설명하죠. 모리아는 국가와 영웅을 탄생시키고 온갖 제도와 기예를 탄생시킨 것이 '어리석음'이라고 주장합니다. 그리고 스스로 진정으로 유익한 것은 '지혜'가 아닌 '어리석음'이라는 결론을 내리죠. 두 번째 부분부터는 본격적인 풍자가 시작됩니다. 모리아는 다른 신들은 특정 지역에서만 숭배 받지만, 자신은 온 세상의 숭배를 받는다고 이야기해요. 그리고 도처에 널린 자신의 숭배자들을 하나씩 열거하죠. 선생부터 시인, 수사학자, 철학자, 신학자, 군주, 귀족, 추기경, 심지어는 교황과 사제까지 말이죠. 마지막 세 번째 부분에서는 모리아가 아닌 에라스뮈스가 전면에 등장합니다. 그리고 기독교 신앙을 긍정적 의미의 어리석음으로 재해석하죠. 심지어 그는 기독교인의 진정한 행복은 광기와 어리석음이라고 이야기합니다. 당연히 책은 출간 직후부터 학자와 성직자들의 분노를 샀습니다. 하지만 낡고 부패한 사회와 종교의 변화를 바라던

이들의 환영을 받았습니다. 결국 시간이 얼마 지나지 않아 이 책은 종교개혁의 강한 촉매로 작용하게 되죠.

이탈리아에서 시작된 르네상스의 정신이 유럽 곳곳으로 퍼져나간 것처럼, 이탈리아에서 시작된 새로운 미술도 곳곳으로 퍼져나갔습니다. 어떤 변화가 일어났냐고요? 지금부터 그 변화를 살펴보도록 할게요.

다른 공간, 다른 미술

북유럽 르네상스의 미술도 이탈리아와 조금은 다른 방향으로 나아갔습니다. 이탈리아 예술가들이 고대 그리스와 로마 시대의 유물에서 영감을 받았다면, 북유럽 예술가들은 주로 자연에 눈을 돌렸어요. 이들은 사람부터 사물까지 모든 것을 세밀하고 꼼꼼하게 묘사했습니다. 초기에는 이상적인 비례를 가르쳐줄 고전기의 작품이 없었던 탓에 다소 뻣뻣한 형태로 인물이 그려졌지만, 이후 새로운 기법을 받아들여 실감나는 형태로 묘사가 가능하게 되었죠.

북유럽에도 많은 작가들이 있었지만 오늘은 그중에서도 가장 대표적인 두 인물만 살펴볼게요. 우선 얀 판 에이크

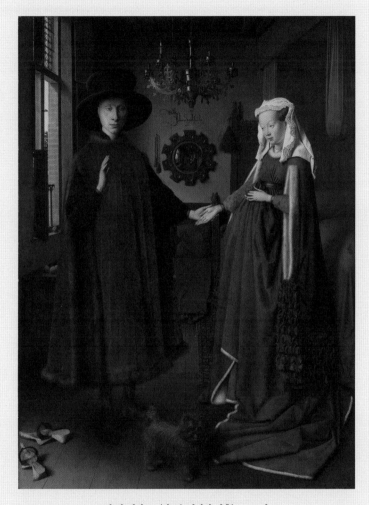

얀 판 에이크, 〈아르놀피니의 결혼〉, 1434년

(Jan van Eyck, 1390?-1441)는 '아르놀피니 부부의 결혼식'이라는 작품으로 유명합니다. 작품 중앙에 위치한 거울에도 서약의 순간이 고스란히 담겨 있고, 화가인 판 에이크 자신의 모습까지 그려져 있을 정도로 세세한 묘사가 압권인 작품이에요. 그는 '최초' 타이틀을 많이 가지고 있는 작가이기도 합니다. 최초로 그림에 글귀를 남겨 서명한 화가이고, 최초로 인물의 전신을 그린 화가이며, 최초로 유화 물감을 사용한 화가로 알려져 있기도 하죠.

두 번째로 살펴볼 인물은 알브레히트 뒤러(Albrecht Dürer, 1471-1528)입니다. 사실주의적인 북유럽 미술의 특성과 이탈리아 르네상스의 성과를 성공적으로 결합시켰죠. 그는 유화, 수채화, 템페라 등 다양한 재료와 기법을 모두 잘 활용했지만, 판화를 주요 수단으로 활용한 최초의 화가로 가장 유명합니다. 이전 시대까지만 해도 판화는 매우 천대받는 기법 중 하나였습니다. 결과물이 단순한 흑백 대조에 불과하다고 여겨졌기 때문이죠. 하지만 그는 목판화에 빽빽한 선을 사용하여 유화 못지않은 질감과 색조를 묘사해 냈습니다.

뒤러는 다양한 관심사를 가진 덕분에 '북유럽의 레오나르도'라고 불리기도 했습니다. 뒤러는 특히 식물과 자연을 깊이 연구했는데요. 이는 그가 예술이란 자연을 기본으로 존재하므로 이를 알지 못하면 제대로 된 예술을 할 수 없다고

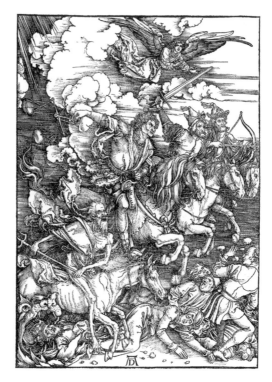

알브레히트 뒤러, 〈요한계시록의 네 기수〉, 1498년

생각했기 때문이었습니다. 자신이 배운 이탈리아 르네상스의 지식을 동료 예술인들에게 전파하기 위해 노력하기도 했어요. 원근법과 비례에 관한 책을 쓰고 출간한 거죠.

16세기 중반, 정확히는 라파엘로가 세상을 떠난 해인 1520년부터 시작된 마니에리스모Manierismo도 주목해야 할 이 시기의 미술 사조 중 하나입니다. 이 때는 바야흐로 전성기

3장. 르네상스 미술

르네상스의 세 거장들이 세상을 휩쓸고 지나간 뒤였습니다. 때문에 당시 예술가들은 새로운 것을 만들어 내기보다는 마니에라maniera, 즉 기존 양식에 대한 탐구를 통해 이를 발전시키고자 노력했습니다. 마니에리스모는 '매너리즘Mannerism'으로 번역됩니다. 우리는 흔히 발전하지 못하는 상태, 슬럼프에 빠진 상태를 표현할 때 이 용어를 사용하곤 하죠. 즉, 사람들은 이 시기를 발전하지 못한 시기 혹은 이전 작품의 답습에만 머문 시기로 생각했던 겁니다.

당대 화가들은 뭔가 새롭고 이색적인 것을 만들기 위해 갖가지 애를 썼는데요. 그러다 보니 몸 전체가 한껏 비틀려 있거나 육체가 왜곡되어 그려지는 결과를 낳기도 했습니다. 후대인들은 이것이 '지나치다'거나 '비현실적'이라며 비판했죠. 하지만 마니에리스모의 작품은 20세기에 접어들며 재평가를 받기 시작했습니다. 예술의 정의에 대한 물음이 생겨났기 때문이죠. 완벽한 비례, 매끈한 선만이 아름다운 것일까요? 기괴한 것은 과연 추한 것일까요? 아니, 추한 것은 반드시 나쁜 것이라고 할 수 있을까요? 우린 이 시기의 작품들을 보며 이런 질문들을 다시금 던져보게 됩니다.

4장

바로크와 로코코

분열된 교회, 화려한 미술

교회가 둘로 나뉘다

앞서 북서유럽의 수많은 지식인들이 부패한 교회와 부도덕한 사회를 비판했다는 이야기, 혹시 기억하시나요? 이러한 비판의 목소리는 날이 갈수록 커졌습니다. 그리고 마침내 종교개혁이라는 거대한 움직임을 만들어냈죠. 종교개혁은 독일의 종교개혁가인 마르틴 루터(Martin Luther, 1483-1546)에 의해 시작되었습니다. 그가 종교개혁을 이끌게 된 결정적인 계기는 가톨릭교회가 판매한 면죄부 때문이었습니다. 면죄부는 말 그대로 '죄가 사면되었음을 증명하기 위해 교황의 이름으로 발행한 증명서'를 뜻합니다. 중세 말, 부실해진 교

4장. 바로크와 로코코

회와 교황청의 재정을 충당하기 위해 만들어진 미봉책이었죠. 루터는 '돈으로 구원을 살 수 있다'는 주장에 동의할 수도, 침묵할 수도 없었어요. 결국 그는 설교를 통해 공공연히 면죄부 판매를 비판하기 시작했고, 1517년 10월에는 마침내 가톨릭교회의 잘못을 적은 95개 조항의 반박문을 발표하게 되었죠.

반박문은 루터 본인이 생각한 것보다도 훨씬 더 큰 파장을 일으켰습니다. 유럽 전역에서 이 젊은 신학자가 쓴 반박문을 두고 토론이 시작된 거예요. 누군가는 그의 의견에 동조했고, 또 다른 누군가는 반대했습니다. 루터는 처음부터 가톨릭교회와 등 돌릴 생각은 없었어요. 하지만 그를 비판하는 신학자들과 논쟁을 벌이며 점차 급진화 되기 시작했죠. 결국 루터는 면죄부 판매에 대한 비판을 넘어 가톨릭교회의 핵심 교리와 교황의 권위마저 비판하게 됩니다. 놀란 교황청도 움직이기 시작했어요. 루터를 이단자로 몰아세운 거죠. 이후 루터는 1521년에 열린 보름스 제국회의에서 유죄 판결을 받고 모든 권한을 박탈당합니다. 하지만 루터는 멈추지 않았어요. 누구나 깨달음을 얻을 수 있도록 하기 위해 성경 전체를 독일어로 번역해 내놓은 것이죠.

이후 독일에서는 내전이 벌어졌습니다. 프로테스탄트 Protestant, 즉 '항의자'라 불리게 된 루터파와 카알 5세를 주

축으로 하는 가톨릭 진영 사이에 벌어진 전쟁이었죠. 결국 1555년 양 진영은 오랜 전쟁 끝에 아우크스부르크에서 열린 평화협정을 통해 타협합니다. 합의의 주요 요지는 '지역을 통치하는 자가 종교를 결정한다'는 것이었습니다. 즉, 각 지역을 통치하는 제후들이 가톨릭이나 루터파 중 하나를 선택할 수 있는 권리를 획득하게 된 것이죠.

　루터의 종교개혁은 독일을 넘어 주변 국가와 개혁가들에게도 영향을 미쳤습니다. 스위스에서는 울리히 츠빙글리(Ulrich Zwingli, 1484-1531)가 종교 개혁을 일으켰지만 가톨릭 진영과 전쟁을 벌이던 중 전사했습니다. 하지만 얼마 뒤 프랑스의 장 칼뱅(Jean Calvin, 1509-1564)이 나타났습니다. 그의 사상은 보다 많은 나라에 영향력을 발휘했습니다. 스코틀랜드의 장로교와 잉글랜드의 청교도주의, 네덜란드의 개혁교회, 위그노Huguenot라 불린 프랑스의 개신교도들이 모두 칼뱅주의의 영향을 받아 탄생했죠.

　종교개혁으로 인해 위기를 맞이한 가톨릭교회 내부에도 개혁의 목소리가 터져 나왔습니다. 16세기에 일어난 가톨릭교회의 대대적인 자정 운동을 우리는 '가톨릭 종교개혁' 또는 '반反종교개혁'이라고 부릅니다. 가톨릭 종교개혁의 핵심 사건으로는 1545년부터 1563년까지 개최된 트렌토 공의회를 들 수 있습니다. 가톨릭교회는 공의회를 통해 내부의

폐단을 시정하고, 개신교와의 차별성을 보여주기 위해 노력했습니다. 구원을 받기 위해선 믿음뿐만 아니라 선행도 함께 이루어져야 한다는 입장을 채택했고, 오랜 기간 폐단으로 지적되어 온 성직매매와 성직겸직도 금지했죠. 교리에 위반되는 사상이 퍼지는 것을 막기 위해 금서 목록을 공표하기도 했습니다.

트렌토 공의회에서 이루어진 몇몇 결정은 새로운 미술 사조의 탄생에 직접적인 영향을 미치기도 했습니다. 대표적인 예가 성상과 성유물에 대한 보호 결정입니다. 성상을 금지한 신교와는 정반대의 결정이 내려짐으로써 '화려함', '현란함', '웅장함' 등으로 정의되는 바로크 미술의 기틀이 마련된 것이죠. 그럼 바로크 미술은 구체적으로 어떤 특징을 가지고 있었을까요? 지금부터는 바로크 미술의 특징과 이 시기를 대표하는 주요 작가들에 대해 이야기 나눠보도록 하겠습니다.

화려하고 웅장한 진주, 바로크

바로크Baroque라는 용어는 '일그러진 진주'란 의미의 포루투

갈어 '바로코barroco'에서 유래한 말입니다. 당시는 오늘날과 달리 온전하고 둥근 형태의 진주를 구하기 힘들었는데요. 이런 연유로 바로크는 괴상한 것 혹은 뒤틀리고 과장된 것을 의미하는 용어로 사용되었다고 하죠. 이러한 단어가 사용된 것은 사람들이 이 시기의 미술이 지나치게 과장되고 허세 가득했다며 다소 부정적인 시각을 가졌기 때문인데요. 이는 오히려 이 시기의 미술이 이전 시대의 미술이 딱딱하게 느껴질 정도로 화려하고 웅장했다는 것을 알려주는 말이기도 합니다.

바로크 미술은 로마에서 시작되었습니다. 당시 로마에는 르네상스 시대에 발달한 회화 기법을 가르치는 미술 아카데미가 존재했습니다. 아카데미의 존재로 인해 화가들은 누구보다 인체를 능숙하게 묘사할 수 있었으며, 원근법 같은 새로운 기법에도 익숙했죠. 질서와 절제, 균형미를 강조하던 르네상스 시대의 화가들과 달리, 바로크 시대의 화가들은 보다 역동적이며 격정적인 스타일을 선보이고자 했습니다. 대표적인 인물로는 미켈란젤로 메리시 다 카라바조(Michelangelo Merisi da Caravaggio, 1571-1610)와 잔 로렌초 베르니니(Giovanni Lorenzo Bernini, 1598-1680)가 있죠.

우선 카라바조는 종교화에서 두드러진 모습을 보였습니다. 그의 작품은 이상적이기만 했던 이전 시대의 작품들과

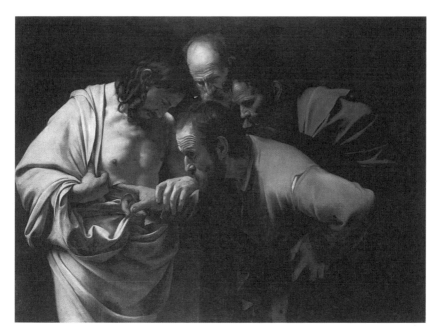

카라바조, 〈의심하는 토마스〉, 1602-1603년경

달리, 사실적이고 현실감 넘치는 모습을 보여줍니다. 작품을 직접 살펴보며 이야기를 나눠보도록 할게요. 우선 첫 번째 작품은 〈의심하는 토마스Thomas〉입니다. 종종 '의심하는 도마'라고 번역되기도 하는데요. 이는 개신교 성경에서 토마스를 도마라고 번역했기 때문입니다. 어찌 됐든 그림 속 이야기는 이렇습니다. 예수가 십자가에 못 박혀 죽은 지 사흘 만에 부활해 제자들 앞에 나타납니다. 제자들은 크게 기뻐했는데요. 그 자리에 없었던 토마스는 예수가 십자가에 매달린

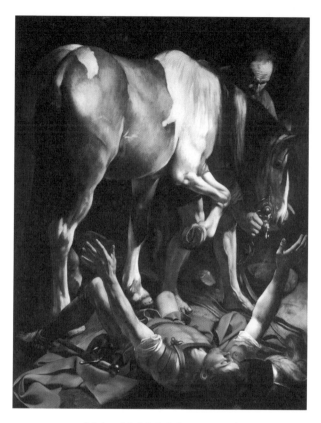

카라바조, 〈성 바울의 개종〉, 1600-1601년

당시 로마 병사가 창으로 찔러 생긴 옆구리의 상처를 확인
하지 않는 이상 그의 부활을 믿을 수 없다고 주장했죠. 며칠
뒤, 예수는 토마스에게 찾아와 그의 옆구리에 손을 넣어보도
록 합니다. 그제서야 토마스는 놀라며 예수의 부활을 인정하
게 되죠. 자, 그림을 보니 어떤가요? 고결하며 위엄 있어야

4장. 바로크와 로코코

할 사도들은 늙은 노동자로 묘사되었으며, 예수의 모습도 매우 사실적으로 그려졌죠.

두 번째 그림인 〈성 바울의 개종〉도 마찬가지입니다. 성 바울은 어린 시절 악동으로 불렸다고 합니다. 깡마른데다가 참을성이라곤 없는 성격이었죠. 원래 이름도 바울이 아닌 사울이었어요. 당시 그는 기독교를 탄압하는 데 여념이 없는 인물이었습니다. 하지만 어느 날 말을 타고 가던 중 갑자기 강렬한 빛이 쏟아지는 바람에 땅으로 떨어지게 되었는데요. 이때 너무나 눈부신 빛에 눈이 보이지 않는 상황에서 신의 목소리를 듣게 됩니다. 이후 그는 이름을 바울로 바꾸고, 기독교를 전파하는 사도가 되죠. 이전 시대의 화가들은 이 이야기를 묘사할 때 대개 예수가 천사들에 둘러싸여 하늘에서 바울을 부르는 장면을 그렸습니다. 하지만 카라바조는 달랐습니다. 과감하게 예수의 모습을 생략하고, 바울이 땅바닥에 떨어져 놀라고 있는 장면만을 묘사한 것이죠. 말의 힘줄과 바울의 갑옷도 훨씬 더 사실적이며 생동감 있게 그려졌고요. 더불어 그는 극적인 빛의 대조를 통해 관객의 시선을 사로잡았습니다. 어두운 배경을 깔아 넣음으로써 표현하고자 하는 사건을 더욱 강조한 것이죠. 이런 그의 스타일을 우리는 '일 테네브로소il tenebroso', 즉 암흑 양식이라고 부릅니다.

베르니니는 조각가인 동시에 건축가, 화가, 극작가, 무

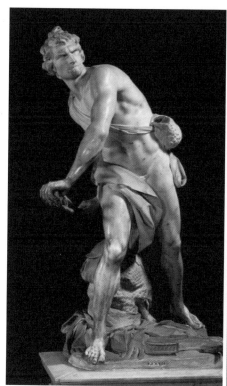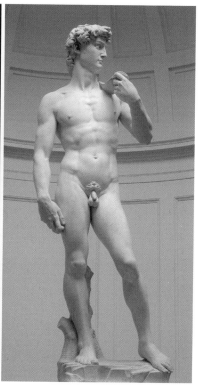

베르니니, 〈다비드〉, 1623년
미켈란젤로, 〈다비드〉, 1504년

대 디자이너로 활동한 인물입니다. 조각을 하다가 오페라 각
본을 쓰기도 했고, 분수를 만들거나 새로 지어지는 성당의
실내 디자인에 참여하기도 했죠. 그만큼 다재다능한 인물이
었던 겁니다. 베르니니도 이전 시대와는 다른 생동감 넘치는
작품을 만들기 위해 노력했습니다.

4장. 바로크와 로코코

그가 25살 때 조각한 〈다윗〉상이 대표적인데요. 이전과의 차이점은 르네상스 시대의 대표 작가인 미켈란젤로의 작품과 비교하면 두드러집니다. 정적이고 이상적인 아름다움을 구현하려 노력한 미켈란젤로와 달리, 베르니니의 다윗은 생동감 넘치는 모습입니다. 입을 꼭 다문 채로 골리앗을 향해 돌을 집어 던지려는 듯 몸을 비틀고 있죠. 이처럼 보는 사람으로 하여금 역동성을 느낄 수 있도록 한 것이 그의 조각이 가진 특징이었습니다.

바로크 미술은 로마를 넘어 유럽 전역에 영향력을 발휘했습니다. 오늘날 벨기에와 남부 네덜란드 지역에 해당하는 플랑드르에서도 마찬가지였죠. 플랑드르는 종교 개혁 이후에도 가톨릭 국가로 남아 예술가들이 종교화를 제작할 수 있는 기회를 제공했습니다.

플랑드르의 여러 화가 중 가장 주목 받은 인물은 바로 페테르 파울 루벤스(Peter Paul Rubens, 1577-1640)였습니다. 동화 〈플랜더스의 개〉를 본 분들이라면 네로와 파트라슈가 추운 겨울밤 어느 성당에서 얼어 죽어가면서도 한 화가의 제단화를 바라보던 장면을 기억하실 겁니다. 바로 루벤스가 안트베르펜 대성당에 그린 〈십자가를 세움〉이란 그림인데요. 이 그림은 그가 8년에 걸친 이탈리아 여행 직후에 제작한 것으로, 우리가 바로크라 일컫는 시대 양식의 전형적인 특징을

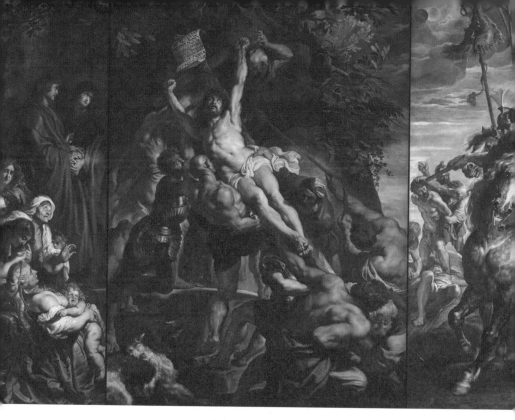

루벤스, 〈십자가를 세움〉, 1610-1611년경

보여주고 있습니다. 이 그림은 예수님이 못 박힌 십자가를 세우는 장면을 그린 세 폭의 제단화인데요. 중앙과 좌우 패널을 독립적으로 구성하여 이야기의 기승전결을 만드는 중세 및 르네상스 방식과 달리, 세 면을 하나로 이어 웅장하고 광활한 느낌을 선사한 것이 특징입니다. 루벤스는 거대한 화면 안에 수많은 인물을 배치했습니다. 또한 다양한 빛과 색채를 완숙

135

하게 사용함으로써 그림 전체에 생기를 불어넣었죠.

루벤스의 뛰어난 솜씨는 유럽 전역의 상류층 고객들을 끌어들였습니다. 얼마나 끊임없이 주문이 쏟아졌는지 새벽 4시에 일어나 저녁까지 쉬지 않고 일했고, 주문을 감당하기 위해 수많은 조수들도 그의 곁을 지켰죠. 그의 인기를 실감할 수 있는 사례로 메디치 가문의 마리 드 메디치와 프랑스 왕실의 앙리 4세의 결혼을 기념하기 위한 회화 연작을 들 수 있습니다. 두 사람의 결혼은 당시 큰 화젯거리였습니다. 프랑스 왕실과 이보다는 다소 격이 떨어지는 가문의 결혼이 성사되었기 때문이죠. 목적은 그저 돈이었습니다. 프랑스 왕실이 메디치 가문의 지참금으로 어려운 재정 상황을 해소하려 했던 거예요. 하지만 루벤스는 이 세속적인 결혼을 마치 숙명적인 사건처럼 묘사했습니다. 그리스 로마 신화를 차용해 이야기를 이끌어간 거죠. 마리 드 메디치와 앙리 4세의 만남은 마치 올림포스의 신들이 만난 것처럼 묘사되었으며, 결혼의 여신과 아기 천사들이 이를 축하하기 위해 그림 속에 함께 하고 있습니다. 자신의 정치적 입지를 알리고 싶었던 마리 드 메디치와 그의 가문 입장에선 더 이상 흡족할 수 없는 그림이었죠.

'시민'의 바로크,
작지만 큰 시장을 열다

무적함대를 이긴 상인의 나라

16세기와 17세기 유럽에서는 끊임없이 전쟁이 벌어졌습니다. 특히 17세기는 그 경우가 더 심했어요. 전쟁이 벌어지지 않은 해가 100년 중 고작 4년에 불과했을 정도였죠. 혼란은 종교개혁이 일어난 뒤부터 더욱 심해졌습니다. 유럽 전체가 신교도와 구교도로 나뉘어 다투기 시작한 거예요. 이런 상황이 지속되자 각국의 지도자들은 자원을 보다 효율적으로 동원할 방법을 고민하기 시작했습니다. 즉, 전쟁에 필요한 돈을 대고, 이를 통해 더 나은 군사력을 보유할 방법을 찾기 시작한 거죠.

필요한 자원을 끌어오는 방식은 나라마다 조금씩 달랐습니다. 우선 어떤 지역은 강력한 왕권을 바탕으로 당면한 문제를 해결해 나갔어요. 또 다른 어떤 지역은 왕도 교황도 아닌 사람들이 권력을 잡고 문제를 해결했죠. 네덜란드는 이 중 후자에 속하는 지역이었습니다. 16세기 초만 하더라도 네덜란드는 에스파냐의 지배를 받았습니다. 당시 에스파냐의 국왕은 '가톨릭 세계의 수호자' 역할을 자처했던 펠리페 2세였어요. 그는 뼛속까지 가톨릭 세력을 지지했습니다. 아니, 더 정확하게는 지지만한 게 아니었어요. 자신과 다른 뜻을 품은 사람들, 즉 신교도들을 무자비하게 탄압했죠. 결국 지나친 탄압과 과도한 세금 징수에 지친 사람들이 다른 생각을 품기 시작했습니다. 네덜란드 독립전쟁이 일어난 거예요.

전쟁 초기만 하더라도 결과는 불 보듯 뻔해보였습니다. 펠리페 2세(Felipe II de Habsburgo, 1527-1598)가 '철의 사나이'라 불리던 알바 공작을 총독으로 임명하며 강경한 입장을 고수했기 때문이죠. 공작은 자신의 명성(?)에 걸맞게 행동했습니다. 네덜란드에 도착하자마자 수없이 많은 신교도 지도자들을 잡아서 참수해 버린 거죠. 알바 공작은 멈추지 않았습니다. 불복종 의사를 밝힌 여러 도시를 공격했고, 심지어 본보기를 보이겠다며 그 지역의 주민들을 학살하기도 했죠.

투쟁도 계속되었습니다. 1579년 네덜란드를 구성하는

북부 지역의 7개 주가 위트레흐트 동맹Treaties of Utrecht을 결성하고 '네덜란드 공화국 연방'을 선포한 겁니다. 당연히 에스파냐가 이를 인정할 리 없었습니다. 전쟁은 오랜 기간 이어졌어요. 오랜 혼란과 잠깐의 평화를 반복하며 80년 가까이 지속되었죠. 결국 네덜란드는 유럽 대륙 전체가 신교와 구교로 나뉘어 맞붙은 30년 전쟁까지 모두 겪은 뒤, 1648년 베스트팔렌 조약의 체결을 통해 독립에 성공하게 됩니다.

네덜란드는 빠르게 성장했습니다. 성장의 배경에는 '상업'이 있었어요. 특히 권력을 세습 받은 군주가 아닌 상업자본가들이 정부 운영을 주도함으로써 효율적이고, 효과적인 성장이 가능했죠. 신용을 꼼꼼하게 챙기며 필요한 자금을 민간에서 조달했고, 해외 무역 회사를 대상으로 특허장을 발급하는 등 다양한 부가 활동을 통해 추가적인 재정을 확보하기도 했습니다. 시민들은 국가가 해상 교역로를 확보하고 자신들의 이해관계를 보장하는 데에도 도움을 줄 수 있다는 것을 잘 알고 있었습니다. 그렇기에 유럽에서 가장 높은 수준의 세율이 유지되었음에도 불구하고 세금 내기를 아까워하지 않았죠.

높은 교육 수준도 빼놓을 수 없는 성장의 비결이었습니다. 이는 학문적, 종교적 신념을 지키기 위해 이주해 온 사람들이 많았기 때문에 가능한 결과였죠. 영국의 정치사상가 로

크, 프랑스의 철학자 데카르트 등 유럽 각지의 지성인들이 네덜란드로 몰려들었습니다. 특히 데카르트는 무려 20년간 네덜란드에서 망명생활을 했어요. 그리고 이곳에서 코기토 Cogito 명제, 즉 '나는 생각한다. 고로 나는 존재한다'는 문장으로 대표되는 자신만의 철학을 완성했죠. 그는 자신의 철학을 통해 인간이 '생각하는 존재'임을 강조했습니다. 인간을 신에게 예속된 존재로 본 중세의 시각과 완전히 다른 사고관을 펼친 거예요. 이후 유럽은 '근대'라 불리는 시기로 나아가게 되었고, 우리는 그를 '근대 철학의 아버지'라고 부르게 되었습니다.

높은 수준의 자유와 윤택한 삶이 보장된 시민의 나라에는 그들의 삶과 취향에 맞는 새로운 형태의 미술이 나타났습니다. 이른바 '시민 바로크 예술'이 만들어진 것이죠. 시민 바로크가 대체 무엇이냐고요? 지금부터 그 내용을 살펴보도록 하죠.

미술 '시장'이 열리다

네덜란드의 바로크 예술은 1610년대부터 1670년대 사이에

절정을 이뤘습니다. 앞서 설명한 것처럼 네덜란드는 신교가 지배적인 국가였습니다. 신교는 우상숭배를 숭배를 거부하고 성상의 제작을 금지했어요. 때문에 화가들은 가톨릭 지역의 예술가들처럼 교회의 주문을 받을 수 없었죠. 새로운 미술 장르가 만들어질 필요가 생겨난 겁니다. 시민계급이 주도하는 새로운 정치 체제가 완성된 것도 변화의 주요한 이유 중 하나였습니다. 왕실이나 귀족 계급 같은 기존의 후원자들은 사라지고, 그 자리를 새로운 소비 계층이 채우게 된 거니까요.

미술가들은 이러한 변화와 마주해야 했습니다. 역사상 처음으로 미술 시장을 통해 자신의 작품을 거래해야 하는 상황에 놓이게 된 거죠. 하지만 네덜란드의 폭발적인 경제 성장은 미술가들이 자신의 생계 문제를 해결하는 데에 큰 역할을 했습니다. 수많은 사람들로 하여금 미술품을 갖고자 하는 욕구를 만들어 주었기 때문이죠. 소위 '튤립 마니아tulip mania'라고 불리는 튤립 구근 투기현상도 이 시기에 일어났어요. 얼마나 비정상적으로 투기가 일어났는지 진귀한 튤립 구근 한 뿌리의 가격이 황소 수 십 마리 가격에 버금갈 정도였죠.

어쨌든 당시 미술품 구매자들은 기존의 교회 권력이나 귀족 후원자보다는 상대적으로 재력이 떨어질 수밖에 없었습니다. 때문에 미술품의 단가나 규모도 이전에 비해 작아질

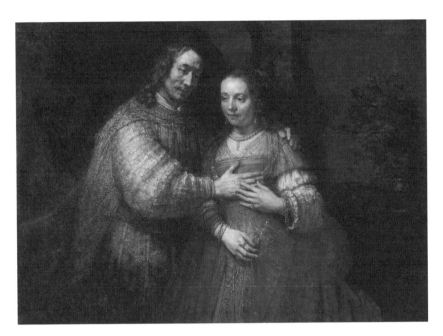

렘브란트, 〈유대인 신부〉 1665-1669년

수밖에 없었죠. 하지만 전체 미술 시장의 규모는 크게 성장
했어요. 당연히 화가들은 이런 변화에 발맞춰 새로운 방향을
모색해야 했습니다. 정물화, 해양화, 실내화, 초상화, 동물화
등 소비자가 선호하는 그림을 그리기 시작한 것이죠. 우리가
흔히 장르genre라고 부르는 미술의 유형과 분야가 확립된 겁
니다. 특정 장르만 전문적으로 그리는 화가들도 생겨났는데
요. 심지어 당시 네덜란드에는 정물화 한 장르에만 500명이
넘는 화가들이 있었다는 기록이 남아있을 정도죠.

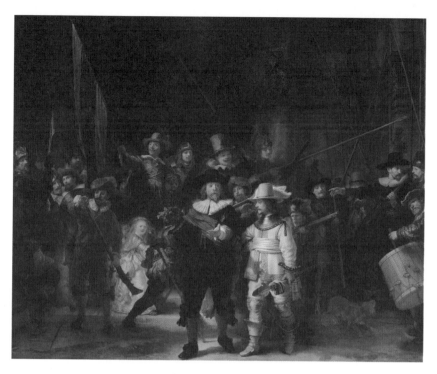

렘브란트, 〈야간 순찰대〉, 1642년

수많은 화가 중에서도 거장의 반열에 오른 사람들이 있었습니다. 우선 첫 번째 작가는 서양 미술사상 가장 유명한 작가 중 한 명인 렘브란트 반 린(Rembrandt Harmenszoon van Rijn, 1606-1669)입니다. 그는 생전에도 유명한 초상화가였습니다. 그 역시 이러한 명성을 당연하게 생각하고, 거기에 걸맞은 생활양식을 갖추어야 한다고 여겼는데요. 젊은 시절 누린 이러한 사치와 방탕이 중년의 그를 어려움으로 빠뜨리고

4장. 바로크와 로코코

말았습니다. 결국 그는 40대가 될 무렵 자신의 집과 미술 작품들이 경매로 넘어가는 모습을 보고 맙니다. 그가 죽은 당시 그에게는 물감으로 더럽혀진 옷 몇 벌과 화구만이 남아 있었다고 하죠.

그룹 초상화의 혁신으로 일컬어지는 〈야간 순찰대〉는 그의 삶이 요동치던 시기에 그려졌습니다. 사랑하는 아내가 세상을 떠났고, 아이들마저 어린 시절 사망했죠. 이런 상황이 그에게 어떤 영향을 미쳤는지는 알 수 없지만, 그의 그림이 이전과 달라진 것만큼은 확실했습니다. 명암 대조를 통해 극적인 묘사를 보여주던 초기작과 달리, 후기의 작품들은 금빛과 갈색빛의 미묘한 명암을 활용해 다소 정적인 분위기를 연출합니다. 어둠을 더욱 깊이 있게 사용한 것도 렘브란트 미술의 특징이라고 할 수 있습니다. 나아가 그의 어둠은 빛을 받쳐주는 데에서 그치지 않고, 그 자체로 이야기를 만들어 내죠.

두 번째 작가는 델프트의 스핑크스로 불리는 요하네스 페르메이르(Johannes Vermeer, 1632-1675)입니다. 그가 이런 별명을 얻은 것은 생애가 대부분 수수께끼로 남아 있기 때문입니다. 알려진 바에 따르면, 페르메이르는 그림을 배우려 잠시 이탈리아에 다녀온 것 외에는 대부분 델프트에서 살았다고 해요. 그는 평생 40여 점의 그림밖에 그리지 못했습니

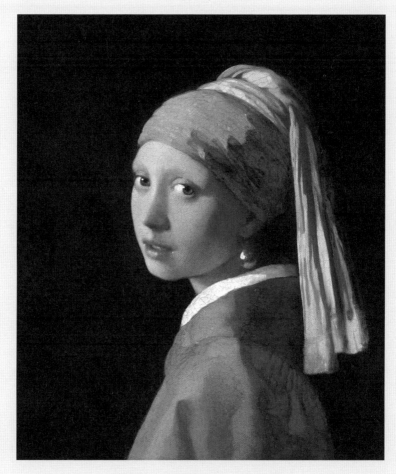

페르메이르, 〈진주귀걸이를 한 소녀〉, 1666년경

다. 하지만 그만큼 빛을 잘 사용한 작가는 서양 미술사 전체를 통틀어도 몇 명 찾아보기 힘듭니다. 부드럽고 은은한 빛이 그림 전체를 감싸고 있으며, 세세하고 정밀한 묘사는 자칫 단조로울 수 있는 그림을 조화롭고 균형 잡힌 형태로 바꾸어 놓았죠. 하지만 그림만큼 그의 삶이 밝지만은 않았던 것으로 보입니다. 자식이 11명이나 있었던 그는 40대 초반의 나이에 생활고로 숨을 거두었고, 부인은 법원에 파산 신청을 냈다고 전해집니다.

절대 권력이 만든 미술의 두 가지 풍경

하나의 신앙, 하나의 법, 그리고 하나뿐인 국왕

우리는 앞장을 통해 오랜 기간 이어진 혼란으로 유럽 각국이 자원을 보다 효율적으로 동원할 방법을 고민하기 시작했다는 사실을 알게 되었습니다. 그리고 각 나라마다 이를 달성한 방법이 조금씩 달랐다는 사실도 확인했죠. 그중에서도 특히 일부 국가는 강력한 왕권을 통해 문제를 해결해 나갔습니다. 이른바 혹은 '절대왕정'이라고 불리는 체제가 바로 그것이죠. 절대왕정은 16세기부터 18세기까지 유럽에서 발달한 정치 형태를 말합니다. 강력한 왕권을 바탕으로 국가를 통일해 행정, 사법, 군사 등 여러 방면에서 중앙 집권적 구조를

만드는 것이 핵심이죠. 절대왕정은 유럽의 여러 나라에서 출현했지만 프랑스에서 그 꽃을 피웠습니다.

프랑스의 절대왕정이 본격적으로 힘을 발휘한 건 앙리 4세(Henri IV de France, 1553-1610)의 즉위 이후부터였습니다. 당시 프랑스는 구교와 신교 사이에 벌어진 30여 년간의 종교내전으로 혼란에 빠진 상태였습니다. 앙리 4세가 즉위한 시기에도 양 진영은 여전히 첨예하게 대립하고 있었죠. 어느 누구도 물러설 기미가 보이지 않는 상황에서 앙리 4세는 1598년 종교적 자유를 인정하는 낭트 칙령을 발표하고 전쟁의 종지부를 찍게 됩니다. 더불어 전쟁이 벌어지는 내내 프랑스 내정에 깊이 간섭했던 에스파냐와 베르벵 조약을 체결함으로써 대외적인 평화 분위기도 구축했죠. 앙리 4세는 단순히 종교적 자유만 허용한 것이 아니라 필요한 인재가 있다면 누구든 활용했어요. 덕분에 신교도 출신의 재상 쉴리는 각종 정책을 펼쳐 왕실의 재정상황을 개선할 수 있었고, 상공업 분야 발전을 위한 국가적인 장려책도 보완할 수 있었죠.

앙리 4세의 뒤를 이은 인물은 루이 13세(LOUIS XIII, 1601-1643)였습니다. 알렉상드르 뒤마(Alexandre Dumas, 1802-1870)의 소설 〈삼총사〉에 등장하는 프랑스 국왕으로도 유명한 인물이죠. 루이 13세를 이야기할 때, 그의 충실한 정

치적 동반자였던 추기경 리슐리외를 빼놓을 수 없습니다. 리슐리외는 유능한 재상이었습니다. 그의 능력을 알아본 루이 13세는 리슐리외에게 많은 권한을 맡겼죠. 리슐리외도 이 기대에 부응했습니다. 프랑스 내부의 크고 작은 혼란과 도전을 깔끔하게 수습한 것은 물론, 수많은 전쟁을 통해 왕국의 영토를 팽창시킴으로써 절대왕권의 기반을 마련한 것이죠.

물론 경쟁자인 귀족들도 이 시기 내내 가만히 있지는 않았습니다. 대표적인 사건이 바로 1648년에 일어난 프롱드의 난이었어요. 루이 13세가 세상을 떠난 뒤 약 5년 만에 벌어진 내란은 매우 강력했습니다. 고작 10살, 섭정 5년차에 불과하던 루이 14세가 수도를 버리고 도피해야 했을 정도로 말이죠. 하지만 이러한 저항은 국왕 치하의 강력한 군사력과 일련의 타협으로 인해 수포로 돌아갔습니다. 그리고 마침내 절대왕정은 절정기에 들어서게 되죠.

절대왕정의 정점을 찍은 건 뒤이어 즉위한 루이 14세(Louis XIV, 1638-1715)였습니다. 그는 즉위 18년째인 1661년 국왕의 직접 통치를 선언했습니다. '1661년 혁명'이라 불리기도 하는 이 선언은 사실 그리 놀라운 것은 아니었어요. 이미 국가의 행정기능이 체계적으로 정비되어 있었고, 관리들도 왕에게 충성을 바치고 있었기 때문이죠. 1685년 루이 14세는 퐁텐블로 칙령을 반포하며 절대주의의 정점에 다다

랐습니다. 이는 앙리 4세가 제정한 낭트 칙령을 폐기한 것으로, 신교의 종교적 자유를 박탈한다는 내용을 주요 골자로 하죠. 즉, 그는 이 칙령을 통해 '하나의 신앙, 하나의 법, 그리고 오직 하나뿐인 국왕'이라는 자신의 정치적 지향을 실현한 겁니다. 루이 14세에 대한 후대의 평가는 엇갈리지만 한가지 만큼은 크게 다르지 않습니다. 바로 그가 절대 권력과 절대 복종을 골자로 한 '절대주의'를 완성했다는 것이죠.

절대주의의 수립에 발맞춰 프랑스에서도 새로운 형태, 다른 방식의 바로크 미술이 탄생하게 되었습니다. 그건 대체 또 무슨 특징을 가지고 있냐고요? 지금부터 그 이야기를 시작해 보도록 할게요.

질서의 바로크, 자유의 로코코

프랑스의 바로크 미술을 이해하기 위해서는 루이 14세를 조금 더 알아볼 필요가 있습니다. '짐은 곧 국가다'라는 말로 유명한 그는 국가의 권위를 옹호하는 동시에 통치자에 대한 절대적인 복종을 요구했는데요. 자신의 왕권과 프랑스의 위대함을 과시하기 위해 예술에도 후원을 아끼지 않았습니다.

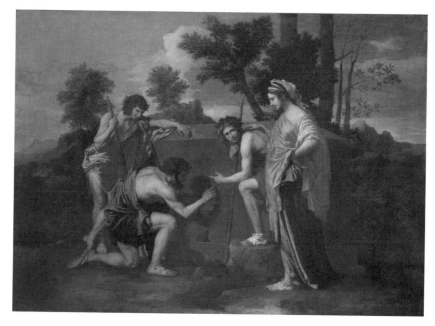

푸생, 〈아르카디아의 목자들〉, 1638-1640년

특히 그는 문화와 예술을 엄격한 원칙과 잣대로 관리하겠다
는 일념으로 '왕립 미술 아카데미'를 설립했습니다. 아카데
미Academy는 고대 그리스의 철학자인 플라톤이 철학 수업을
한 일종의 학교인 '아카데메이아Academeia'에서 따온 이름인
데요. 아카데미의 교장이었던 르 브룅은 예술 창작에도 절대
적인 규범이 중요하다고 생각하는 입장이었습니다. 때문에
기하학, 선원근법 등 객관적이고 절대적인 규범을 탐구하는
것이 아카데미의 역할이 되어야 한다고 믿었죠.

4장. 바로크와 로코코

여기에 가장 큰 영향을 미친 작가는 니콜라 푸생(Nicolas Poussin, 1594-1665)이었습니다. 그는 고대 로마의 조각과 건축에 큰 관심을 가지고 있었는데요. 그림이 화려함보다는 논리와 보편을 추구해야 한다고 굳게 믿은 사람이었습니다. 이 믿음에 얼마나 엄격한 기준을 적용했는지 루이 13세가 그를 수석 궁정화가로 임명하고 루브르궁의 천장에 날아다니는 성인을 그리라고 명령하자 '인간이 하늘을 날아다니는 것은 논리적이지 않으므로 그릴 수 없다'고 거절했을 정도였다고 하죠. 푸생의 그림은 뚜렷한 윤곽선과 밝은 색채, 명확하고 입체적인 구성이 특징입니다. 이는 루벤스로 대표되는 바로크 미술 경향과는 근본적으로 다른 경향을 지니는 것이었는데요. 이후 그의 미술 이론과 조형 양식이 프랑스 예술 아카데미의 교육적 밑바탕이 됨으로써 200년 가까이 프랑스 및 유럽 예술계에 지대한 영향을 미치게 되었습니다.

이러한 경향은 건축 분야에서도 두드러집니다. 파리 외곽에 위치한 베르사유 궁전은 방문객에게 루이 14세 자신과 프랑스의 영향력을 과시하고, 왕실에 힘을 결집하려는 의도로 지어졌는데요. 2,000여 명의 귀족과 18,000명이 넘는 근위대 병사들 및 시종이 거주할 수 있는 거대한 규모를 자랑합니다. 또한 스스로를 젊은 아폴로, 즉 태양의 신이라 부른 루이 14세가 태양과 함께 잠이 깰 수 있도록 침실 창문을 동

쪽으로 설계하는 등 상징적인 측면도 세심하게 고려했죠.

베르사유 궁전은 엄격한 질서를 바탕으로 지어졌습니다. 이러한 경향은 특히 건물의 전면부 너머 대운하와 정원에서 잘 드러나는데요. 십자형태의 운하 중심축은 U자형 궁전 본관의 중심축으로 연결되며, 정원은 자연적인 모습이 아닌 기하학적 패턴으로 구성되어 있죠. 어찌나 틀에 맞춰 설계되었는지 루이 14세의 정부인 맹트농 부인은 "어딜 가나 좌우대칭뿐"이라고 불평했는데요. '프랑스식 정원'이라 불리는 이 방식은 자연스러움을 강조하는 '영국식 정원'과 함께 서양 조경 디자인의 양대 축을 형성하고 있습니다.

하지만 얼마 뒤, 이런 엄격함에 반기를 든 예술 사조가 나타났습니다. 바로 로코코^{Rococo} 미술이죠. 로코코란 말은 원래 더위를 피하기 위한 석굴이나 분수를 장식하는 데에 쓰이는 자갈, 조개 장식 등을 일컫는 '로카이유^{rocaille}'에서 유래한 말입니다. 루이 15세가 통치한 시기인 1715년부터 1774년까지 파리에서 크게 유행했는데요. 미술사 연구자들은 이것이 17세기 프랑스의 엄격한 바로크 고전주의에 대한 반발로 나타났다고 추측합니다. 이후 프랑스 국경을 넘어간 로코코 미술은 18세기 말까지 독일, 오스트리아 등 중부 유럽에서 궁전과 교회를 장식하는데 널리 사용되었습니다.

로코코 시대를 대표하는 예술로는 '페트 갈랑트^{Fête galan-}

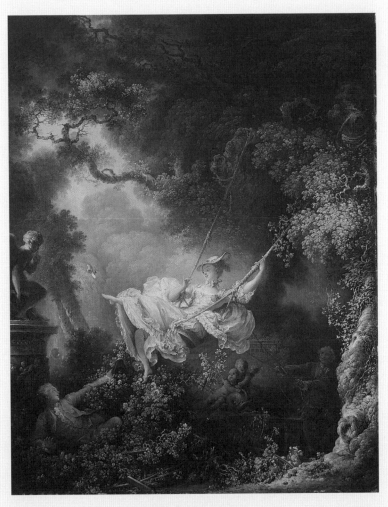

프라고나르, 〈그네〉, 1767년

te', 즉 우아한 연회란 의미의 그림을 들 수 있습니다. 페트 갈 랑트란 야외에서 남녀가 춤을 추거나 음악을 즐기고, 사랑 을 하는 모습을 그린 그림들을 일컫는 말인데요. 이는 루이 14세가 죽고 왕권이 약화되면서, 귀족들이 베르사유 궁전에 서 벗어나 파리에 저택을 마련하고 자유분방한 파티를 즐기 던 당시의 취향과 부합했죠.

유명 예술가로는 앙투안느 바토(Jean-Antoine Watteau, 1684-1721)와 프랑수아 부셰(François Boucher, 1703-1770), 장 오노레 프라고나르(Jean-Honoré Fragonard, 1732-1806)를 들 수 있습니다. 특히 프라고나르의 〈그네〉는 이 시기를 대표하 는 작품으로 손꼽히는데요. 그에게 이 그림을 주문한 사람은 자신이 원하는 장면을 아주 세세하게 요구했다고 알려집니 다. 자신이 사랑하는 사람은 그네를 타고, 그 모습을 자신이 누워서 지켜보는 그림을 그려달라고 한 것이죠. 심지어 그네 를 탄 연인은 해맑게 웃으며 상대방에게 슬리퍼를 벗어던지 고 있습니다. 이처럼 그칠 줄 모르는 자유분방함과 화려함은 로코코 양식을 대표하는 모습이라고 할 수 있습니다.

사치와 낭비로 점철되던 귀족들의 문화는 1789년에 일 어난 프랑스 혁명을 기점으로 막을 내리게 됩니다. 장 시메 옹 샤르댕(Jean Siméon Chardin, 1699-1779)은 이 시기 변화해 가던 사회의 모습을 그린 인물이었습니다. 그는 부유한 귀족

이나 신화 속 인물을 그리던 동료 작가들과는 달리 평범한 일상을 살아가는 시민계급을 그렸어요. 미술에서도 귀족이 아닌 부르주아 시민계급의 모습이 차츰 중요한 탐구 대상으로 부각되었음을 보여주는 것이죠.

5장

신고전주의와
낭만주의

혁명, 새로운 미술을 낳다

그리스 로마 문화의 재조명, 신고전주의

1592년 이탈리아, 운하를 건설하는 과정에서 오래된 건물과 회화 작품들이 발견되었습니다. 서기 79년 베수비오 화산의 폭발로 인해 용암과 화산재에 파묻혀 있던 그리스 로마의 도시, 폼페이가 발견된 순간이었죠. 우연한 계기로 폼페이의 소재가 밝혀졌지만 당시에는 본격적인 발굴이 이뤄지지 못했습니다. 사람들은 생생하게 보존된 고대 도시를 눈앞에 두고 나중을 기약할 수밖에 없었죠.

한동안 잊혔던 폼페이가 다시 주목받은 것은 1748년부터였습니다. 당시 이탈리아를 지배하고 있던 프랑스의 부르

봉 왕조가 독점으로 폼페이에 대한 발굴 사업을 시작한 것이죠. 발굴이 시작되자 사람들은 놀란 입을 다물 수 없었습니다. 약 2만 명의 주민이 살았던 고대의 도시가 생생하게 눈앞에 펼쳐졌거든요. 두껍게 쌓인 화산재 아래, 기원전 4세기까지 거슬러 올라가는 호화로운 저택과 온갖 종류의 집이 발견되었습니다. 포럼과 원형 극장 등의 커다란 공공건물도 눈에 띄었죠. 건물 내부에는 폭발을 피해 숨은 사람들의 유해가 그대로 보존되어 있었고, 화덕에는 굽고 있던 빵이 그대로 들어 있었습니다.

고대 도시에 관한 놀라운 발견은 유럽 전역을 고고학적인 열기로 들끓게 했습니다. 더불어 그리스 파르테논 신전에서 떼어온 대리석 부조들이 영국 런던에 진열됨으로써 이러한 분위기에 불을 지피게 되었죠. 당대의 시인 존 키츠는 이를 보고 감탄한 나머지 "인간 지능의 승리이자 그리스인의 위대함"이라고 칭송할 정도였습니다. 독일의 고고학자 요한 요하임 빈켈만(Johann Joachim Winckelmann, 1717~1768)의 〈그리스 미술 모방론〉이 반향을 일으켰고, 고대 도시를 주제로 한 판화 작품들이 큰 인기를 끌었죠.

사회 구조의 변화도 이러한 분위기를 만드는데 한몫했습니다. 유럽은 1789년을 기점으로 권력 관계가 크게 변화했습니다. 프랑스 혁명이 일어났기 때문이죠. 프랑스 혁명은

과도한 조세 부담과 특권층의 부패가 핵심 원인이었습니다. 게다가 오랜 기간 왕에게 권력이 과도하게 집중되어 착취를 견제할 수 있는 수단도 없었죠. 지식인들은 이런 문제를 집중적으로 꼬집었습니다. 시인이자 극작가, 사상가였던 볼테르(Voltaire, 1694-1778)의 풍자극은 연일 매진을 기록했고, 철학자 장 자크 루소(Jean-Jacques Rousseau, 1712-1778)의 책도 많은 사람에게 읽혔습니다. 루소는 자신의 책 〈사회계약론〉과 〈인간불평등 기원론〉을 통해 구성원 모두의 합의를 토대로 인간의 자유와 국가 권력을 조화시키는 법을 만들어야 한다고 이야기했습니다. 더불어 사회 구성원의 의사를 확인하기 위해 투표를 실시해야 하며, 만약 권력자들이 투표를 통해 확인한 구성원의 보편적 의사를 무시할 경우 저항권을 발동해 새로운 정부를 세울 수도 있다고 주장했죠.

곳곳에서 터져 나오는 불만을 해결하기 위해 루이 16세(Louis XVI, 1754-1793)는 삼부회를 소집했습니다. 삼부회는 성직자와 귀족, 그리고 제3계급이라 불리는 부르주아와 평민 출신 의원이 한 자리에 모여 의논하는 프랑스의 의회를 말합니다. 루이 16세는 이 자리를 통해 문제가 모두 해결되길 바랐지만 결과는 정반대였습니다. 제3계급의 대표자들이 한데 뭉쳐 삼부회의 이름을 '국민 의회'로 바꾸고 프랑스 왕정에 대한 논의를 시작한 거죠. 당황한 왕과 왕비는 군대를

동원해 이들의 행동을 막으려고 했습니다. 하지만 이 또한 사람들의 분노를 부추길 뿐이었어요. 결국 사람들은 전제 왕권의 상징이나 다름없었던 바스티유 감옥으로 몰려가 혁명을 일으켰습니다. 그리고 얼마 뒤, 루이 16세를 단두대에 세웠죠. 왕과 귀족의 시대는 무너지고, 부르주아의 시대가 도래한 겁니다.

평화는 쉽게 찾아오지 않았습니다. 아니, 새로운 혼란이 끊임없이 이어졌죠. 혁명 세력은 둘로 나뉘어 갈등했어요. 심지어 서로를 단두대에 세우기도 했죠. 외부에서도 문제가 터져 나왔습니다. 혁명의 불길이 번지는 것을 우려한 주변국들이 전쟁을 선포한 겁니다. 혁명의 정신을 지키고자 한 사람들은 힘을 합쳐 싸웠어요. 그리고 마침내 승리했죠. 자, 이제 혼란은 끝이 난 거냐고요? 물론 아닙니다. 제1공화국의 군인이자 전쟁 영웅인 나폴레옹 보나파르트(Napoléon Bonaparte, 1769-1821)가 쿠데타를 일으켜 정권을 잡았기 때문이죠. 혁명을 완수하고 진정한 평화를 찾는 일은 결코 쉽지도, 단순하지도 않았던 겁니다.

권력, 그리고 사회의 변화에 발맞춰 미술도 변화했습니다. 어떻게 바뀌었냐고요? 지금부터 그 이야기를 함께 살펴보도록 하죠.

프랑스 신고전주의의 대표자, 다비드와 앵그르

새롭게 권력을 잡은 부르주아 세력은 화려하고 방탕한 귀족들의 문화와 로코코 예술을 비판했습니다. 그리고 자신들의 이상을 그리스 로마 문화에 투사했죠. 새로운 고전주의, 이른바 '신고전주의'가 시작된 거예요. 신고전주의는 18세기 말부터 19세기 초까지 유행했습니다. 로코코 예술에 대한 반발로 생겨난 만큼 통일과 조화, 표현의 명확성, 형식과 내용의 균형을 강조하는 것이 특징이죠.

프랑스 신고전주의를 대표하는 인물로는 자크 루이 다비드(Jacques-Louis David, 1748-1825)와 장 오귀스트 도미니크 앵그르(Jean-Auguste-Dominique Ingres, 1780-1867)를 들 수 있습니다. 먼저 자크 루이 다비드는 폼페이 유적 발굴이 시작된 해인 1748년 8월에 태어났습니다. 그는 20대 시절 로마로 유학할 수 있는 기회를 주는 왕립회화조각학교의 로마 대상을 받아 유학을 다녀왔는데요. 그곳에서 수많은 고전 미술과 당시 유행하던 그리스 복고주의 미술품들을 만나게 됩니다. 다비드는 이때의 경험을 '백내장 수술을 받은 것 같았다'고 회상합니다. 흐릿하게 보이던 눈이 마치 맑게 갠 것 같았다는 이야기이죠. 이후 프랑스로 돌아온 그는 신고전주의

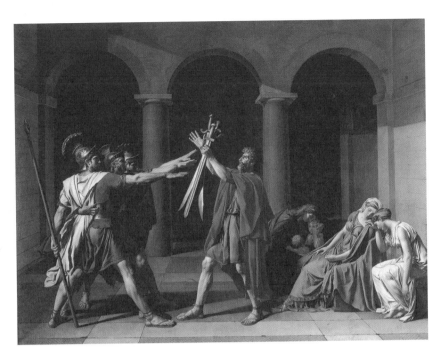

자크 루이 다비드, 〈호라티우스 형제의 맹세〉, 1785년

의 교과서로 불릴 만한 작품들을 그리기 시작했습니다. 특히 1780년대에는 주로 그리스 고전기와 로마 공화정 시대를 배경으로 한 그림을 많이 그렸는데요. 특히 엄격한 도덕성과 자기희생을 강조한 그림을 그리며 사람들의 큰 호응을 얻게 되었습니다.

다비드의 대표작 중 하나인 〈호라티우스 형제의 맹세〉는 바로 이 시기에 그려진 작품입니다. 그림 속에 담긴 이야

기는 다음과 같습니다. 때는 로마가 아직 거대한 제국이 되기 전이었습니다. 어느 날 로마는 이웃 부족과 싸움을 하게 되었는데요. 당시에는 전면전이 아닌 몇몇 전사가 나와 대표로 싸워 양 부족의 승부를 결정짓는 경우가 많았다고 합니다. 로마에서는 호라티우스 형제가 대표로 나서게 되었는데요. 하필이면 상대 부족에서는 호라티우스 집안의 딸과 결혼하기로 약조한 남자가 대표로 나서게 되었죠. 호라티우스의 입장에선 아들이든 사위든 어느 한 쪽은 죽을 수밖에 없는 비극적인 상황이 벌어진 겁니다. 결과는 더 비극적이었어요. 대표로 나선 세 아들 중 둘이 죽고, 상대 부족의 대표 전사였던 예비 사위도 죽게 된 거죠. 이윽고 살아 돌아온 아들은 적 때문에 슬퍼하고 있다는 이유로 호라티우스의 딸, 그러니까 자신의 누이마저 살해하고 맙니다.

이 그림은 비극적 사랑의 결말로 해석되기도 하지만, 자기희생을 강조하던 당대의 분위기를 반영하는 그림으로 읽히기도 합니다. 심지어 이 그림은 몇 년 뒤 도래한 프랑스 혁명의 시기에 공화국에 대한 충성을 결의하는 모습으로 해석되기도 했어요. 시기에 따라 같은 작품도 달리 보일 수 있음을 잘 보여주는 사례가 바로 〈호라티우스 형제의 맹세〉라는 그림인 것이죠.

프랑스 혁명이 일어난 뒤, 다비드는 혁명의 열렬한 지지

167

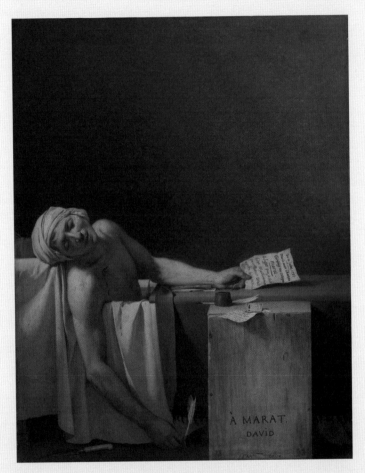

자크 루이 다비드, 〈마라의 죽음〉, 1739년

자가 되었습니다. 심지어 자신의 예술적 재능을 공화국의 선전을 위한 용도로 사용하기도 했죠. 다른 화가들처럼 신화나 고대사의 내용을 그리는 것이 아니라, 동시대의 정치적인 이슈를 자신의 화폭에 재현한 거예요. 물론 그의 화풍이 변한 것은 아니었습니다. 시민혁명가를 묘사하는데 있어서도 영웅적인 이상화와 고전주의적 양식이 그대로 적용되었죠.

이를 대표하는 작품이 바로 〈마라의 죽음〉입니다. 다비드의 친구이자 혁명 지도자 중 한 명이었던 마라는 급진주의 진영을 대표하는 인물이었습니다. 마라는 피부병을 앓고 있어 평소 반신욕을 하며 업무를 보는 일이 많았는데요. 왕당파의 지지자였던 한 여성이 탄원자로 가장해 그를 암살했습니다. 다비드는 혁명의 희생자인 마라의 마지막을 마치 어느 영웅의 순교처럼 장엄하게 그려냈습니다. 그림 속 마라는 욕조에 앉아 수건으로 머리를 감은 채 죽음을 맞이한 상태입니다. 그럼에도 손에는 '마리 안네 샤를로트 코르데가 시민 마라에게, 비천한 제게 친절을 베풀어 주시기 바랍니다'라는 내용의 거짓 편지를 쥐고 있죠. 이 그림을 통해 다비드는 마라의 훌륭한 인품과 결백함을 강조한 겁니다.

1800년대 이후 그의 행적은 180도 바뀌었습니다. 로베스 피에르가 실각하고 사형 당한 뒤, 다비드는 결국 감옥에 갇히게 되었는데요. 이후 변화한 정치 상황에 적응하고 황제

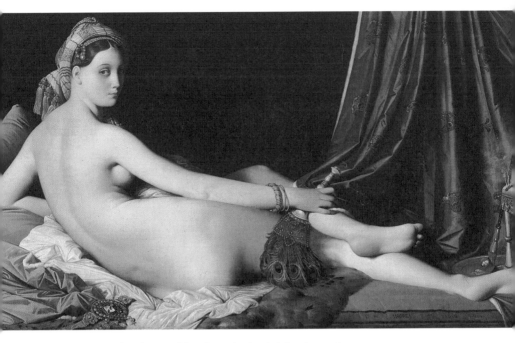

장 오귀스트 도미니크 앵그르, 〈그랑드 오달리스크〉, 1814년

나폴레옹의 수석화가가 되었습니다. 그림도 바뀌었어요. 황제의 취향에 맞춘 화려한 형태의 그림이 그려졌으며, 황제 즉위가 못마땅해 대관식에 참석하지 않은 나폴레옹의 어머니가 그림 속에는 마치 참석한 것처럼 그려졌죠. 하지만 결국 나폴레옹마저 몰락하게 되었고, 다비드는 후폭풍을 피해 벨기에로 망명했습니다.

이후 프랑스 신고전주의를 이끈 인물은 장 오귀스트 도

미니크 앵그르였습니다. 그는 다비드의 총애를 받은 제자였는데요. 스승보다 조금 더 섬세하고 유려한 선과 화풍을 추구한 것이 특징입니다. 그는 당대에 유행하던 또 다른 화풍인 낭만주의 화가들을 향해 "인간의 탈을 뒤집어쓴 악마"라고 외칠 정도로 강건한 신고전주의자였는데요. 아이러니하게도 그 자신은 그리스와 르네상스적인 그림에서 벗어난 작품을 여러 점 그리기도 했습니다.

그 예로 앵그르의 대표작인 〈그랑드 오달리스크〉를 들 수 있습니다. 이 작품은 수많은 궁녀를 할렘에 모아놓고 즐겼다는 술탄의 후궁을 상상하며 그린 그림입니다. 작품이 공개된 직후 그는 '그림 속 여자는 척추 뼈마디가 두 개는 더 있는 것 같다'는 비평가들의 혹평을 받았는데요. 이는 그림 속 여성의 육체적 아름다움을 강조하기 위해 허리를 길게 늘여 그렸기 때문이었습니다. 마치 마니에리즘 시기의 작품처럼 말이죠. 하지만 이런 혹평에도 불구하고 그림 속 여성이 그 누구보다 관능미를 물씬 뽐내고 있다는 것만큼은 부정하기 어려워 보입니다.

이상과 감수성의 추구, 낭만주의

계몽주의, 또 다른 움직임을 만들다

지난 장에서 우리는 프랑스 혁명으로 대표되는 사회구조의 변화가 유럽 세계 전체를 뒤흔들어 놓았다는 사실을 확인했습니다. 변화의 중심에는 지식인들이 있었어요. 영국의 철학자 존 로크(John Locke, 1632-1704), 프랑스의 작가 겸 사상가 볼테르(Voltaire, 1694-1778), 철학자 장 자크 루소(Jean-Jacques Rousseau, 1712-1778) 등이 이를 대표하는 인물이었죠. 17세기와 18세기 유럽, 정치와 사회, 철학, 과학 등 다양한 분야에서 광범위하게 일어난 사상운동을 이끈 지식인들을 우리는 '계몽주의자'라고 말합니다.

계몽주의는 그보다 조금 앞서 일어난 과학혁명의 영향을 받았습니다. 중세 말과 근대 초를 살아간 유럽인들은 삶의 많은 영역에서 큰 변화와 마주했습니다. 그리고 이를 계기로 기존에 자신들이 가지고 있던 세계관과 인식체계에 의문을 던지게 되었죠. 혁명을 이끈 분야는 천문학이었어요. 시작은 1543년 니콜라우스 코페르니쿠스(Nicolaus Copernicus, 1473-1543)가 발표한 태양중심설이었습니다. 〈천구의 회전에 관하여〉를 통해 기존 천문학에서 설명되지 않는 문제들을 해결하는 대안으로 지구가 태양 주위를 도는 이론을 제기한 거죠. 또 다른 천문학자인 요하네스 케플러(Johannes Kepler, 1571-1630)는 코페르니쿠스의 가설을 보다 정밀하게 다듬었습니다. 지구를 비롯한 여러 행성이 완벽한 구형이 아닌 타원형으로 태양 주위를 돌고 있다는 내용이었죠. 이후 갈릴레오 갈릴레이(Galileo Galilei, 1564-1642)는 보다 정밀한 관측을 바탕으로 지동설의 정당성을 확인했습니다. 그리고 '과학과 자연에 관한 인간의 탐구가 기존의 신학보다 우선한다'는 대담한 주장을 펼쳤죠.

영국의 철학자이자 정치인이었던 프랜시스 베이컨(Francis Bacon, 1561-1626)도 이 혁명적인 변화에 일조했습니다. 그는 과학 연구의 방법론 자체를 바꾸고자 했어요. 베이컨 이전 시대의 사상가들은 대부분 '연역적'인 방식으로 연

구했습니다. 이는 이미 사실로 여겨지는 명제를 토대로 새로운 지식을 얻어 내는 방식을 말해요. '모든 사람은 죽는다. 소크라테스는 사람이다. 그러므로 소크라테스는 죽는다'로 연결되는 삼단논법이 대표적인 예죠. 이 방식은 결론의 내용이 전제에 포함되어 있다는 점에서 새로운 지식의 확장을 가져오기 힘들다는 한계를 지니고 있습니다. 아직 모르는 것이 가득한 이 세상을 이해하기에는 부족한 방식이었죠. 베이컨은 그 대안으로 '귀납적'인 방식을 제시했습니다. 귀납법이란 개별 사례를 하나하나 정확하게 관찰하고 조사하여 일반화된 명제를 이끌어내는 방식을 말해요. 이는 오늘날에는 매우 보편적이지만, 베이컨이 살던 시대만 하더라도 매우 생소한 방식에 속했습니다. 여전히 많은 학자들이 대부분의 지식을 성경이나 과거에 만들어진 권위 있는 이론에 기대어 이끌어 내는 방법을 취했기 때문이죠.

17세기와 18세기의 계몽주의자들은 과학혁명을 통해 도출된 연구 성과와 방법론을 과학 너머에 적용하고자 했습니다. 귀납적 사고방식을 인간과 사회에 적용함으로써 인간의 본성을 온전히 파악하고, 그에 걸맞은 사회의 제도와 도덕 원리를 수립하고자 했던 것이죠. 이러한 계몽주의자들의 사고 밑바탕에는 '이성'에 대한 강한 믿음이 깔려 있었습니다. 무한한 힘과 가능성을 지닌 인간의 이성을 일깨우기만 한다

면 무지, 미신, 악습 같은 수많은 한계들을 극복할 수 있다고 믿었던 거예요.

이들이 일궈낸 대표적인 성과로는 〈백과전서〉의 출판을 들 수 있습니다. 당대 철학과 수학 분야에서 각각 이름을 날린 디드로, 달랑베르가 총괄 편집을 맡았으며, 루소, 몽테스키외, 볼테르, 케네 등 유럽 최고의 지식인 150여 명이 저자로 참여했죠. 본문 17권, 도판 11권 등 총 28권으로 구성된 이 책은 계몽주의자들이 자신들 세대의 지적 성과를 한데 모으려는 의도로 만들어졌습니다. 기존의 사고방식에 의문을 제기했으며, 지난 편견을 비판했고, 새로운 과학과 기술에 관한 정보를 온전히 전달하고자 노력했죠. 훗날 이 책은 1789년에 일어난 거대한 변화, '프랑스 혁명'의 마중물이 되었습니다.

하지만 이러한 경향에 반대하는 움직임도 나타나기 시작했습니다. 지나치게 인간을 중시하고 자연을 일종의 도구로만 생각하는 계몽주의자들의 입장에 거부반응을 느끼는 사람들이 생겨난 거예요. 문학과 철학 분야에서 시작한 이 흐름은 미술에까지 퍼져나갔습니다. 바로 '낭만주의romanticism' 사조가 탄생한 것이죠. 자, 그럼 대체 낭만주의는 어떤 미술을 말하는 걸까요? 지금부터 그 내용을 살펴보도록 하죠.

이성 말고 감성으로

낭만주의romanticism는 중세 문학의 장르 중 하나인 기사도 소설을 가리키는 로망스romance에서 유래한 용어입니다. 원래 이 단어는 '중세적인' 또는 '공상적인' 같은 의미로 쓰였는데요. 18세기 초부터 그 의미가 확장되어 감성적이며 신비로운 상상을 추구하는 문학 및 예술 장르를 일컫는 말로 통용되기 시작했습니다. 낭만주의 예술은 고귀함과 장엄함, 미덕 등의 초월적인 개념을 지향한다는 점에서 신고전주의와 맥을 같이 합니다. 하지만 신고전주의가 이성을 중시하는 경향이 강했다면, 낭만주의는 감수성을 중시하고 이상향을 바라봤다는 점에서 차이를 가지고 있습니다. 자연에 대한 깊은 믿음과 동경 또한 낭만주의의 특징 중 하나입니다. 낭만주의자들은 인간과 자연이 서로 감응하는 존재이며, 이를 통해 인간 내부에 있는 신성함을 끌어낼 수 있다고 믿었는데요. 때로는 자연 앞에 선 인간의 나약함을 표현함으로써 자연의 위력과 거대함을 이야기하기도 했습니다.

낭만주의 미술이 발달한 나라로는 독일, 프랑스, 영국 등을 들 수 있습니다. 우선 독일 낭만주의는 다른 나라와 비교해 비해 다소 이른 시기에 시작되었습니다. 하지만 주로 철학과 문학 분야에 한정되어 발달이 이루어졌는데요. 이는

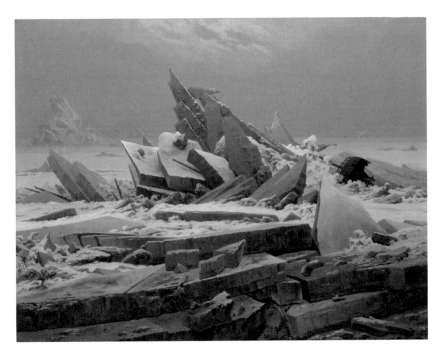

카스파르 다비드 프리드리히, 〈얼음 바다〉, 1824년

당시 독일 미술계가 이론적 토론에 중점을 둔 영향이 컸습니다. 더불어 아빌고르 등 당대 여러 화가들이 원천으로 되돌아가야 한다는 입장을 고수하며 데생에 천착함으로써 대중과 괴리되는 결과를 만들기도 했죠.

그럼에도 독일 낭만주의 미술에 주목할 만한 인물은 분명 있습니다. 바로 18세기 말부터 19세기 초까지 활동한 카스파르 다비드 프리드리히(Caspar David Friedrich, 1774-1840)

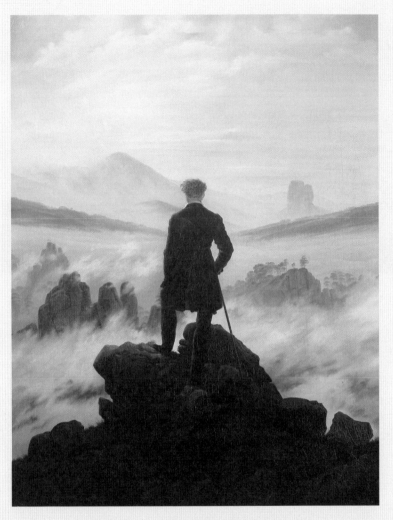

카스파르 다비드 프리드리히, 〈안개 바다 위의 방랑자〉, 1818년

가 그 주인공이죠. 그의 풍경화에는 흔히 북유럽 특유의 감성을 보여준다는 설명이 덧붙여집니다. 넓고 광활한 산과 바다가 펼쳐져 있어 대자연의 위용을 그대로 드러내기 때문이죠.

대표작인 〈얼음 바다〉는 이러한 그의 작품 성향을 그대로 확인할 수 있습니다. 이 작품은 영국의 탐험가인 윌리엄 에드워드 패리의 북서항로 탐사에서 모티브를 얻었다고 알려집니다. 당시 패리 일행의 도전은 실패로 끝났는데요. 그 이유는 그들의 배가 차디찬 북극해의 얼음에 갇히는 바람에 10개월 가까이 옴짝달싹을 할 수 없었기 때문입니다. 프리드리히는 이 이야기를 실제보다 훨씬 더 격정적으로 그려냈습니다. 날카로운 빙산의 파편과 차갑게 얼어있는 바다, 이미 반쯤 기울어져버린 배의 모습은 자연의 거대함과 매정함을 느끼기에 충분하죠.

또 다른 대표작 〈안개 위의 방랑자〉도 마찬가지입니다. 그림 속 주인공은 마치 세상 끝에 선 것처럼 보입니다. 눈앞에 펼쳐진 거대한 파도에 몸을 맡길 듯 불안한 모습이죠. 사람들은 이런 작품이 그려진 데에는 프리드리히의 개인사가 연관이 있다고 추측합니다. 7살이 되던 해 어머니를 여읜 그는 이듬해에 누이, 5년 뒤에는 형의 사망까지 마주하게 됩니다. 특히 그의 형은 프리드리히와 스케이트를 타다가 얼음이

깨지는 바람에 익사하고 말았는데요. 자신과 목숨을 맞바꾼 형의 사고에 대한 죄의식은 그에게 평생 트라우마로 남을 수밖에 없었습니다.

프랑스 낭만주의 미술을 대표하는 인물로는 테오도르 제리코(Théodore Géricault, 1793-1824)와 외젠 들라크루아(Eugène Delacroix, 1798-1863)를 들 수 있습니다. 제리코의 작품에 대해 이야기하기 전, 작품의 배경이 된 어떤 사건부터 이야기해 볼게요. 때는 1816년 7월 2일, 세네갈로 향하던 배가 있었습니다. 이름은 메두사호, 프리깃 전함을 개조한 배로 세네갈의 생루이 항구를 차지하기 위해 항해하는 중이었죠. 당시 프랑스는 나폴레옹이 워털루 전투에서 패해 부르봉 왕조가 복위한 상황이었는데요. 왕당파 출신의 퇴역 장성이자 메두사호의 선장 위그 뒤 쇼마리는 25년간 배를 탄 적도 없는 인물이었습니다. 다시 말해, 자격 미달의 인물이 뇌물을 주고 배의 함장이 되었던 것이죠.

이런 상황에서 아프리카 서부 해안을 항해하던 메두사호는 암초에 걸려 좌초할 위기에 처하게 됩니다. 배에는 구명보트가 고작 6개뿐이었어요. 쇼마리 선장은 400여 명의 선원과 승객 중 세네갈 총독을 포함한 고위 공무원과 장교부터 보트에 태웠습니다. 그리고 남은 149명은 부서진 배의 목재를 엮어 만든 뗏목에 타게 했죠. 동력이 없는 뗏목은 앞선 보

트과 밧줄로 연결에 끌고 가기로 약속한 상황이었어요. 하지만 구명선의 장교와 선언들은 보트가 잘 나가지 않는다며 연결된 밧줄을 끊은 채 떠나버렸습니다.

버려진 뗏목 위에선 광기 어린 일들이 벌어졌습니다. 반란이 일어나 사람들이 죽어나갔고, 물과 식량이 부족해진 사람들은 가죽과 천을 먹기 시작했죠. 심지어 그마저 부족해진 사람들은 약한 자들을 죽여 서로 잡아먹는 일까지 벌였습니다. 지옥 같은 2주가 지난 뒤, 근처를 지나가던 아르귀스호에 사람들이 구조되었을 때는 고작 15명의 사람들만 살아 있을 뿐이었습니다. 게다가 이들도 대부분 충격적인 일을 겪은 탓에 정신이상자가 되어버렸고요.

이 사건은 부패한 관료와 정부에 의해 은폐될 뻔 했습니다. 하지만 생존자 중 한 사람이 용기를 내 비극의 전모를 밝힘으로써 수많은 사람들에게 알려지게 되었죠. 더불어 세네갈 총독이 법으로 금지된 노예무역을 하려던 사실, 쇼마리 선장이 실은 배를 이끌 자격이 없는 인물이었다는 사실도 함께 밝혀지게 되었죠.

이야기를 접한 화가 테오도르 제리코는 생존자들을 만나기 시작했습니다. 그리고 시체 보관소에 가서 부패한 시체를 관찰하고, 수용소를 찾아 정신이상자들의 얼굴과 처형당한 죄수들을 스케치했죠. 심지어 그는 더욱 세밀하고 정확한

5장. 신고전주의와 낭만주의

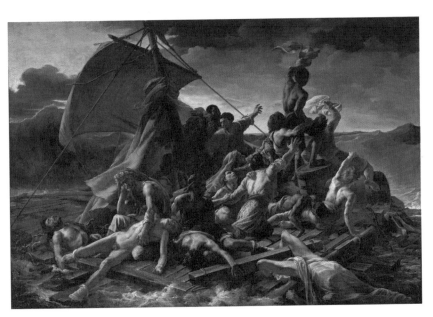

테오도르 제리코, 〈메두사호의 뗏목〉, 1819년

묘사를 위해 뗏목을 직접 만들어 폭풍우 속에서 몰아보기도
했습니다.

　이러한 과정을 거쳐 만들어진 그의 작품 〈메두사호의
뗏목〉에는 우리가 오랫동안 미덕으로 여긴 따뜻한 인간성이
사라져 있습니다. 대신 인간의 극단적 광기와 고통, 슬픔 등
이 담겨있죠. 작품을 본 사람들도 당시 큰 충격을 받았습니
다. 결국 제리코 이후의 프랑스 미술은 한동안 사실보다 감
성을 중시하는 방향으로 흐르게 되죠.

　제리코의 뒤를 이은 화가는 외젠 들라크루아입니다. 그

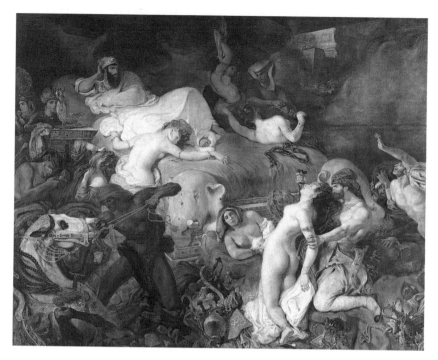

외젠 들라크루아, 〈사르다나팔루스의 죽음〉, 1827년

는 일반적 의미의 프랑스 낭만주의 미술을 대표하는 인물이라고 할 수 있어요. 그는 회화란 '선 위에 색을 입히는 작업'이라는 개념을 바꾼 사람이었습니다. 들라크루아는 번지듯 색채를 인접시켜 형태를 완성하는 방식을 사용했는데요. 이 방식은 이후 반 고흐, 드가, 세잔, 쇠라 등에게로 이어지게 됩니다. 그의 대표작인 〈사르다나팔루스의 죽음〉은 이런 그의 화풍과 더불어 사납고 날카로운 주제를 선호한 그의 성향을

183

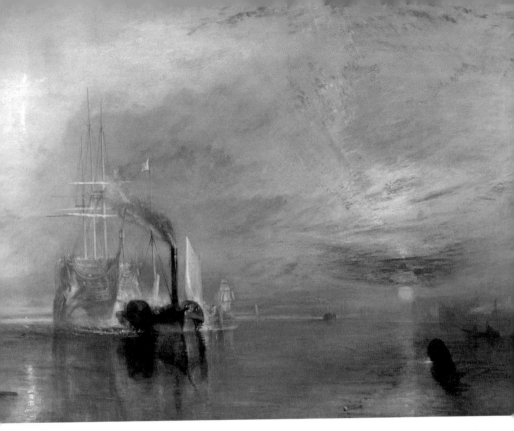

조지프 말로드 윌리엄 터너, 〈전함 테메레르의 마지막 항해〉, 1838년

보여주죠.

　마지막 영국의 낭만주의 미술은 독일, 프랑스의 낭만주의와는 조금 다른 양상으로 전개되었습니다. 대표적인 작가로 손꼽히는 윌리엄 터너(Joseph Mallord William Turner, 1775-1851)와 존 컨스터블(John Constable, 1776-1837)은 풍경화를 미술의 주요 장르로 만드는데 일조했습니다. 이들은 관

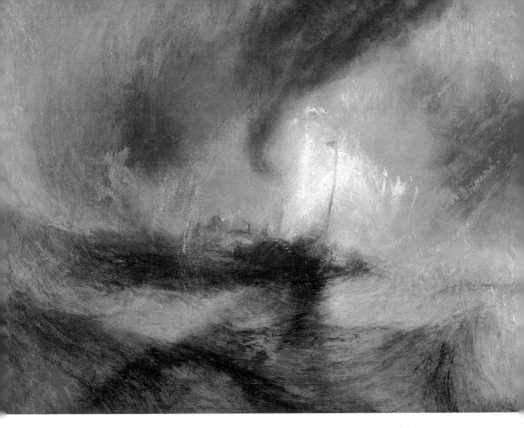

조지프 말로드 윌리엄 터너, 〈눈보라-얕은 바다에서 신호를 보내며
유도등에 따라 항구를 떠나가는 증기선.
나는 에어리얼 호가 하위치 항을 떠나던 밤의 폭풍우 속에 있었다〉, 1842년

습에 맞춘 풍경화를 그리던 이전 세대의 화가들과 달리, 자
연을 깊이 관찰한 뒤 화폭에 그 모습을 그렸습니다. 덕분에
두 사람 모두 근대 풍경화의 선구자라는 칭호를 얻을 수 있
었죠.

물론 세세한 부분에서는 두 사람 사이에도 차이점이 있

185

존 컨스터블, 〈건초 마차〉, 1820-1821년

었습니다. 먼저 터너의 초기 작품은 세부묘사에 강점을 가졌습니다. 또한 조용하며 친근한 분위기를 자아내는 것이 특징이죠. 하지만 유럽 여행을 다녀온 뒤부터 그는 자신만의 독특한 풍경화 세계를 구축했습니다. 조용하고 평안한 시골 풍경 대신 폭풍우 같은 거대한 자연현상에 도전하는 인간의 모습, 붉게 묽든 석양이나 높게 치솟은 알프스 산맥의 봉우리 등을 그린 것이죠. 심지어 말년에 그는 거의 추상화나 다름없는 그림을 그렸습니다. 물감 덩어리와 붓질이 마구 뒤엉켜

무엇인지 알 수 없을 정도의 소용돌이를 자아내는데요. 동시대의 한 비평가는 그의 그림을 두고 '터너는 시적인 그림을 그리려면 난해해야 한다고 착각하는 것 같다'는 혹평을 남기기도 했습니다. 하지만 그가 만들어낸 색채와 자연에 대한 태도는 후대 작가들에 의해 재평가 받았고, 훗날 인상주의 미술이 발전하는 데에도 많은 영향을 미치게 되었습니다.

반면 컨스터블은 풍경화가 자연을 직접 관찰한 끝에 나온 결과물이 되어야 한다고 믿었습니다. 개천과 수풀이 많은 고향의 자연을 순수하고 담백한 눈으로 바라보았으며, 자신이 관찰한 그 모습 그대로를 화폭에 담기 위해 노력했죠. 이런 입장은 "상상 속 풍경을 그린 그림은 실제의 풍경에 근거한 작품을 결코 따라갈 수 없다"는 그의 말에서도 잘 드러납니다. 컨스터블의 그림은 이후 프랑스 출신의 화가들에게 큰 영향을 주었습니다. 특히 그들은 색채를 팔레트에서 미리 섞지 않고 캔버스에 직접 바르거나, 유사색 또는 보색을 이용하여 선명한 효과를 내는 그의 기법에 감탄했죠. 장 프랑수아 밀레 등 바르비종파의 화가들이 컨스터블의 화풍을 직접적으로 계승한 것으로 평가받는 대표적인 인물입니다.

6장

19세기 미술

그렇다면 내게 천사를 보여 달라!
사실주의

나아간 시대, 어긋난 정권

1814년 나폴레옹 정권이 실각함에 따라 프랑스 제1제정이
몰락하게 되었습니다. 그리고 그 자리를 혁명에 밀려 쫓겨났
던 부르봉 왕조가 다시 채우게 됐죠. 오랜 기간 망명 생활을
거친 뒤 자신의 자리로 돌아온 루이 18세(Louis XVIII, 1755-
1824)는 양원제 의회와 내각제를 규정하고, 언론 및 사상, 신
앙의 자유와 재산의 불가침을 규정하는 '1814년 헌장'을 수
여하는 등 온건 정책을 펼쳤어요. 한마디로 눈치를 본 거죠.
하지만 말년에 자신의 조카인 베리 공작 샤를 페르디낭이 한
시민에 의해 암살된 사건이 일어났고, 그동안 취해왔던 온건

정책을 중단해 버렸습니다.

　루이 18세의 뒤를 이은 왕은 샤를 10세(Charles X, 1757-1836)였어요. 그는 프랑스 혁명 당시 형인 루이 16세가 혁명파에 굴복한 것에 실망하여 가장 먼저 영국으로 망명한 인물이었습니다. 안타깝지만 그는 프랑스로 돌아온 뒤에도 시대가 어떻게 변하고 있는지 제대로 이해하지 못했어요. 왕위에 오른 직후부터 망명 귀족에 대한 보상 정책을 펼치고, 신문과 언론을 탄압했습니다 또한 선거법을 개정하는 등 시민계급에 대한 각종 탄압정책을 펼쳤죠. 결국 1830년 7월 27일에 다시 혁명이 일어났어요. 그리고 이를 막지 못한 샤를 10세는 혁명 사흘 만에 영국으로 달아나 버렸죠.

　빈자리를 채운 것은 왕족이긴 하지만 족보상으로는 훨씬 먼 친척에 속하는 루이 필리프 1세(Louis-Philippe Ier, 1773-1850)였습니다. 그래도 그는 다른 부르봉 왕가의 사람들보다 훨씬 지적인 사람이었어요. 또한 어린 자녀를 데리고 산책을 나설 줄 아는 소박한 성품을 지닌 사람이기도 했죠. 하지만 그 또한 시대의 변화를 제대로 감지하지는 못했습니다. 결국 시민 계급에 대한 처우를 소홀히 해버렸고, 1848년에 결국 왕좌에서 물러나게 되었죠.

　이후 프랑스는 공화국이 되었습니다. 그런데 대통령이 된 것은 엉뚱하게도 보나파르트 나폴레옹의 조카인 루이 나

폴레옹 보나파르트(Louis-Napoléon Bonaparte, 1808-1873)였습니다. 그는 임기가 끝날 무렵, 쿠데타를 일으켜 자신의 삼촌처럼 황제의 자리에 올랐어요. 우리는 '신의 은총과 국민의 뜻에 의해'(물론 이건 나폴레옹 본인의 주장이었죠.) 스스로 황제가 된 그를 나폴레옹 3세라고 부르며, 이 시기를 '제2제정'이라고 이야기하죠.

이 즈음 유럽은 기술 문명이 발전하고, 민주주의 제도가 차츰 자리를 잡기 시작했습니다. 우리가 소위 '현대'라고 부르는 시대로 나아가고 있었던 거예요. 나폴레옹 3세도 시대착오적으로 황제 자리를 차지했지만 당연히 시민 계급의 입맛에 맞는 정책들을 내놓을 수밖에 없었습니다. 어떤 정책을 펼쳤냐고요? 우선 노동자들에게 협동조합을 개설할 권리와 파업권을 주었으며, 여성의 교육권을 보장을 약속했습니다. 또한 농업 근대화 정책을 펼치는 동시에 영국 등 여러 유럽 국가들과 자유 무역 협정을 체결함으로써 농산품의 수출량을 극대화했죠. 개선문을 중심으로 방사성 도로가 나 있는 오늘날의 파리를 만든 '파리 개조 사업'이 시작된 것도 바로 이 시기였습니다.

물론 비정상적인 구조가 오래가지는 못했어요. 가장 큰 오판은 대외관계에서 일어났습니다. 신흥강대국으로 부상한 프로이센이 괘씸하다며 1870년 7월 보불전쟁을 일으키고

만 것이죠. 개전 직후부터 패퇴를 거듭하던 프랑스군은 결국 같은 해 9월 1일에 항복을 선언합니다. 나폴레옹 3세는 이때 포로로 잡힌 뒤 폐위 당했고, 망명지인 영국에서 생을 마감했죠.

더 '현실적인' 예술의 시작

이런 시대의 변화에 발맞춰 예술 분야에도 혁명적인 변화가 감지되기 시작했습니다. 이전과는 다른 화풍의 작품들이 쏟아져 나오기 시작했고, 제도권의 권위에 대항하는 움직임이 나타나기 시작한 거죠. 19세기 프랑스의 화가 장 데지레 귀스타브 쿠르베(Jean-Désiré Gustave Courbet, 1819-1877)는 이런 변화의 선봉에 선 인물이었습니다. 그는 추한 그림 그리기를 멈추고 종교화나 그리라는 사람들에게 "천사를 그리려면 나에게 천사를 보여달라. 그러면 천사를 그리겠다"고 외친 것으로 유명합니다. 쿠르베는 이전 시대와 아카데미로 대표되는 제도권 예술이 추앙한 역사화, 종교화, 주제화 등이 대중으로 하여금 현실의 문제와 멀어지게 한다고 여겼습니다. 그리고 결국 지나치게 이상적이거나 신비로운 것을 배척

구스타프 쿠르베, 〈돌 깨는 사람들〉, 1849년

하고 실용적이며 사실적인 그림이라는 의미의 '사실주의'를 개척하게 되었죠.

더불어 그는 국가가 '좋은' 작품을 골라 대중들에게 전시하는 살롱전의 개념을 파괴한 인물이기도 했습니다. 1855년 파리 만국 박람회에 자신의 작품이 채택되지 않은 것에 불만을 품은 뒤, 그 항의 표시로 박람회장 근처에 '리얼리즘관'이라는 이름의 개인전을 개최한 것이죠. 전시회의 그림 판매 실적은 그리 좋지 못했지만 홍보 효과는 탁월했습니다.

6장. 19세기 미술

당대 주류를 차지하고 있던 신고전주의와 낭만주의 진영으로부터 무차별적인 비난을 받았지만, 오히려 이것이 그를 사실주의의 선구자 입지를 굳히는 결과를 낳았기 때문입니다.

그의 그림에는 노동자 계급의 실제 모습이 담겨 있습니다. 심지어 그의 대표작인 〈돌 깨는 사람들〉은 쿠르베가 길을 가다 작업 중인 인부들을 발견하곤 다음날 그들을 자신의 작업실로 불러 그림을 그렸다고 알려지죠. 예술가의 우월성에 대한 강조도 쿠르베의 작품에 담긴 주요 메시지 중 하나입니다. 본인의 작업실을 그린 그림 〈내 화실의 내부〉는 자신을 중앙에 배치하고, 왼쪽에는 작품의 주제가 되는 일반인을, 오른쪽에는 파리 예술계를 대표하는 지식인들을 그려 넣었습니다. 즉, 사실 세계와 예술 세계를 연결하는 존재가 바로 자신이자 예술가라는 존재임을 선언한 것이죠. 이 생각은 〈안녕하세요, 쿠르베 씨〉라는 작품에도 이어집니다. 가운데 선 인물은 당대 예술가들을 다수 후원했던 브뤼야스인데요. 그림 속에서 예술가인 쿠르베에게 경의를 표하고 있습니다. 쿠르베는 여기에서도 다시 한 번 예술가의 특별함과 우월성을 강조한 겁니다.

사실주의 화가이자 판화가인 오노레 도미에(Honoré Daumier, 1808-1879)는 '크레용을 집은 몰리에르', '캐리커처의 미켈란젤로'라는 별명을 가진 인물입니다. 그는 석판화가

오노레 도미에, 〈가르강튀아〉, 1831년

로 일하던 1830년 시사 주간지인 '라 카리카튀르La Caricature'
의 창간에 맞춰 시사만화가로 데뷔했는데요. 16세기의 작가
라블레가 쓴 소설 속 거인을 당시 국왕이었던 루이 필리프
에 빗대어 그린 그림 〈가르강튀아〉로 인해 6개월간 감옥에
갇히기도 했습니다. 이 그림에서 그는 국왕을 자신의 자리
에 앉아 입만 벌린 채 세금을 삼키는 거인으로, 정치가와 법
관들은 왕의 배설물 주위에 꼬이는 추악한 인물들로 그려졌
는데요. 결국 1834년 라 카리카튀르는 검열로 인해 폐간되고
맙니다.

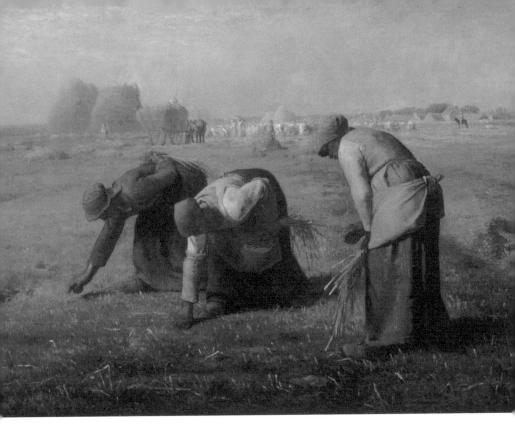

장 프랑수아 밀레, 〈이삭 줍는 여인들〉, 1857년

이후 도미에는 정치에 대한 직접적인 언급보다는 사람들의 실제 생활상을 그리는 데에 전념했습니다. '르 샤리바리 Le Charivari'지에는 그가 제작한 석판화 3382점이 발표되기도 했죠. 그리고 1840년대에 들어 그는 정치적인 주제를 되찾아옴과 동시에 〈삼등 열차의 승객〉 등 가난한 사람들의 일상을 그려냈습니다. 당대의 시인이자 비평가였던 샤를 보들

레르는 그를 '풍자만화에서뿐만 아니라 근대미술의 모든 분야에서 가장 중요한 화가'라고 극찬하기도 했죠.

사실주의를 대표하는 또 다른 인물은 장 프랑수아 밀레 (Jean-François Millet, 1814-1875)입니다. 그는 바르비종파의 창시자로 유명한데요. 바르비종파라는 명칭은 밀레와 일련의 화가들이 파리 교외의 바르비종이란 지역에서 작품 활동을 벌였기 때문에 생겨난 이름입니다. 그는 이곳에서 씨 뿌리고 수확물을 거두는 농민들을 주로 그렸습니다. 그가 그림을 내놓은 당시 사람들은 그의 그림이 '불온하다'며 손가락질했습니다. 특히 프랑스 사회의 보수주의자들로부터 많은 비판을 받았죠. 하지만 차츰 사람들의 인식이 바뀌어 가며 말년에는 상당한 성공과 명성을 얻었습니다. 명성에 힘입어 그는 1868년에 레지옹 도뇌르 훈장을 받기도 했죠. 그의 작품은 사실주의의 발전과 인상주의 태동에 영향을 미쳤습니다. 또한 이후의 작가인 빈센트 반 고흐와 카미유 피사로가 그에게 큰 영향을 받기도 했죠.

빛은 곧 색채, 인상주의

모든 것은 산업혁명에서 시작되었다

18세기 후반부터 거의 한 세기 동안 영국을 중심으로 세상을 송두리째 뒤바꿀 혁명이 일어났습니다. 이른바 '산업혁명'이 일어난 거예요. 산업혁명은 좁은 의미로는 증기기관으로 대표되는 기술혁신과 기계 및 임금노동을 바탕으로 하는 공장제 공업의 도입을 일컫는 말입니다. 사회, 경제 등 거의 모든 분야에서 변화가 이루어졌어요. 변화에 적응하지 못한 왕과 귀족 계급이 무너졌고, 그 빈자리를 정치적, 경제적으로 성장한 시민 계급이 차지하게 되었죠. 산업혁명은 또한 넓은 의미로는 농업 사회에서 산업 사회로의 전환을 뜻하기도 합

니다. 토지 생산물의 획득을 위해 인구 중 대다수가 농촌에 거주해야 했던 이전 세대와 달리, 산업혁명 이후부터는 수많은 사람들이 대거 도시로 몰려들어 일하기 시작했습니다. 공장에서는 넘쳐나는 노동력과 빠른 생산력을 자랑하는 기계장치를 이용해 상품을 생산하기 시작했죠. 이전에는 볼 수 없는 속도로 경제 성장이 이루어졌습니다. 또한 그에 발맞춰 인구도 빠르게 늘어났고요.

산업혁명이 늘려놓은 것은 제품의 생산량이나 인구뿐만이 아니었습니다. 증기선과 기차 등이 발명됨으로써 더 멀리, 더 빠르게 갈 길이 열렸기 때문이죠. 엄청난 수의 사람들이 여행을 떠나기 시작했어요. 그리고 그들은 그곳에서 이국적이며 낯선 광경과 마주하게 되었죠. 당연히 새로운 환경과 마주한 사람들의 머릿속은 그 새로움을 표현하고자 하는 열망으로 가득 차게 되었습니다.

먼 곳으로 여행을 떠나지 않은 사람들도 영향을 받을 만한 환경이 조성되기도 했어요. 무역선들이 전 세계 곳곳을 방문해 이국적인 상품과 낯선 이야기를 유럽으로 부지런히 실어 날랐기 때문이죠. 가령 우리가 이번에 살펴볼 인상주의 화가들에게 영향을 미친 것은 일본에서 건너온 채색 목판화였습니다. 채색 목판화는 유럽으로 수출될 은이나 값비싼 도자기를 감싸는 포장지에 불과했지만, 정작 유럽으로 건너와

6장. 19세기 미술

서는 다른 대우를 받았습니다. 화려한 색채와 동양화 특유의 파격적인 생략법이 기존의 전통적인 회화에 대해 염증을 느끼던 이들에게 영감을 불어넣은 거죠.

새로운 기술의 등장도 변화를 촉발했습니다. 바로 19세기 초 광학 및 화학 분야의 발전으로 탄생한 '사진' 기술이 그 주인공이었죠. 프랑스의 화학자이자 발명가인 조제프 니세포르 니에프스(Joseph Nicéphore Niépce, 1765-1833)는 1826년 세계 최초로 사진 촬영에 성공했습니다. 그는 자신이 발명한 기술에 태양 광선으로 그리는 그림이라는 뜻의 헬리오그래피Heliography라는 이름을 붙였습니다. 하지만 당시 기술로는 한 장의 사진을 찍기 위해 8시간이나 되는 노출시간이 필요했습니다. 아직 예술이 되기엔 멀고도 험한 길이 남아 있었던 거죠.

그러나 이후 사진 기술은 급속도로 발전하기 시작했습니다. 니에프스의 동료이자 화가, 발명가였던 루이 자크 망데 다게르(Louis-Jacques-Mandé Daguerre, 1787-1851)는 1837년 필요 노출시간이 약 20분에 불과한 다게레오 타입Dagrerreo Types 카메라를 발명했으며, 곧이어 1839년에는 윌리엄 헨리 폭스 톨벗(William Henry Fox Talbot, 1800-1877)이 네거티브 필름과 인화지를 사용한 촬영에 성공했죠. 나아가 1850년경에는 사진 촬영을 위한 노출시간이 수초로 줄어들

었고, 1858년에는 즉석 사진기가 발명되었습니다.

　이러한 기술의 발전과 사회의 변화는 미술에도 영향을
미쳤습니다. 새로운 부상한 시민 계급의 기준과 취향에 맞는
작품을 만들기 위해, 빠르게 발전하는 기술에 대체되지 않는
방법을 찾기 위해 예술가들도 치열하고 부지런히 움직였기
때문이죠. 그렇다면 그 치열함의 결과물인 '인상주의'는 어
떤 특징을 가진 미술이었을까요? 지금부터 그 내용을 함께
살펴보도록 하겠습니다.

이 작품, '인상' 한번 확실하네!

쿠르베의 개인전이 열린 지 8년이 지난 1863년, 사실주의의
뒤를 잇는 새로운 미술 사조가 등장합니다. 이 해는 '낙선자
살롱전'이 열렸어요. 낙선자 살롱전이란 살롱전에 떨어진 작
품을 따로 모아 대중에게 공개한 전시회를 말합니다. 이는
역사, 신화 등 전통적인 주제의 그림만을 가치 있게 평가한
살롱전 심사 기준에 대해 반대의 목소리가 높아지자 열리게
된 행사였는데요. 이 전시회에 사실주의 작품과 함께 '인상
주의' 작가들의 그림이 대거 전시되었습니다.

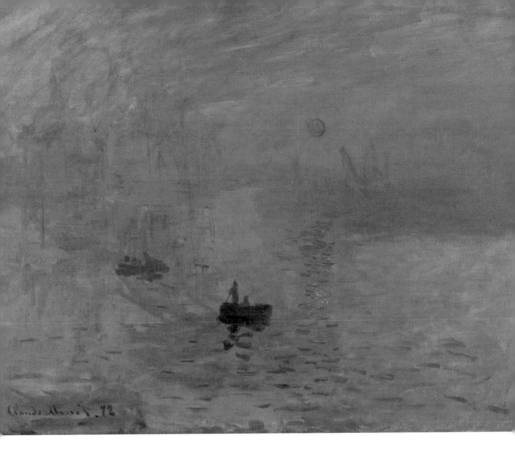

클로드 모네, 〈인상, 해돋이〉, 1872년

에두아르 마네(Édouard Manet, 1832-1883)의 대표작인
〈풀밭 위의 점심식사〉도 이때 전시된 작품 중 하나였습니다.
당시 사람들은 이 작품을 보고 경악을 금치 못했습니다. 풀
밭 위에 앉아 있는 나체의 여성은 이전 시대의 누드화와 달
리 너무나도 사실적으로 그려졌고, 관객을 직접 응시하는 것

같은 시선도 작품성보다는 외설에 더 초점을 맞춘 것처럼 보였기 때문이죠.

이후 인상주의 화가들은 '화가, 조각가, 판화가의 무명예술가 협회'라는 그룹을 만들고 전시회를 개최했습니다. 이 전시회는 낙선자 살롱전과 마찬가지로 자유롭고 진보적인 작품을 전시하는 것을 목적으로 했는데요. 신문기자였던 루이 르루와Louis Leroy는 이 전시회를 찾아 클로드 모네(Oscar-Claude Monet, 1840-1926)의 〈인상, 해돋이〉를 본 뒤 '인상만큼은 확실하지만 유치한 벽지만도 못하다'며 야유 섞인 비평을 내놓았죠. 하지만 그의 의도와 달리 이들의 그림은 평생 '인상주의'라는 이름으로 불리게 됩니다.

인상주의 화가들은 원근법과 균형 잡힌 구도, 이상화된 인물, 명암 대조법 같은 르네상스 시대 미술의 유산을 거부했습니다. 대신 색채와 빛을 통해 짧은 순간에 포착된 대상의 모습을 그려내고자 했죠. 그런데 대체 이들은 왜 이런 그림을 그렸을까요? 이는 앞서 16세기와 17세기에 일어난 과학혁명에서 그 씨앗을 찾을 수 있습니다. 영국의 물리학자, 수학자인 아이작 뉴턴(Isaac Newton, 1643-1727)은 실험을 통해 빛이 하나의 색으로 이루어진 것이 아니라 여러 색이 섞인 일종의 '혼합광'으로 이루어져 있다는 사실을 증명했어요. 그리고 그 영향을 받은 인상주의 화가들은 관습적인 기

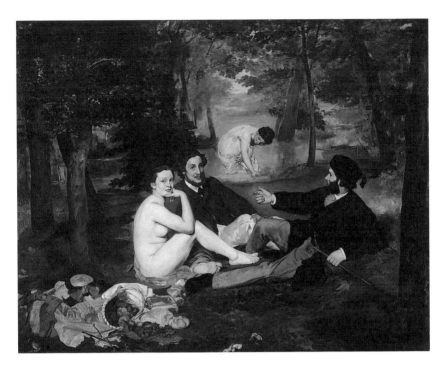

에두아르 마네, 〈풀밭 위의 점심식사〉, 1863년

준에 따라 그림을 그리기보다 빛에 따라 시시각각 변화하는 색채와 인상을 담아내기 위해 노력했죠.

그럼 이제 인상주의의 대표적인 화가들을 만나보죠. 첫 번째 인물인 에두아르 마네(Édouard Manet, 1832-1883)는 흔히 근대 미술의 아버지로 불리는 화가입니다. 그는 사실 인상주의 혁명의 선구자가 될 생각이 별로 없었습니다. 정통에 가까운 화가 수업을 받았으며, 그 또한 평생 공식 미술계의

인정을 받기 위해 노력했죠.

〈풀밭 위의 점심식사〉에 대한 비난도 마네의 입장에선 억울한 부분이 없지 않았습니다. 마네 생각에는 이 그림이야 말로 보수적 비평가들이 그토록 예찬하던 전통과 관습을 충실하게 따른 작품이었어요. 그는 라파엘로의 그림 〈파리스의 심판〉 중 한 부분을 따라 그리되, 이를 현대적으로 변형하여 〈풀밭 위의 점심식사〉를 완성했습니다. 또한 이 그림은 16세기 베네치아 화파의 창시자인 조르조네의 〈전원의 합주〉와 비교되기도 했는데요. 이는 두 그림 모두 옷을 입은 남자와 옷을 벗은 여자가 야외에서 뒤섞여 있기 때문이었죠. 하지만 이 그림은 너무나 현실적이었던 탓에 결국 소란을 일으키고 말았습니다. '대관절 우리 파리지앵이 알몸으로 밖에 나와 있다니!' 말이죠.

그럼에 불구하고, 마네는 더욱 과감해졌습니다. 2년 뒤인 1865년, 또 다른 문제작 〈올랭피아〉를 전시한 거죠. 평론가들은 그를 마구 비난했지만, 사람들의 태도는 조금 달라져 있었습니다. 음란한 그림이라며 손가락질을 하면서도 티치아노의 〈우르비노의 비너스〉를 모델로 한 그림이자, 매춘부를 그린 이 작품을 보기 위해 긴 줄을 늘어선 거죠. 훗날 인상주의자라고 불리게 될 젊은 화가들도 마네를 추앙했어요. 그를 이전 세대의 규정된 틀에서 벗어나 자신만의 화법을 추

207

구하는 인물이라 여겼기 때문이죠.

　인상주의를 대표하는 두 번째 화가는 클로드 모네(Os-car-Claude Monet, 1840~1926)입니다. 앞서 이야기한 것처럼 그를 비롯한 여러 화가들이 인상파라는 명칭을 얻게 만든 장본인이죠. 우스갯소리로 인상주의의 두 대표화가 이름을 따서 마네모네라는 말을 하기도 하는데요. 실제로 두 사람의 그림을 구분하기가 쉽지 않을 뿐더러, 이름마저 비슷하죠. 실제로 마네는 모네라는 이름을 처음 들었을 때 못마땅한 마음을 감추지 못했다고 합니다. 자신과 이름을 헷갈릴 수도 있지 않겠냐면서요. 물론 이후 두 사람이 만난 뒤부터는 좋은 관계를 유지했지만 말이죠.

　모네는 청소년기에 상업 화가이가 풍자 만화가로 일을 시작했습니다. 당시 그가 그린 그림은 10~20프랑 정도에 팔렸는데요. 당시 노동자의 일당이 5프랑 정도였음을 감안하면 적지 않은 수입을 올린 셈입니다. 이후 그는 외젠 부댕(Eugène Boudin, 1824~1898)이라는 화가를 만나 그림을 본격적으로 배우기 시작했습니다. 그는 10대의 모네에게 '야외로 나가서 함께 그림을 그리자'고 제안했다고 해요. 그리고 '물에 비치는 빛의 움직임과 밝은 색조에 집중하라'고 조언했죠. 모네는 훗날 부댕과 함께 그림을 그렸던 순간에 대해 "화가로서 내 운명이 눈앞에 펼쳐졌다"고 회상합니다. 그리고

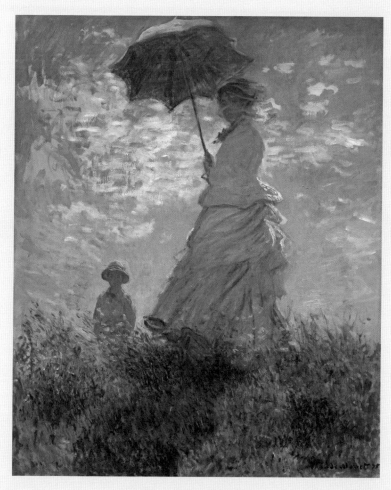

클로드 모네, 〈양산을 든 여인〉, 1875년

"이제 진정 내가 한 사람의 화가가 되었다고 한다면, 그것은 외젠 부댕 덕분"이라고 그를 추커세웠죠.

모네는 아카데미에 들어가라는 주변 사람들의 권유를 거절하고, 스위스 출신 예술가 샤를 글레르^{Charles Gleyre}가 운영하는 아틀리에에 다녔습니다. 그리고 그곳에서 만난 카미유 피사로(Camille Pissarro, 1830-1903), 장 프레데리크 바지유(Jean Frédéric Bazille, 1841-1870), 피에르 오귀스트 르누아르(Pierre Auguste Renoir, 1841-1919), 알프레드 시슬레(Alfred Sisley, 1839-1899) 등과 함께 인상주의 양식을 만들어 내었죠. 한때 그들은 곤궁함으로 어려움에 처하기도 했습니다. 심지어 모네는 자살까지 시도할 정도였죠. 하지만 세월이 지나고 그들의 작품이 인정받으면서 자연스레 부와 명성도 얻을 수 있었습니다.

시간이 흐른 뒤, 많은 화가들이 인상주의에 한계를 느끼고 화풍을 바꾸기도 했습니다. 하지만 모네만큼은 끝까지 '빛은 곧 색채'라는 자신의 인상주의 원칙을 고수했죠. 특히 말년인 1890년대 이후부터 모네는 하나의 주제를 가지고 여러 장의 그림을 그리는 연작을 꾸준히 그려나갔습니다. 처음에는 건초 더미를 그렸습니다. 약 1년에 걸쳐 25점이 넘는 건초 그림이 그려졌죠. 다음해에는 강변에 줄지어 선 포플러 나무가 소재가 되었고, 뒤이어 대성당, 수련 등이 작품의

대상이 되었습니다. 그는 같은 사물이 빛에 따라 어떻게 달리 보이는지 표현하기 위해 이러한 연작 프로젝트를 진행했다고 알려집니다. 그의 작품을 보면 같은 장면을 그린 것임에도 그린 날짜와 시간, 날씨 등에 따라 다른 그림들이 펼쳐진다는 사실을 알 수 있어요. 어쩌면 그는 폴 세잔의 말처럼 '신의 눈을 가진 유일한 인간'이었을지도 모르겠네요.

마지막으로 소개할 화가는 피에르 오귀스트 르누아르 Pierre Auguste-Renoir입니다. 그는 어린 시절 가난 때문에 도자기 공장에 들어가 무늬를 그려 넣는 일을 하게 되었습니다. 그런데 이 일이 적성에 맞았던 모양입니다. 이내 화가가 되겠다는 꿈을 꾸게 되었고, 결국 조금씩 모은 돈을 가지고 샤를 글레르의 아틀리에에 들어가게 되었죠. 이곳은 아까 이야기한 것처럼 훗날 인상파 운동을 이끈 젊은 화가들이 모여 있는 장소였고요.

르누아르의 그림이 가진 장점은 뭐니 뭐니 해도 뛰어난 색채감입니다. 특히 1876년에 그려진 그의 대표작 〈물랭 드 라 갈레트〉는 마치 '지상을 신들이 사는 낙원과 같이 묘사한 듯' 파리 중심부 몽마르트에 위치한 야외 댄스홀에서 펼쳐진 일상의 유쾌하고 즐거운 순간이 아름다운 색채로 표현되어 있죠.

그러던 중 그는 1881년 이탈리아를 여행하게 되었습니

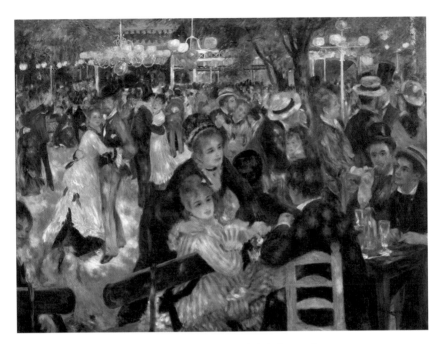

피에르 오귀스트 르누아르, 〈물랭 드 라 갈레트〉, 1876년

다. 그리고 그곳에서 르네상스 시대의 회화를 본 뒤 깊은 인
상을 받게 되었죠. 그의 화풍도 이를 계기로 변화하게 되었
습니다. 동시대의 생활상이 아닌 고전적 포즈의 누드화를 그
리기 시작했고, 담백한 색조와 선명한 윤곽선을 바탕으로 하
는 화면 구성에 깊은 의미를 쏟기 시작한 겁니다. 그리고 여
기에 자신의 독자적이며 풍부한 색채 표현을 더함으로써 새
로운 전성기를 맞이하게 되었죠.

　르누아르는 죽는 날까지 예술 혼을 불태웠다고 알려짐

니다. 만년에 류머티즘성 관절염으로 인해 손이 마비되기도 했는데요. 붓을 손목에 묶어 끝내 자신이 그리던 그림을 완성시켰다고 하죠. 따로 조수를 두고 조각 작품을 만들기도 했습니다. 르누아르를 담당한 어느 화상은 '그가 말년에 극심한 통증 속에서 살았음에도 불구하고, 그림을 그릴 때면 늘 예전과 다름없이 행복해 보였다'며 마지막을 회상했죠.

다시 새로운 시대로,
후기 인상주의

'제국'의 시대가 열리다

19세기 후반부터 제1차 세계대전이 일어난 1914년까지의 시기를 우리는 '제국의 시대'라고 부릅니다. 여기서 '제국'이란 황제가 다스리는 나라를 뜻해요. 당시에는 그만큼 수많은 나라의 지도자들이 황제로 불리거나 혹은 황제를 자처했습니다. 독일과 오스트리아, 러시아 등 유럽 여러 나라를 황제들이 통치한 것은 물론, 일본, 페르시아, 에티오피아, 브라질 등 여러 비유럽권 국가의 지도자들도 스스로 황제가 되었죠.

　이 시기는 '제국주의의 시대'이기도 했습니다. 제국주의라는 말은 오늘날 여러 의미로 쓰이지만 기본적으로는 '정

치, 경제, 군사적 지배력을 다른 국가나 민족까지 확장시키고자 하는 정책 또는 경향'을 의미해요. 당연히 제국주의 시기에는 지배하는 국가와 지배당하는 국가가 존재할 수밖에 없었죠. 제국의 시대를 살아간 우리 선조들도 이 영향에서 자유롭지 못했어요. 바로 1910년 일제, 즉 일본 제국에게 국권을 빼앗기고 말았던 거죠.

사실 영국, 프랑스, 에스파냐 등 유럽 열강은 제국의 시대가 시작되기 훨씬 전인 16세기부터 전 세계 곳곳에 식민지를 개척했습니다. 하지만 아직 세계를 지배했다고 말하기에는 어려움이 있었어요. 1800년을 기준으로 보아도 유럽 열강이 지배한 건 전 세계 영토의 약 35%에 불과(?)했거든요. 하지만 이 수치는 1800년대 후반을 지나며 빠르게 높아졌습니다. 심지어 제1차 세계대전이 일어난 1914년경에는 전 세계 영토의 84.4%가 유럽인 또는 유럽계 백인의 지배에 놓일 정도였죠. (참고로 우리가 앞으로 만나게 될 폴 고갱이 어린 시절을 페루에서, 마지막 순간을 타히티에서 보낼 수 있었던 것도 제국주의의 영향이 컸습니다. 고갱의 증조부는 페루를 통치하던 관리였으며, 타히티 또한 19세기 말 그의 나라인 프랑스에 병합되었기 때문이죠.)

제국이 빠르게 성장한 배경에는 경제적인 동기가 있었습니다. 산업혁명을 경험한 나라들이 자국의 산업을 빠르게,

지속적으로 성장시키기 위해서는 더 많은 자원과 노동력을 확보할 필요가 있다는 사실을 깨달았던 거죠. 더불어 이들에게 식민지는 잉여 생산물을 판매할 수 있는 또 하나의 시장으로 여겨지기도 했습니다. 과잉 생산, 과소 소비로 인해 반복적으로 일어나는 공황의 발생을 신시장 개척을 통해 해결할 수 있으리라 생각했던 거예요.

새롭게 만들어진 기술은 제국의 확장에 이바지했습니다. 특히 교통과 통신 기술의 발전이 큰 역할을 했어요. 철도망의 구축, 증기선의 개발, 전보와 전화의 발명으로 멀리 떨어진 지역과의 소통이 쉬워지고 신속한 군대 파견이 가능해진 거죠. 무기 기술의 발전도 마찬가지였습니다. 기관총 등전에 없이 강력한 무기가 발명되면서 피지배 지역을 압도하는 화력을 갖추게 된 거예요. 일례로 1839년에 일어난 아편전쟁의 경우 중국과 영국의 화력 차이는 최소 50배에 달했습니다.

제국주의 국가들은 다양한 논리를 앞세워 식민지 지배의 정당성을 주장했어요. 식민지가 폐쇄된 구조에서 벗어나 외국에 시장을 개방함으로써 빠른 경제 성장을 이룰 수 있다고 주장했고, 자신들의 발전된 정치 제도가 이식됨으로써 낙후되고 열등한 정치 체제를 벗어날 수 있다고 이야기한 거죠. 물론 이런 주장은 침략과 수탈이라는 제국주의의 본질을

은폐하기 위한 수단에 불과했지만 말이죠.

여하튼 유럽은 나폴레옹 전쟁 이후 오랜만의 평화를 만끽했습니다. 물론 그 평화는 결코 오래 갈 평화도, 모두의 평화도 아니었지만요. 새로운 시대는 당연히 새로운 미술도 만들어냈습니다. 어쩌면 우리에게 가장 유명하고도 익숙한 미술사조, 바로 '후기 인상주의'였죠. 이름만 들어서는 뭔지 잘 모르겠다고요? 걱정마세요. 지금부터 함께 알아보면 되니까요!

미술관을 정복한 슈퍼스타

후기 인상주의는 1880년대 이후부터 20세기 초까지 이어진 미술 사조를 일컫는 말입니다. 영국의 화가 겸 예술비평가인 로저 프라이Roger Eliot Fry가 1910년 〈마네와 후기 인상주의〉라는 전시회를 기획하며 처음 사용된 용어인데요. 이후 이 말은 인상주의의 영향을 받았지만, 그 영향에서 벗어나 새로운 작품 세계를 열기 위해 노력한 화가들을 한데 모아 설명하는 표현으로 사용되었습니다. 일반적으로 폴 세잔과 폴 고갱, 빈센트 반 고흐를 지칭하지만, 동시대 화가인 드가와 르누아

르, 야수주의자인 앙리 마티스와 앙드레 드랭, 모리스 드 블라맹크까지 포함하는 경우도 있죠. 여기서는 후기 인상주의의 가장 대표적인 화가로 손꼽히는 세잔, 고갱, 고흐를 살펴보도록 하겠습니다.

먼저 소개할 후기 인상파 화가 폴 세잔(Paul Cézanne, 1839-1906)은 젊은 시절 법학을 공부했습니다. 부유한 은행가였던 아버지의 뜻을 따르기 위해서였죠. 하지만 화가가 되고 싶었던 그는 대학 입학 직후부터 방황을 시작합니다. 이를 안타깝게 여긴 그의 어머니가 아버지를 설득하게 되었고, 결국 그는 파리에서 회화 공부를 할 수 있게 되었죠.

화가가 되는 길은 쉽지 않았습니다. 아틀리에에 들어가 미술 공부를 시작했지만 몇몇 다른 학생들보다 자신의 기교가 뛰어나지 않다는 것을 깨닫고 우울증에 빠진 것이죠. 도시 생활도 그에게 맞지 않았습니다. 5개월 만에 고향으로 돌아간 그는 아버지의 은행에서 일하고 그 생활에 만족하려고 노력했습니다. 하지만 결국 자신의 열망을 이기지 못하고 1년 뒤 다시 파리로 돌아가게 되었죠. 이후에도 그는 파리와 고향을 여러 번 오갔지만 꾸준히 그림 작업을 이어갔습니다. 그리고 그 결과 1882년에는 살롱전에 입선하고, 1895년에는 개인전도 개최할 수 있었죠.

세잔의 작품 세계는 대개 1870년대와 1880년대, 1890년

폴 세잔, 〈생트 빅투아르 산〉, 1890년

대 이후로 나뉘어 설명됩니다. 1860년대 어두운 바로크 풍의
그림을 그리던 그는 1870년대 초 자신이 신이자 아버지라고
부른 화가 카미유 피사로(Camille Pissarro, 1830-1903)의 초대
를 받아 한동안 퐁투아즈에서 생활했습니다. 그는 10여 년에
걸쳐 피사로와 함께 풍경화를 그리며 영향을 주고받았는데
요. 특히 그의 영향을 받아 인상주의에 대한 진지한 연구를

시작하게 됩니다. 까칠하고 무뚝뚝한 성격 탓에 피사로 외의
인상주의 화가들과 잘 어울리지는 못했지만, 두 번의 인상파
전시회에 참가하며 활동 영역을 넓혀갔죠.

그는 색채와 빛을 통해 짧은 순간에 포착된 사물의 모
습을 기록하는 인상파의 방식에 만족하지 않았습니다. 결국
1880년대 초부터 약 10년간 프로방스에 머물며 자신만의 작
품세계를 만들어가기 시작했죠. 특히 그는 자신의 처남이 소
유한 에스타크의 생트 빅투아르 산이 보이는 집에 머물며 다
양한 시도를 전개했습니다. 1880년부터 1883년 사이에 산을
배경으로 그려진 그림들과 1885년부터 1888년 사이에 프랑
스 남부의 가르단에서 그린 그림은 '건설기'라는 별도의 이
름으로 불리기도 합니다.

마지막 시기인 1890년 이후부터 세잔은 외로운 생활을
지속해야 했습니다. 당뇨병을 앓기 시작했고, 작품에만 몰두
하며 가족과 친구들에게서 멀어졌죠. 하지만 이 시기의 작
품들은 후대 작가들에게 큰 감명을 주었습니다. 특히 그는
1890년대 중반부터 생트 빅투아르 산에 작은 집을 얻고 그
곳에서 다양한 그림을 그렸는데요, 이 시기의 작품들은 초기
입체파 양식에 큰 영향을 주었습니다.

세잔의 명성은 날이 갈수록 높아졌습니다. 하지만 건강
은 반대의 길을 걸었는데요. 1906년 악화된 당뇨병을 안고

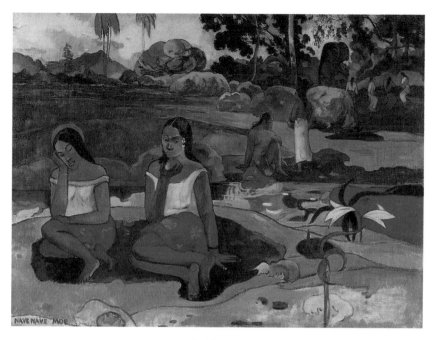

폴 고갱, 〈성스러운 봄〉, 1894년

야외에서 그림을 그리던 그는 소나기를 만나 심한 폐렴에 걸려 일주일 만에 생을 마감했죠. 이듬해인 1907년 파리의 가을 살롱전에는 그와 그의 작품을 기리는 대규모 전람회가 개최되었습니다.

다음으로 소개할 후기 인상주의 작가는 폴 고갱(Paul Gauguin, 1848-1903)입니다. 예술에 천착한 삶을 산 탓에 훗날 서머싯 몸이 쓴 광기 어린 화가에 관한 소설 〈달과 6펜스〉의 모티브가 되기도 했죠. 고갱의 젊은 시절은 어려움과

6장. 19세기 미술

고난의 연속이었습니다. 그의 아버지 클로비스 고갱은 진보적 성향의 프랑스 기자였습니다. 그런데 1848년 2월 혁명이 일어나 공화정이 되면서 프랑스는 정치적 혼란기를 겪게 되었고, 이에 신변의 위협을 느낀 클로비스 고갱은 페루의 수도인 리마로 이주해 신문사를 차리기로 결심합니다. 하지만 가족들을 데리고 페루로 가는 여객선에서 그는 심장병으로 사망하게 되고, 남겨진 가족들만 페루에서 5년 가까이 생활하게 되었죠.

1854년 고갱의 가족은 다시 프랑스로 돌아와 오를레앙에 정착했습니다. 그곳에 그의 할아버지가 남긴 유산이 있었기 때문이죠. 하지만 생활은 그리 나아지지 않았습니다. 그의 어머니는 삯바느질로 생계를 꾸렸고, 고갱은 1865년 선박의 항로를 담당하는 견습 도선사가 되어 라틴아메리카와 북극 등 세계 곳곳을 돌아다녀야 했죠. 그러던 중 1871년 어머니까지 세상을 떠나게 되고, 그는 1872년 선원 생활을 마친 뒤 파리로 돌아와 증권거래점의 점원으로 취직하게 됩니다.

안정적인 삶을 얻게 된 그는 결혼 후 다섯 명의 아이를 얻었습니다. 이 무렵부터 그는 회화에 조금씩 관심을 가지게 되었는데요. 처음에는 인상파 작가의 작품을 수집하는 것으로 시작했지만 차츰 범위를 넓히기 시작했습니다. 20대 후반부터 회화 연구소에 다니기 시작했고, 1876년에는 살롱에 처

음으로 자신의 그림을 출품하기도 했죠. 그리고 35세가 되던 해, 증권 거래소를 완전히 그만두고 그림에만 전념하기로 결심합니다.

성공은 가까이 있지 않았습니다. 생활은 점점 더 궁핍해졌고, 작품도 그리 좋은 평가를 받지 못했죠. 결국 그는 1886년 아내와 완전히 결별하게 되었고, 이와 함께 그림에 전념하고자 브르타뉴의 퐁타방으로 이사를 결심하게 됩니다. 이주 후 그가 그린 〈퐁타방의 빨래하는 여인들〉, 〈브르타뉴의 시골 여인들〉 등에서는 파격적인 구도와 단순화되고 평명적인 형태 묘사, 짙은 윤곽선 등 고갱 특유의 시도들이 이뤄집니다.

그의 회화세계를 완전히 뒤바꾼 경험은 43살 생일이 하루 지난날부터였습니다. 남태평양 타이티 섬에 도달한 것인데요. 그는 원시의 모습이 남아 있는 섬의 어느 모퉁이에 정착하고 2년간 이곳에서 그림을 그리게 됩니다. 이때 그린 60여 점의 그림은 독특하고 과감한 색채를 사용한 것이 특징이며, 훗날 그가 세상을 떠난 뒤 고갱의 가장 위대한 걸작들로 추앙받게 됩니다.

그의 말년도 그리 순탄치 못했습니다. 그의 그림은 여전히 인정받지 못했고, 그의 친구와 후원자들도 세상을 떠난 지 오래였죠. 결국 그는 타히티로 되돌아가기를 결심합니다.

6장. 19세기 미술

하지만 되돌아온 타히티 섬 역시 그가 바라던 원시의 순수함이 사라져 가고 있는 중이었고, 그는 더욱 비문명화된 마르키즈 제도의 히바오아 섬으로 거처를 옮기게 됩니다. 이곳에서 식민지 관료와 선교사의 전횡을 목격하고 고발하는 했지만 패소했고, 이후 건강 악화로 한 달 넘게 병상 신세를 진 뒤 1903년 5월 결국 사망하고 맙니다.

마지막으로 살펴볼 인물은 미술계의 슈퍼스타! 빈센트 반 고흐(Vincent van Gogh, 1853-1890)입니다. 그는 누가 뭐래도 오늘날 가장 유명하며, 대중적으로 잘 알려진 작가 중 한 사람임에 틀림없습니다. 아무리 그림에 관심 없는 사람이라도 〈별이 빛나는 밤〉이나 〈해바라기〉, 〈자화상〉 같은 그의 작품 한두 점 정도는 매우 익숙하게 느껴질 것이며, 그가 자신의 귀를 잘랐다거나 권총 자살로 생을 마감했다는 이야기 정도는 들어봤을 정도이니 말이죠. 무엇이 생전에 겨우 그림 한 점을 판 그를 이처럼 유명하게 만들었을까요?

그는 어린 시절부터 그림을 그리기 시작한 많은 작가들과 달리, 20대 후반까지 그림을 그리지 않았습니다. 심지어 유명한 작품들은 대부분 그가 37살의 나이에 생을 마감하기 직전 약 2년동안 그려졌죠. 젊은 시절의 그는 종교 활동과 사회봉사에 헌신했습니다. 동생 테오의 아내가 '반 고흐에게 가장 행복한 시기였다'고 말하는 20대 초반, 그는 아트 딜러

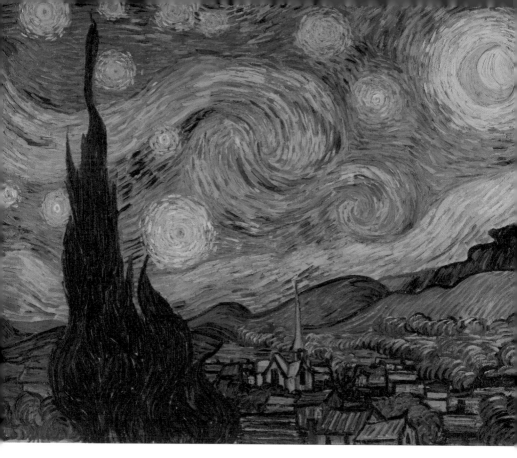

빈센트 반 고흐, 〈별이 빛나는 밤〉, 1889년

로 활동했는데요. 꽤 큰돈을 벌기도 했지만 예술작품이 상품
으로 취급된다는 것을 견디지 못하고 결국 직장생활을 그만
두고 말았죠. 이후 신학 공부를 시작했지만 이 또한 그의 적
성과는 맞지 않았습니다. 암스테르담 신학대학에 낙방했고,
전도사 양성학교에서도 그의 자질이 부족하다고 여겨 6개월

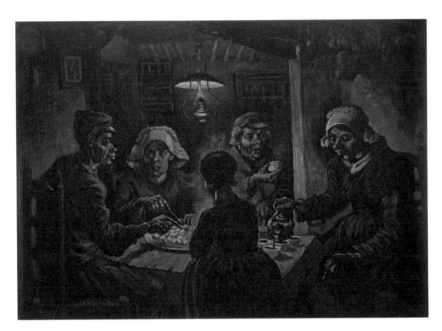

빈센트 반 고흐, 〈감자 먹는 사람들〉, 1885년

간 평신도로서의 전도 활동만을 허가했던 거죠. 이후 그는 벨기에의 석탄 마을에 임시 선교활동을 떠났지만, 광신도적인 기질과 격정적인 성격으로 인해 결국 전도사가 되지 못했습니다.

이후 동생 테오의 권유로 그림을 시작한 그는 예술을 통해 인류에게 위안을 주는 것을 자신의 소명으로 여기게 됩니다. 그가 예술가로 활동한 기간은 1880년부터 1890년까지 약 10년 정도에 불과한데요. 이중에도 처음 4년간은 미술 기법

을 익히며 데생과 수채화에만 전념했죠.

　1885년 네덜란드 북부 브라반트의 뇌넨으로 이사한 반 고흐는 자신의 첫 걸작으로 손꼽히는 〈감자 먹는 사람들〉을 그렸습니다. 그는 여동생에게 보낸 편지에서 '이 그림이야말로 내 그림 가운데 최고가 될 것'이라고 이야기하기도 했습니다. 어둡고 칙칙한 색조를 특징으로 하는 초기 작품의 성격을 지녔으며, 그림 속에 등장하는 가족의 모습을 한 명씩 따로, 수십 번에 걸쳐 그린 것으로 유명합니다.

　1886년에 파리로 건너간 그는 인상주의 화가들로부터 큰 영향을 받게 됩니다. 화법도 크게 바뀌었어요. 색상은 다채로워졌고, 색조는 밝아졌으며, 전통적인 시각에서 벗어나게 되었죠. 〈이젤 앞에 선 자화상〉, 〈탕기 영감의 초상〉 등 많은 걸작을 그렸으며, 사람들은 이 시기를 그의 '후기인상파' 양식이 꽃피우기 시작한 시점으로 해석하기도 합니다.

　1888년 2월, 그는 파리를 떠나 자신의 예술적 여정의 종착지가 될 아를로 떠납니다. 도시 생활에 대한 싫증을 '좀 더 밝은 하늘 밑에서 자연을 바라보며' 해소하기 위해서였죠. 아를에서의 첫 1년은 그의 첫 번째 전성기였습니다. 뚜렷한 윤곽과 강렬한 색채, 그럼에도 자연 그대로의 모습을 유지하는 것이 이 시기 그림의 특징이죠. 그는 끊임없이 그렸습니다. 자화상을 그렸고, 자신의 집을 그렸으며, 살고 있는 마을

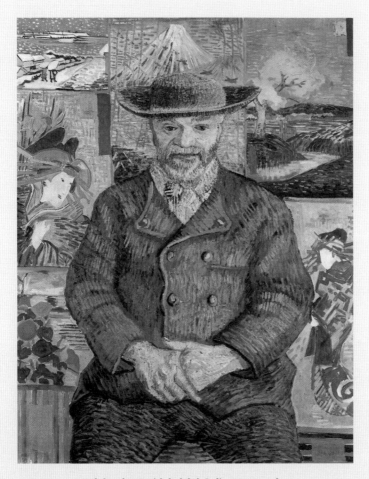

빈센트 반 고흐, 〈탕기 영감의 초상〉, 1888-1888년

을 그렸고, 주변 사람들을 그렸습니다. 해바라기 연작과 〈별이 빛나는 밤〉 등의 작품이 나온 것도 이 시기죠. 그는 고갱을 자신의 집으로 초대하기도 했습니다. 자신과 비슷한 목표를 지닌 화가들과 함께 하나의 공동체를 만들고 싶었거든요. 두 사람은 함께 하며 영향을 주고받았습니다. 하지만 툭하면 생겨나는 의견 대립으로 인해 결국 2개월 만에 결별하고 말았죠.

1888년 12월, 신경과민으로 인한 발작 증세로 그는 자신의 왼쪽 귀 일부를 잘랐습니다. 자신의 귀 조각을 매춘부에게 건네며 '이 오브제를 잘 간직하라'고 말했다고 하죠. 이후 신고를 받은 경찰에 의해 그가 병원으로 이송되었다는 소식이 알려지자 아를의 주민들은 그를 '미친 네덜란드 사내'라며 마을을 떠나라고 강요했습니다. 결국 1889년 5월, 그는 생레미의 한 정신병에 들어갑니다. 돌아온 그는 1890년 파리 근교의 오베르 쉬르 우아즈 지역으로 갔어요. 그리고 근처 들판을 서성이다 자신의 가슴에 총을 쏘았죠. 비틀거리며 집으로 돌아가 심하게 앓던 그는 이틀 뒤 동생 테오가 바라보는 앞에서 37살의 나이로 숨을 거두었습니다. 곧 가장 빛나게 될 별이 세상을 떠나 하늘로 올라가는 순간이었죠.

7장

20세기 미술

순수미술의 등장, 전성기 모더니즘

현대 미술이 대체 뭐지?

현대 미술은 간단해 보이는 용어와 달리 난해하고 어려운 개념으로 오해를 사곤 합니다. 현대 미술을 보다 올바르게 이해하기 위해서 우리는 우선 '현대'라는 단어의 의미를 명확히 규정할 필요가 있어요. 현대라고 해석되는 모던modern은 실은 시대에 따라 꾸준히 변화해 온 개념입니다. 이 말의 어원인 라틴어 모더너스modernus가 중세 초기인 5세기 말에 등장하여 19세기 초까지 꾸준히 사용되어 왔기 때문이죠.

모던이라는 단어가 처음으로 등장한 5세기 말은 고대를 지나 중세로의 시대적 전환이 이뤄진 시기였습니다. 당시 중

세인들은 자신들이 사는 시대가 무언가 새로운 시대임을 인식했어요. 이때 모더너스라는 용어가 생겨났습니다. 자신들의 기독교적 현재가 이교도적 과거와 다른 시대임을 구분하기 위해 새로운 단어를 만들어낸 거죠. 등장 당시에는 시대 구분을 위한 용어에 불과했던 이 단어는 세월이 지나며 여러 차례의 개념 변화를 거쳤습니다. 10세기경에는 중세인들의 의식이 강해지면서 현재와 과거의 우열을 따지는 개념으로 바뀌었고, 이러한 경향을 12세기의 베르나르와 14세기의 페트라르카, 17세기 중반의 페로, 18세기 말의 샤토브리앙 등이 이어받았죠. 오늘날의 관점에서 보는 현대라는 말은 19세기 초로 접어들면서 시작되었습니다. 고대와 중세가 아닌 지금 현재를 바탕으로 현시대의 우월성을 주장하는 현대의 개념이 등장한 것이죠.

이를 토대로 보면 '현대 미술'이란 르네상스 이후의 과거, 즉 근대를 지배한 고전주의의 전통을 거부하는 입장을 의미합니다. 때문에 그 시작을 보편적이고 초월적인 미를 지향하는 고전주의의 답습을 거부하고, 상대적이고 지역적인 아름다움을 강조한 낭만주의로 보는 것이 보편적이죠. 물론 낭만주의 미술이 처음부터 사람들에게 환영받았던 건 아닙니다. 오히려 미술 아카데미로 대표되는 기존 체제로부터 정해진 규범을 무너뜨린다는 비난이 가해졌을 뿐이죠. 그럼에

도 미술은 꾸준히 변화했습니다. 특히 〈올랭피아〉를 그린 에두아르 마네부터 '유치한 벽지만도 못하다'는 조롱을 들었던 〈인상, 해돋이〉의 작가 클로드 모네, 후기 인상주의 화가로 분류되는 빈센트 반 고흐, 폴 고갱, 조르주 쇠라, 폴 세잔 등은 초기 모더니즘 시대를 연 인물들로 평가받죠.

그렇다면 모더니즘 미술은 이전 시대의 미술과 무엇이 다를까요? 사실 모더니즘 미술이라는 하나의 용어 안에도 수없이 많은 흐름과 개념이 존재합니다. 하지만 그림을 단순히 세상을 그대로 재현하는 수단으로 생각하는 데에서 벗어나 그림 자체의 미학적 가능성을 탐구하려고 했다는 측면에선 어느 정도 공통점이 존재해요. 다시 말해, 모더니즘 미술은 우리 눈에 보이는 것을 그대로 그리거나 만들려는 전통적 관점의 미술을 벗어난 것이라고 할 수 있는 것이죠.

예술 평론가이자 이론가인 앙드레 바쟁(André Bazin, 1918-1958)은 이러한 변화가 일어난 이유를 사진술의 발명으로 해석합니다. 세계를 있는 그대로 화폭에 재현하고자 하는 욕구를 더욱 잘 실현시켜줄 수 있는 사진 기술이 탄생하게 되었고, 이로 인해 미술은 일상 세계가 아닌 인간의 정신을 상징적으로 표현하는 형태로 나아갔다는 것이죠. 당연히 이와 다른 의견도 있습니다. 현대 미술의 기하학적 추상 양식이 충격과 공포, 불안 등으로 인해 세계로부터 후퇴하는 인

간의 심리를 표현하는 것이라고 설명한 독일의 미술사가 빌헬름 보링거(Wilhelm Woringer, 1881-1965)의 입장이 대표적인 예이죠.

그 이유야 어떻든 미술이 현대로 접어들며 새로운 모습으로 탈바꿈하게 된 것만큼은 분명합니다. 세계를 있는 그대로 재현하려는 기존의 방식에서 벗어나 작품 자체의 의미를 만들어가는 모더니즘 미술의 시대가 막을 연 것이죠.

새롭게 부여된 미술의 역할

이제 화가들의 질문은 다음과 같이 바뀌었습니다. '어떻게 세계를 보이는 것과 똑같이 묘사할 것인가'에서 '어떻게 묘사의 기능에서 선과 색채를 분리시킬 수 있을 것인가?'로 말이죠. 파블로 피카소(Pablo Ruiz Picasso, 1881-1973)와 함께 20세기 초 미술계를 양분한 앙리 마티스(Henri Émile Benoît Matisse, 1869-1954)는 이 질문에 대답한 대표적 인물입니다. 그는 세잔과 쇠라, 고흐, 고갱으로 대표되는 후기 인상주의 화가들의 작품을 철저하게 분석했습니다. 그리고 마침내 자신이 해야 할 일이 무엇인지 알아냈죠. 바로 '묘사에서 해방

된 선과 색에 새로운 역할을 맡기는 것'이라는 사실을 말이에요.

스페인 접경지대에 있는 남프랑스의 해안 도시 콜리우르에서 여름을 보낸 마티스는 그해 가을 살롱 도톤느에 자신의 작품을 출품합니다. 사람들은 경악했습니다. 특히 마티스가 자신의 아내를 모델로 한 그림 〈모자를 쓴 여인〉은 단연 논란거리였어요. 초상화 속 인물의 얼굴은 푸르게 덧칠되어 있었고, 모자부터 드레스, 배경까지 모두 야수 같은 물감 터치로 얼룩져 있었기 때문이죠. 작품을 살펴본 프랑스의 미술평론가 루이 복셀(Louis Vauxcelles, 1870-1943)은 마티스와 앙드레 드랭(André Derain, 1880-1954)을 중심으로 한 일련의 화가들이 그린 그림에 고전주의 양식의 소년 두상이 둘러싸인 전시실을 보고 다음과 같이 외쳤다고 전해집니다. "야수들에게 둘러싸인 도나텔로 같군!" 이 외침으로 인해 훗날 그 그림을 그린 이들이 '야수파'로 불리게 된 것은 말할 것도 없고요.

야수주의가 선과 색을 재현의 전통에서 해방시켰다면, 입체주의는 형태와 공간의 문제를 재해석했습니다. 모두가 알다시피 그림은 대부분 2차원의 평면에 그려집니다. 그리고 전통적인 그림에서 그려지는 대상은 주로 실감나는 3차원으로 표현되었죠. 다시 말해, 물리적인 평면성은 극복되어

야 할 일종의 '한계'일 뿐이었던 겁니다. 입체주의는 이러한 회화의 전통과 관행에서 벗어나고자 했습니다. 〈앙브루아즈 볼라르의 초상〉 같은 피카소의 그림 앞에 선 사람들은 당황합니다. 일반적으로 상상하는 초상화와는 다른 인상을 주기 때문이죠. 눈, 코, 입은 물론 형상 전체가 산산이 조각나 있어요. 또한 마치 바닥에 눌러 터뜨린 것처럼 납작하게 찌그러져 있어요. 이로 인해 형상과 배경은 분리되지 않은 채 서로 맞물리며 존재하게 되죠. 이처럼 사물의 형태를 분석하고 각각의 파편으로 나누어 화폭 위에 나열하는 방식을 우리는 '분석적 입체주의'라고 부릅니다. 이곳에선 세계가 그대로 재현되지 않는 것은 물론, 3차원 공간도 존재하지 않습니다.

입체주의의 창시자인 조르주 브라크(Georges Braque, 1882-1963)와 피카소는 여기서 멈추지 않았습니다. 분석적 입체주의에 이은 새로운 방식인 '종합적 입체주의'를 착안한 것이죠. 두 사람은 콜라주 작업을 통해 이를 구현했습니다. 콜라주는 아마 모두 익숙한 이름일 겁니다. 네, 맞아요. 바로 신문이나 색종이 등을 잘라 붙이는 기법이죠. 사실 당시에도 화면에 무언가를 붙이는 작업이 그리 새로울 것은 없었습니다. 거슬러 올라가면 중세 비잔틴 제국 시절부터 화면에 작은 돌을 촘촘히 붙이는 모자이크 벽화가 널리 유행했거든요.

하지만 두 사람은 이 뻔한 작업을 혁신적으로 바꿔 버렸

바실리 칸딘스키, 〈구성8〉, 1923년

습니다. 피카소의 작품 〈바이올린〉이 그 혁신을 잘 보여주는 예입니다. 그가 그림에 붙인 신문 중 일부는 바이올린이, 또 다른 일부는 배경이 되어 있습니다. 이는 다시 말해 더 이상 회화 속에서 '형태'가 의미의 차이를 결정하지 않게 되었다는 뜻입니다. 두 신문지 조각의 의미 차이는 그 위치가 어디인지, 그리고 드로잉의 바깥 혹은 내부에 있는지를 통해 결정됩니다. 회화의 의미 차이를 이제 '관계'가 결정하게 되었다는 이야기이죠.

7장. 20세기 미술

피에트 몬드리안, 〈타블로1〉, 1920년

의미를 결정하는 방법이 바뀌자 회화의 모습도 극적으로 바뀌었습니다. 바로 '추상미술'이 시작된 거죠. 추상미술의 창시자인 바실리 칸딘스키(Wassily Kandinsky, 1866-1944)는 우연히 추상미술의 의미를 발견했다고 합니다. 때는 1910년의 어느 날이었어요. 해질 무렵 자신의 화실로 돌아온 칸딘스키는 깜짝 놀랄 수밖에 없었습니다. 불타는 것 같은 색채를 지닌, 전에 보지 못한 아름다운 그림이 그를 기다리고 있었기 때문이죠. 놀라서 그림을 찬찬히 살펴본 그는 재밌는 사실을 깨달았습니다. 바로 그 작품의 정체가 무심코 옆으로 세워둔 자신의 그림이었다는 것을 말이죠. 똑바로 세워 놓지 않았기에 구체적으로 무엇을 그린 것인지는 한눈에 알아볼 수 없었지만 오히려 그 그림은 그래서 더 아름다웠습니다. 구체적인 형상 혹은 내용 아닌 추상적 형태 혹은 그림을 구성하는 색채가 아름다움을 결정할 수 있음을 깨닫게 된 거죠.

피에트 몬드리안(Piet Mondrian, 1872-1944)도 순수한 회화의 가능성을 실험한 인물입니다. 그는 자연에는 직선이 존재하지 않는다는 신념을 토대로 자신의 회화를 발전시켜 나갔습니다. 다시 말해, 세계를 재현하는 수단으로서의 회화를 벗어나기 위해 직선을 활용한 거예요. 그는 미술이란 '자연계와 인간계를 체계적으로 소거해 나가는 과정'이라고 믿었

습니다. 그리고 이를 위해 직선을 사용하고, 조형의 기본 요소인 삼원색과 흑백으로만 그림을 구성했죠. 아무렇게나 선을 그어 놓은 것 같은 그의 그림은 실제로는 정밀한 계산을 통해 만들어졌습니다. 가령 〈타블로1〉의 상단에 위치한 정사각형을 보세요. 가장 큰 면적을 차지하고 강렬한 색상을 가졌음에도 불구하고 주변과의 관계로 인해 크게 도드라져 보이거나 전체의 균형을 해치는 것처럼 느껴지지 않습니다. 불균등한 단위 사이의 긴장은 오히려 그림 전체로 본다면 균형을 이루며 역동성을 지닙니다. 그는 이를 '새로운 조화'라고 말했습니다. 외부 세계의 흔적은 조금도 없는, 그럼에도 미술가의 창조적 구상을 바탕으로 예술을 성취해 나아가는 '구성적 추상'의 세계를 연 것이죠.

양차 세계대전 시기의 미술,
다다와 초현실주의

세계대전이 일어났다!

1914년 7월 28일, 인류 역사에서 결코 지워지지 않을 엄청난 사건이 일어났습니다. 바로 '제1차 세계대전'이 일어난 거죠. 이전에도 (최소한 겪은 사람의 입장에선) '대전'이라 불릴만한 전쟁은 많았지만, 이 전쟁은 규모나 양상 면에서 전과 비교가 되지 않았어요. 상상할 수도 없는 수의 사람들이 희생되었습니다. 보는 이에 따라 편차는 있지만 사망자 수는 최대 2,500만 명에 달했고, 2,100만 명 이상의 군인이 부상당했죠. 이전까지 서구 전쟁 역사상 가장 많은 사람들이 희생된 것으로 언급되는 30년 전쟁의 경우에도 총 사망자 수가 750만 명

정도였으니 제1차 세계대전에 비할 바가 아니었죠.

경제적인 피해도 컸습니다. 승전국과 패전국을 가리지 않고 대부분의 나라가 경제 위기에 허덕였어요. 전쟁을 유지하기 위해 지나치게 많은 돈을 사용했고, 또 감당할 수 없는 수준의 빚을 진 탓이었죠. 유럽의 거의 모든 지역이 인플레이션에 허덕였어요. 1923년을 기준으로 영국의 물가 상승률이 159%에 달했고, 프랑스와 이탈리아는 이보다 훨씬 높은 411%, 582%를 기록했죠. 물론 이보다 더한 나라도 있었습니다. 바로 독일이었어요. 76만 5,000%라는 그야말로 살인적인 물가 상승률을 기록한 거죠. 말 그대로 돈이 '휴지조각'이 되어버린 거예요.

이 같은 피해가 일어난 데에는 이른바 총력전total war이 펼쳐진 탓이 컸습니다. 동원된 인적, 물적 자원의 규모가 이전에는 상상조차 할 수 없을 정도로 거대했거든요. 군인들은 매일 같이 전선으로 투입돼 피를 흘렸고, 이른바 비전투원들도 '후방전선'에 투입되어 이 대규모 전쟁에 힘을 보탰어요. 특히 수많은 여성들이 산업 각 분야에 배치되었습니다. 영국의 경우만 하더라도 전쟁 기간 동안 94만 명에 달하는 여성이 군수물자 생산에 투입되었고, 23만 명에 가까운 인원이 농업 부문에 종사했습니다. 심지어 일부는 새로 창설된 부대에서 제한적이나마 군사적인 역할을 수행하기도 했죠.

지옥 같은 전쟁은 한 번으로 끝나지 않았습니다. 제1차 세계대전이 끝난 지 약 21년 만에 제2차 세계대전이 일어난 거죠. 제2차 세계대전은 독일인들의 반감에서 비롯되었습니다. 전쟁이 끝난 뒤, 영국과 프랑스가 중심이 된 승전국들은 패전국 독일에 베르사유 조약을 강요했습니다. 명분은 독일이 다시는 전쟁을 일으키지 못하게 한다는 것이었지만, 감내해야 하는 입장에서 조약의 내용은 너무나 가혹했습니다. 무장해제는 물론, 엄청난 수준의 전쟁 보상금을 지불해야 한다는 조항이 담겨 있었던 거죠.

아돌프 히틀러(Adolf Hitler, 1889-1945)는 이러한 독일 국민의 반감을 등에 업고 1933년 투표에서 승리했습니다. 그는 빠르게 다음 전쟁을 향해 나아갔어요. 그 해에 바로 국제연맹에서 탈퇴했고, 2년 뒤인 1935년에는 베르사유 조약을 무시한 채 공군과 징병제를 부활시켰죠. 그리고 마침내 1939년 9월 1일, 모두가 우려했던 일이 벌어졌습니다. '제2차 세계대전'이 일어난 것이죠.

두 번째 세계대전의 결과는 더욱 끔찍했습니다. 사망자만해도 최대 7,300만 명(공식 집계상으로는 약 5,600만 명이 기록되어 있지만, 누락된 내용이 많은 것으로 추정)에 달할 정도였죠. 심지어 민간인 피해도 컸어요. 특히 유대인들은 나치가 펼친 절멸 정책으로 인해 수백만 명이 '학살'당했습니다. 심지어

폴란드, 오스트리아, 체코슬로바키아 등지에 거주하던 유대인들은 전체 인구의 80% 이상이 사망했을 정도죠.

세계대전이 안긴 피해는 인명과 물질 측면에만 그치지 않았습니다. 두 차례의 전쟁을 겪고 난 뒤 사람들 모두가 혼란에 빠졌어요. 오랜 기간 서구사회를 지탱해온 인간 이성에 대한 믿음이 송두리째 무너졌기 때문이죠. 전쟁 전까지만 하더라도 유럽인들은 자신감에 가득 차 있었어요. 인간만이 가지고 있는 고유의 능력인 '이성'을 활용해 자신들이 이 세계를 보다 나은 곳으로 만들어가고 있다고 믿었기 때문이죠. 하지만 이성은 전쟁 기간 동안 그들의 믿음을 배신했습니다. 수많은 사람들을 죽음으로 몰아넣은 대량 학살 무기를 만들어냈고, 자유와 평등이 아닌 타인에 대한 차별과 혐오에 적극 활용되었던 거죠. 누군가는 이제 더 이상 이성을 믿으면 안 된다고 외쳤고, 반대편에서는 또 다른 누군가가 다시 한번 이성에 기회를 줘야 한다고 그들을 설득했죠.

미술도 이러한 혼란에서 자유롭지 않았습니다. 예술가들은 자신들이 몸소 체험하고 있는 혼란을 이해하려 애썼어요. 그리고 자신들이 이해한 내용 혹은 혼란 그 자체를 작품 안에 녹여내고자 했죠. 어떤 작품이 만들어졌냐고요? 지금부터 그 내용을 함께 살펴보도록 하죠.

혼란 속에서 피어난 '완전히' 새로운 미술

우리가 앞서 살펴본 것처럼 현대 미술은 도시화와 산업화, 세속화 되어가는 서구사회의 변화 속에서 태어났습니다. 예술가들은 빠른 속도로 변하는 세상과 마주했어요. 그리고 새로운 미술 양식을 시도하며 기존의 가치에 도전했죠. 다양한 미술 사조가 빠르게 생겨나고 사라지기를 반복했습니다. 당연히 제1, 2차 세계대전은 이러한 변화를 가속하고 비트는 기폭제가 되었고요. 다다이즘Dadaism은 그 기폭제의 영향을 받아 태어난 미술 사조였습니다. 다다이스트들은 전쟁과 광기의 소용돌이 한가운데 놓인 이들이었어요. 그리고 그 속에서 피어난 권위와 불합리에 저항하고자 애쓴 사람들이기도 했죠.

다다라는 말의 어원에는 여러 가지 설이 있습니다. 그중 가장 널리 알려진 설은 일종의 '사전 기원설'(?)이라고 할 수 있어요. 다다라는 이름은 카바레 볼테르Cabaret Voltaire라는 카페에서 처음 사용되었다고 알려집니다. 당시 이곳에서는 예술가들의 모임이 자주 열렸는데요. 어느 날 이곳에 모인 화가들이 사전을 들고 와 무작위로 펼쳤고, 그 장에서 눈에 들어온 단어인 다다를 자신들을 지칭하는 이름으로 사용하기로 했다고 하죠. 참고로 다다는 프랑스어로 어린 아이들이

타고 노는 목마를 가리키는 말인데요. 모임에 참석한 사람들은 이 단어가 다다이즘의 본질인 무의미함을 잘 나타내고 있다고 생각해서 이를 채택했다고 합니다. (다른 설로는 루마니아로 '예'라는 단어를 반복한 음절이라는 설, 어린아이의 옹알이를 따온 것이라는 설 등이 있습니다. 무엇 하나 확인된 바는 없지만, 이처럼 무의미한 단어로 자신들을 설명하려 했다는 사실 자체가 다다이스트들의 반항적인 예술관을 잘 보여줍니다.)

어찌됐든 다다이즘은 스위스 취리히에서 시작되었습니다. 제1차 세계대전 중 중립국 상태를 유지하고 있었던 터라 전쟁 중이던 타 국가들과 달리 반정부주의적 예술가를 향한 박해가 적었기 때문이죠. 이곳에서 많은 다다이즘 예술가들은 거리에서 자신의 미술과 창작품을 보여주는 '거리 예술'을 이어갔습니다. 이들의 활동 중에는 시인 여러 명이 모여 마구잡이로 시구를 읊조리거나 개처럼 짖어대는 등 아무런 의미가 없는 것처럼 보이는 경우가 많았는데요. 이는 실제로는 기존의 정형화된 미적 관념에 반대하고, 새로운 상상력을 일깨우려는 의도가 담겨져 있었죠.

다다이즘은 7년여의 짧은 기간 동안 스위스를 넘어 유럽, 미국에 이르는 전 세계적 사조를 형성했습니다. 특히 다다이즘이 미국 땅을 밟은 것은 다다이즘의 창시자로 알려진 후고 발(Hugo Ball, 1886-1927)에 의해서였습니다. 그는 미국

으로 건너가 마르셀 뒤샹(Henri Robert Marcel Duchamp, 1887-1968)이라는 예술가를 만나게 되었는데요. 그에게 영향을 받은 뒤샹은 레디메이드Ready-made라 불리는 새로운 미술 형태를 개발함으로써 현대 미술계에 지대한 영향을 미칩니다.

레디메이드는 원래 '기성품'을 뜻하는 단어입니다. 하지만 뒤샹은 여기에 새로운 의미를 부여했어요. 소변기나 술병걸이, 자전거 바퀴 등 이미 만들어져 있는 '제품'을 예술품이라 부르며 미술관에 전시한 거죠. 뒤샹은 비록 기성품이라도 예술가가 선택해 관람객에게 제시하는 과정을 거치면 그 제품의 기존 용도와는 관계없이 새로운 '의미'를 획득할 수 있다고 보았어요. 이는 예술계에 엄청난 변화를 일으켰습니다. 무언가를 '만드는 것'이 중요했던 기존 미술의 의미가 이제는 무언가를 '정의하는 것'으로 변화했기 때문이죠. 이제 손재주가 좋아야만 작가가 될 수 있는 시대는 지났습니다. 창의적인 아이디어만 있다면 누구나 작가가 될 수 있는 시대가 왔으니까요.

다다이즘에 뒤이어 생겨난 초현실주의 미술도 기존 예술과는 다른 방향을 제시했습니다. 주로 구체적인 형상을 없애는 방향으로 나아간 당대 여러 미술 사조와 달리, 작품 속에 사람과 풍경 등 우리에게 익숙한 형상을 채워 넣었기 때문이죠. 물론 익숙한 모습이 등장한다고 해서 이들의 작품을

7장. 20세기 미술

단번에 이해할 수 있는 것은 아닙니다. 초현실주의자들은 우리의 무의식에 대한 탐구를 통해 궁극적인 진실에 다다를 수 있다고 여기며 자신들의 작품을 만들어 나갔기 때문이죠. 무의식은 기존 서구 세계가 믿어온 이성과 합리의 반대 지점에 서 있는 영역입니다. 다시 말해, 두 차례의 전쟁으로 인해 무너진 기존의 가치관에 대한 전복이 미술의 영역에서도 일어났던 것이죠.

그렇다면 초현실주의자들은 어떻게 미술이 무의식에 도달할 수 있다고 보았을까요? 이들이 처음으로 시도한 방법은 오토마티즘automatisme이었습니다. 자동기술법이라 번역되는 기법으로 손이 가는 대로 그리는 방식을 말하죠. 오토마티즘은 초현실주의를 대표하는 시인이자 미술가인 앙드레 브르통(André Breton, 1896-1966)이 고안했습니다. 그는 제1차 세계대전 당시 신경정신과 군의관으로 일했어요. 그리고 그곳에서 마치 노이로제 환자들이 뱉어내는 독백처럼 의식의 흐름을 최대한 빠르게 받아 적는 방식을 고안했죠. 이를 통해 그는 무의식을 바탕으로 하는 시와 그림이야말로 진실의 과정이 기록될 수 있다는 자신의 입장을 확인하고자 했습니다.

익숙한 일상의 이미지를 불러와 낯설게 만드는 것도 초현실주의자들의 역할이었습니다. 르네 마그리트(René Mag-

르네 마그리트, ©Lothar Wolleh

ritte, 1898-1967)가 대표적인데요. 그는 이른바 데페이즈망
dépaysement 기법을 활용해 아주 '의도적인' 초현실주의 이미
지를 만들어 냈습니다. 데페이즈망은 본래 '위치를 바꾸다'
라는 뜻인데요. 우리에게 아주 익숙한 대상들을 매우 사실적
으로 묘사하고, 그것과는 전혀 관계없는 이질적인 환경에 옮
겨둠으로써 초현실적인 분위기를 불러일으키는 기법을 말

하죠. 이처럼 초현실주의자들은 이미지와 대상, 언어의 관계를 끊임없이 질문함으로써 회화 자체는 물론, 인간의 인식에 대한 총체적 의문을 제기했습니다. 완전히 새로운 기법을 창조함으로써 자신들의 혼란을 표현하고 그 대안을 찾고자 한 이들이 바로 이 시대의 예술가들이었던 것이죠.

순수미술의 영광과 몰락,
후기 모더니즘

초강대국 미국의 탄생

여러분은 '미국'하면 무엇이 떠오르시나요? 아마도 세계 질
서를 주도하는 초강대국, 가장 부유하고 큰 영향력을 지닌
나라 같은 이미지가 떠오르지 않을까 싶은데요. 사실 미국이
이런 '힘'을 갖게 된 건 불과 채 100년이 되지 않은 일입니다.
그전만 하더라도 미국은 이제 갓 내전의 혼란을 수습한 나라
혹은 서서히 부상하는 신흥강대국 정도로 인식될 뿐이었죠.

미국이 지금의 초강대국의 지위에 오른 건 제1, 2차 세
계대전이 지난 뒤부터였습니다. 1914년 8월, 유럽에서 전쟁
이 일어나자 당시 미국의 대통령이었던 우드로 윌슨(Thomas

Woodrow Wilson, 1856-1924)은 즉시 중립을 선언했어요. 도덕과 평화를 추구하는 미국이 명분 없는 싸움에 끼어드는 것이 옳지 못하다는 이유였죠. 물론 이는 표면적인 이유에 불과했을 뿐, 본질적인 이유는 개입으로 인해 자국에 괜한 피해가 돌아오는 것을 막기 위함이었지만 말이죠. 더군다나 미국은 이 전쟁을 통해 막대한 이득을 취하기도 했습니다. 연합국 측에 전쟁 물자를 공급하며 수출액이 전쟁 발발 약 1년 만에 4배 가까이 증가했고, 프랑스 정부 등 여러 전쟁 당사자에 차관을 제공하며 자본 수출도 시작할 수 있었죠. 당연히 상대국가인 독일 입장에선 미국의 이런 태도가 못마땅할 수밖에 없었고요.

미국의 입장이 바뀐 건 1917년 2월 독일이 발표한 무제한 잠수함 작전 직후부터였습니다. 연합국에 군사 물자를 제공하는 배로 의심되는 경우, 사전 경고 없이 잠수함으로 격침하겠다는 것이 주요 내용이었죠. 사실 2년 전인 1915년 5월 영국 여객선 루시타니아호가 독일 잠수함의 공격으로 침몰했을 때부터 미국에서는 독일에 대한 선전포고 여론이 높아지고 있었어요. 루시타니아호 격침으로 인해 숨진 1,200여 명의 민간인중 미국 국민이 128명이나 됐기 때문이죠. 게다가 미국 참전 시 멕시코가 대미 선전포고를 하고 전쟁에 뛰어들 경우, 미국 영토의 적지 않은 부분을 멕시코에

게 돌려주겠다는 독일 외무장관 짐머만의 비밀 전보 내용이 알려지며 여론은 완전히 참전 쪽으로 기울어졌습니다.

결국 1917년 4월, 미국은 '민주주의의 수호와 세계의 항구적 평화'와 '모든 전쟁의 종식'을 명분으로 전쟁에 뛰어들었습니다. 그리고 참전 약 1년 7개월만인 1918년 11월, 미국을 비롯한 연합국의 승리로 전쟁은 끝이 나게 되죠. 이후 피해가 가장 적었던 승전국 미국은 전 세계에서 가장 부유한 경제대국이 되었습니다. 한때 전쟁의 후유증과 정책 실패로 인해 대공황 등의 문제가 발생하기도 했지만 이 또한 슬기롭게 극복했죠.

하지만 얼마 지나지 않아 또 한 번의 위기가 닥칩니다. 바로 제2차 세계대전이 일어난 거예요. 전쟁 초기, 미국은 이번에도 참전을 거부했습니다. 국익에도 도움되지 않는 전쟁에 개입해서는 안 된다는 고립주의자들의 주장이 국민 대다수의 지지를 얻었기 때문이죠. 하지만 발발 2년 뒤인 1941년 12월, 입장을 180도 선회하게 만든 사건이 일어납니다. 바로 일본 제국의 진주만 공습이었죠. 이날 일본 제국의 기습공격으로 2,400여 명의 군인과 민간인이 사망했고, 1,100명이 넘는 사람들이 부상당했습니다. 수십 척의 전함, 수백 척의 전투함도 파괴되거나 전투 불능 상태가 되어버렸고요. 결국 미국은 영국과 프랑스, 소련 등 연합국의 편에 서서 다시 한 번

전쟁에 뛰어들게 됩니다.

치열한 전쟁은 1945년 9월 연합국의 승리로 끝이 났습니다. 세계대전을 승리로 이끈 미국의 위상도 다시 한 번 크게 올라갔어요. 연합국의 군수물자와 무기를 공급하며 경제가 급속도로 성장했고, 연합국의 승리가 명백해진 1945년 초부터는 전쟁 수행과 전후처리문제, 국제연합 창설 등에 관한 합의를 주도하며 국제 정치에서도 큰 축을 차지하게 되었죠.

당연히 오랫동안 변방에 머물렀던 미국 미술계의 위상도 크게 올라갔습니다. 아니, 조금 더 정확히는 미술 분야도 미국의 주도가 시작됐다고 말하는 게 옳겠네요. 정치, 경제에 이어 문화 예술까지 이끄는 초강대국 미국의 시대가 열린 겁니다.

미국, 예술을 이끌다

오랜 기간 미국의 미술은 변방에 속해 있었습니다. 전통적인 차원이든, 현대적인 차원이든 마찬가지로 말이죠. 심지어 소위 '뛰어나다'고 평가 받는 화가들도 유럽 미술의 흐름을 따라가기 바쁜 경우가 많았어요. 하지만 제2차 세계대전 이후

미국이 국제 관계의 리더로 급부상하자 분위기가 바뀌기 시작했습니다. 대량살상을 피해 바다를 건너 미국으로 온 유럽의 지식인과 예술가들이 미국의 젊은 미술가를 크게 성장시키는 기폭제가 된 것이죠. 게다가 미국인들 스스로도 자신들이 유럽 문명이 간직해 온 가치를 계승하는 역할을 하고 있다고 생각하게 되었습니다. 당연히 문화 예술 분야에서도 그에 걸맞은 역할을 하고자 하게 되었고요.

이러한 전후 미국의 미술계를 이끈 건 추상표현주의 예술가들이었습니다. 추상표현주의라는 용어는 당초 러시아의 화가인 바실리 칸딘스키(Wassily Kandinsky, 1866~1944)의 초기 작품을 설명하는 용어로 쓰였어요. 하지만 〈뉴요커〉지의 기자이자 비평가였던 로버트 코츠가 1940년대에 들어 이를 미국의 젊은 작가들의 작품에 사용함으로써 대중화되었죠.

추상표현주의를 대표하는 작가로는 뭐니 뭐니 해도 잭슨 폴록(Paul Jackson Pollock, 1912-1956)을 빼놓을 수 없습니다. 그는 전후 미국 미술계의 첫 번째 슈퍼스타로 각광 받았어요. 특히 1947년부터 약 5년 동안 이루어진 그의 작업은 미술계에 큰 파장을 일으켰죠. 이 시기 잭슨 폴록을 유명하게 만든 건 그의 독특한 작업 방식인 '드리핑'이었습니다. 드리핑이란 캔버스를 바닥에 펼쳐 놓고, 그 위에 물감을 흩뿌리는 기법을 말합니다.

잭슨 폴록

폴록의 드리핑은 크게 세 가지 혁신을 이루었다고 평가
받습니다. 우선 형식에 있어서 혁신적이었어요. 앞서 설명한
것처럼 폴록은 캔버스를 통째로 바닥에 펼쳐 놓고 작업했습
니다. 당연히 작업 방식도 여기에 맞게 바뀌었어요. 한 자리
에 앉아 붓으로 형태를 그리거나 색을 칠하는 전통적 방식이
아니라 붓이나 막대기 혹은 구멍 낸 통을 흔들어 물감을 흩
뿌리는 방식을 사용한 것이죠. 캔버스가 놓이는 장소는 이젤

에서 바닥으로, 그림을 그리는 방식은 칠하기에서 뿌리기로 바뀌게 된 겁니다. 한마디로 유럽의 전통적 회화 작업 방식이 파괴된 거죠. 마지막은 구성의 혁신이었습니다. 그가 흩뿌리기를 통해 만들어 낸 선 그물망은 선과 색의 구별을 없애버렸습니다. 즉, 기존의 회화 작품에서 대상의 형상을 드러내는데 쓰이던 선의 기능을 파괴한 거죠.

그의 작업은 빠르게 사람들의 인정을 받았습니다. 대표적인 예로 1948년에 열린 제24회 베니스 비엔날레 미국관에 폴록이 포함되었던 사실을 들 수 있습니다. 이 해의 비엔날레는 여러모로 의미가 깊은 행사였습니다. 제2차 세계대전으로 중단된 뒤 재개된 첫 비엔날레였기 때문이죠. 그랬던 만큼 이 해의 비엔날레에서는 전쟁 전에 성취된 유럽 현대 미술의 유산과 새롭게 떠오르는 전후 미국 현대 미술의 현황을 보여주는 전시가 함께 조직되었습니다. 이런 중요한 행사에 폴록은 37살의 나이로 당당히 이름을 올린 거죠. 날이 갈수록 많은 사람들이 그를 주목했습니다. 〈라이프〉 등 주요 언론이 그와 그의 작품이 지닌 의미를 탐구했고, 수많은 화랑과 개인 컬렉터들이 그의 작품을 구입하기 위해 줄을 섰죠. 드리핑 작업 초기에 그를 깔보거나 비난하던 미술 전문지와 전문가들도 차차 그의 작품에 호의적인 반응을 보내기 시작했습니다.

7장. 20세기 미술

당대 모더니즘의 대부 혹은 폭군으로 불린 그린버그는 이러한 혁신을 주목하며 그의 작품이 '회화사의 중요한 새 국면'이라고 선언했습니다. 하지만 정작 폴록 자신은 이 작업이 못마땅하게 느껴졌어요. 주변에 등 떠밀려 의미 없는 작업을 반복한다는 생각이 들었기 때문이죠. 결국 그의 그림에는 드리핑 작업 시기에 볼 수 없었던 형상이 다시 등장합니다. 실망한 당대 최고의 예술 평론가 클레멘트 그린버그(Clement Greenberg, 1909-1994)는 그를 한물 간 예술가로 치부해 버렸는데요. 좌절한 그는 알콜중독에 빠져 버렸고, 얼마 뒤 자동차 사고로 45년의 짧은 생을 마감합니다.

물론 잭슨 폴록 이후에도 미국에선 다양한 추상주의 작가들이 등장했습니다. 붓을 휘두르듯 그림을 그리는 빌렘 데 쿠닝(Willem de Kooning, 1904-1997)부터 거대한 화폭 위에 가정용 페인트 붓을 이용하여 에나멜로 된 검정 막대선을 그린 프란츠 클라인(Franz Kline, 1910-1962), 화면에 물감을 붓는 기법을 최초로 실험한 한스 호프만(Hans Hofmann, 1880-1966), 팔레트 나이프로 물감을 떠서 고르지 않은 형상의 작품을 만들어낸 클리포드 스틸(Clyfford Still, 1904-1980) 등이 대표적이죠.

모리스 루이스(Morris Louis 1912-1962)는 '펼쳐진' 연작을 통해 추상의 한계에 다다랐습니다. 그의 작품에서 색채는

캔버스의 좌우 양끝으로 흩어집니다. 이러한 구성 덕분에 화면에는 넓은 공백이 창출되죠. 이러한 발견은 역설적이게도 모더니즘이 끝에 도착했음을 깨닫게 하는 일이었습니다. 모더니즘은 풍경, 즉 세계를 재현하지 않아도 '오로지 그 자체로 정당한 무언가'를 창조하고자 하는 노력의 산물이었습니다. 그리고 그 결과 화면을 차지한 것은? 바로 물질적 세계 그 자체인 캔버스였죠. 마치 뱀이 자신의 꼬리를 물고 돌 듯, 모더니즘은 순수의 끝에서 물리적 세계를 발견하게 된 겁니다.

8장

동시대 미술

전후 미국의 아방가르드, 미니멀리즘과 팝아트

보이지 않는 전쟁, 냉전 시대의 개막

두 번의 대규모 전쟁이 끝난 뒤, 세계의 질서는 전에 없이 크게 요동쳤습니다. 기존 질서를 이끌던 유럽 열강이 전쟁으로 인해 힘을 잃으며 생겨난 결과였죠. 영국, 프랑스, 독일 등 기존의 강대국들은 한발 뒤로 물러나게 되었고, 전쟁을 승리로 이끄는 데 결정적인 역할을 한 두 나라가 초강대국으로 등장했습니다. 미국과 소련이 세계의 패권을 겨루는 '냉전Cold War 시대'가 개막한 거죠. 냉전이란 직접적으로 무력을 사용하지는 않지만 경제, 외교 등의 수단을 통해 끊임없이 대립과 반목이 이루어지는 시기를 말합니다. 참고로 프랑스의 석

학 레이몽 아롱(Raymond Aron, 1905-1983)은 냉전을 가리켜 '전쟁은 일어날 것 같지 않지만 평화는 불가능한 상태'라고 정의하기도 했어요. 냉전이라는 단어는 미국의 정치평론가 월터 리프먼이 〈냉전, 미국외교 연구〉라는 소책차를 출판하면서 처음 사용했으며, 제2차 세계대전이 끝난 1945년부터 1991년까지 거의 반세기를 아우르죠.

사실 냉전은 필연에 가까웠습니다. 제2차 세계대전 당시, 미국으로 대표되는 자유주의 진영과 소련으로 대표되는 사회주의 진영이 더 큰 적인 파시즘에 대항해 힘을 합치기는 했지만 이는 그저 일시적인 동맹에 불과했거든요. 소련은 독일의 총공세를 온몸으로 막아낸 자신들이야말로 전쟁을 승리로 이끈 장본인이라 여겼고, 그 피땀에 걸맞은 보상을 받기를 원했어요. 물론 미국도 소련에게 세계의 중심 국가 자리를 양보할 생각 따위는 없었습니다. 오히려 사회주의가 소련 밖으로 확대되는 것을 막기 위해 갖은 애를 썼죠.

대표적인 예가 바로 1947년 3월 미국의 해리 트루먼 대통령이 발표한 트루먼 독트린입니다. 트루먼은 의회 연설을 통해 '미국이 무장한 소수의 세력 혹은 외부의 압력으로부터 저항하는 전 세계의 자유민을 도와야 한다'고 주장했습니다. 이에 따라 그리스와 튀르키예에 군사, 경제 부문에 대한 4억 달러 규모의 원조가 이루어졌죠. 이후 미국이 나아가고가 하

는 방향은 같은 해 6월 발표된 마셜 플랜Marshall Plan으로 더 구체화되었습니다. 전후 유럽 경제의 부흥을 위한 대대적인 원조를 진행함으로써 소련의 영향력을 크게 약화시키려 했던 거죠.

소련도 가만히 있지 않았습니다. 1947년 7월 공산주의 운동 국제조직인 코민포름Cominform을 창설한 것이죠. 창립 총회 당일 소련의 정치국 의장이었던 안드레이 즈다노프는 '제국주의적 반민주주의 진영에 맞선 투쟁이 필요하다'고 주장했습니다. 트루먼 독트린에 맞선 이른바 '즈다노프 독트린'을 천명한 거예요. 이어서 소련은 서방 연합국의 서독 지역 화폐개혁에 맞서 베를린을 봉쇄하는 등 자신들의 주도권을 지키기 위해 애썼습니다.

아슬아슬한 줄다리기를 이어가던 양 진영은 1950년대 들어 결국 열전Hot War을 펼치게 됩니다. 바로 한국전쟁이 일어난 거죠. 당시 한국은 남과 북에 각각 미국과 소련의 친위 정부가 들어서며 냉전의 최전방 지역이 된 상태였어요. 게다가 유럽에서 미국의 강력한 저항에 막힌 소련은 다른 지역에서 돌파구를 찾기 위해 안간힘을 쓰고 있는 상황이기도 했죠. 이런 상황에서 북한의 김일성이 스탈린을 찾아가 전쟁을 지원해 달라고 거듭 요청했고, 결국 1950년 6월 25일 전쟁이 일어나게 됩니다.

전쟁은 모두가 아는 것처럼 휴전 상태로 끝나게 되었습니다. 하지만 이 시기부터 본격적인 군비 경쟁이 시작되었어요. 1945년 미국이 원자폭탄을 투하한 지 4년 만에 소련도 원폭 실험에 성공했고, 1952년 11월 미국이 수소폭탄 개발에 성공한 지 8개월 만에 소련도 이를 따라잡았죠. 1957년에는 소련이 대륙간탄도미사일ICBM 개발에 성공하고 최초의 인공위성 스푸트니크를 지구 궤도에 쏘아 올렸습니다. 그리고 1961년 4월, 최초로 유인우주선 비행에도 성공했죠. 미국도 가만히 있지 않았어요. 1958년 미국항공우주국NASA이 설립되었고, 잠수함발사탄도미사일SSBN과 고공폭격기 개발에도 박차를 가했죠.

더불어 대립의 각축장이 된 제3세계에서는 끊임없는 대리전쟁proxy war이 벌어졌습니다. 미국과 소련 양국은 때로는 군대를 파견해 직접 싸우기도 했고, 또 때로는 무기, 자금 등을 지원하기도 했죠. 피해도 적지 않았어요. 베트남 전쟁 등 1945년부터 1990년까지 일어난 크고 작은 전쟁으로 인해 2,000만 명이 넘는 사망자가 발생했을 정도죠.

끝이 보이지 않던 양 진영의 대립은 소련이 해체된 1991년까지 이어졌습니다. 당연히 이 시기의 미술도 치열한 냉전의 영향에서 자유롭지 못했어요. 과연 이번에는 어떤 미술이 전면에 나서게 되었을까요? 그 내용을 지금부터 알아

보도록 하죠.

아방가르드, 순수 미술의 개념을 '파괴'하다

두 번의 세계대전 사이, 유럽에서 발전한 미술은 '아방가르드'라 불리는 다다, 구축주의, 초현실주의 등이었습니다. 하지만 제2차 세계대전이 끝난 뒤인 1950년대와 1960년대에는 그 이전의 미술, 즉 모더니즘 순수 추상이 복귀하며 과거로 회귀하는 경향을 보여주는데요. 이는 파리를 대신해 현대 미술의 중심지가 된 뉴욕을 중심으로 회화적 추상의 형식이 급격히 발달했기 때문이었습니다. 더불어 이런 경향에는 우리가 앞서 살펴본 전후 미국과 소련의 냉전이 한몫 했습니다. 미국 등 자유주의 진영을 중심으로 공산국가의 급진적 정치학을 바탕으로 한 아방가르드 미술의 의도적인 배제가 이루어졌던 것이죠. 하지만 이런 가운데에서도 아방가르드는 차츰 부활의 불꽃을 지폈습니다. 바로 미니멀리즘과 팝아트, 두 개의 미술사조가 미국에서 시작된 거예요.

우선 미니멀리즘은 흔히 단순하고 축소된 형태 또는 순수한 형태와 무채색 등을 특징으로 하는 미술을 말합니다.

이는 예술가들이 미술을 근본적인 형상으로 축소해 나간 끝에 도착한 결과물이었죠. 단순하기 짝이 없는 이러한 미술사조가 비중 있게 다뤄지는 이유는 미니멀 아트로 지칭되는 작품들이 미술의 형태와 제작 방법, 재료 등을 근본적으로 변화시켰기 때문입니다.

미니멀리즘의 창시자 중 한 명인 도널드 저드(Donald Judd, 1928-1994)는 미니멀리즘을 "흔히 사람들이 미술에서 꼭 필요하다고 생각하는 요소들을 제거한 것"으로 정의했습니다. 대체 '사람들이 미술에서 꼭 필요하다고 생각하는 요소'는 무엇일까요? 미니멀리스트들은 작가 개인의 개성적인 화필이나 감정, 메시지 등이라고 말합니다. 그리고 그들은 이를 없애기 위해 금속, 나무 상자, 벽돌 등 '조립식' 재료를 가지고 작품을 만들었죠. 나아가 1960년대 후반의 미니멀리스트들은 작품에 대한 결정은 미술가가 하지만, 제작은 타인에게 맡기는 일종의 분업 방식을 도입했습니다. 이를 통해 작품 속에 녹아드는 미술가의 개성을 최대한 제거하고자 한 것이죠.

그렇다면 이런 작업 방식과 결과물이 뜻하는 바는 대체 무엇일까요? 사람들은 이런 활동이 모더니즘 미술의 밑바탕이 된 '작가' 개념을 파괴했다고 해석합니다. 예술가만 지닌 개성과 이를 구현하는 특별한 손, 이를 작품에 구현하기 위

한 일련의 작업 과정을 배제함으로써 작가와 작품의 상호 동일성을 깨뜨렸다는 것이죠.

　물론 이러한 과정이 작가를 완전히 배제하는 것은 아닙니다. 바로 작가의 '결정'이 남아있기 때문이죠. 가령 같은 육면체 조형물을 만든다고 하더라도 토니 스미스(Tony Smith, 1912-1980)는 큰 규모의 강철 조형물을 만들어 야외에 설치하지만, 로버트 모리스(Robert Morris, 1931-)는 합판으로 다양한 크기의 기둥을 만들어 미술관 바닥에 설치할 것이기 때문입니다. 하지만 이를 염두에 두더라도 예술가의 '결정'이 모더니즘 시대의 그것과 동일한 건 결코 아닙니다. 초월적 규모의 정신적인 가치, 깊은 고뇌가 바탕이 되는 작업 과정 등 모더니즘이 추구한 미술을 벗어나 새로운 예술을 추구한 것이 바로 미니멀리즘이었기 때문이죠.

　팝아트도 미니멀리즘과 비슷한 시기인 1960년대 미국과 영국에서 크게 유행했습니다. 팝아트란 이전의 제도화된 미술이 아닌, 매스미디어의 형상과 기법을 토대로 일상적인 사물과 사건을 소재화한 미술을 말합니다. 당시 미국은 전후 세계의 주도권을 가져오며 막강한 지위를 누리고 있었습니다. 특히 경제 발전과 안정의 밑바탕을 '소비'로 본 케인즈 이론이 사회 구성원들에게 적극 수용되었고, 새로운 미디어인 텔레비전도 엄청난 파급력을 보여주었죠. 대중음악가들

클래스 올덴버그

이 세계적인 스타로 부상하고, 베트남 파병 등 무거운 사회 이슈에 관한 논쟁이 벌어진 것도 바로 이 시기였습니다.

이런 분위기는 미술계에도 영향을 미쳤습니다. 그 영향을 받은 작가들은 대중매체의 만화나 광고, 일상에서 쉽게 접할 수 있는 사물 등을 모티브로 작품을 만들었어요. 가령 로이 리히텐슈타인(Roy Fox Lichtenstein, 1923-1997)은 만화의 형식과 주제, 기법을 그대로 적용한 작품을 만들었습니다. 심지어 세잔, 피카소, 몬드리안 등의 작품도 만화의 표현

앤디 워홀

방식을 빌어 새롭게 작업했죠. 클래스 올덴버그(Claes Olden-
burg, 1929-)는 옷핀, 야구 방망이, 립스틱처럼 익숙한 사물을
거대하게 확대한 것 같은 작품을 만들었습니다. 욕실 도구나
타이프 등 딱딱한 사물을 비닐로 재생한 '부드러운 조각'을
만들기도 했죠.

 팝아트 분야에서 가장 유명한 인물로 앤디 워홀(Andy
Warhol, 1928-1987)을 빼놓을 수 없습니다. 그는 미술이 화가

273

의 개성을 표현한다는 순수미술의 개념에 반대했습니다. 그는 오히려 광고처럼 끊임없이 되풀이되는 이미지로 미술을 일상생활로 끌어 내렸죠. 그는 원래 잡지 삽화가로 활동했는데요. 1950년대에 유럽 여행을 다녀온 뒤부터 새로운 시도를 시작합니다. 슈퍼마켓의 찬장이나 대중잡지의 표지에서 찾은 주제들을 실크스크린 기법으로 제작하기 시작한 건데요. 캠벨수프 깡통, 토마토케첩 병, 1달러 지폐, 콜라 병, 마릴린 먼로 등 선택한 소재도 다양했죠.

위홀은 유명 예술가를 넘어 그 시대의 아이콘이 되었습니다. 하지만 그러면서도 자신은 항상 무명이기를 간절히 원한다고 말했죠. 강연회에는 대리인을 보냈고, 1968년 이후부터는 모든 작업을 조수에게 일임했습니다. 그런 위홀의 말과 행동이 진심이었냐고 묻는다면 물음표가 붙을 수밖에 없습니다. 자신에 관한 이야기가 기사화되기를 바랐고, 유명인과 교제하기를 즐겼기 때문이죠. 많은 이들은 그의 명성이 일시적인 것에 불과하다고 여겼습니다. 물론 그의 명성은 그가 세상을 떠난 지 50여 년이 지난 지금도 계속되고 있지만 말이죠.

바보야, 중요한 건 아이디어야!
개념미술

호황 끝에 데모

1960년대 유럽과 미국은 전에 없던 풍요를 누렸습니다. 1960년만 하더라도 30억 명 수준이던 전 세계 인구는 약 10년 만에 약 37억 명으로 7억 명이나 늘었고, 이전과는 비교도 할 수 없을 만큼 빠른 속도로 도시화가 이루어졌죠. 전쟁 당시 형성된 높은 수준의 임금 덕분에 중산층의 규모도 크게 늘었습니다. 버는 돈이 많아지니 자연스럽게 소비도 늘어났어요. 당연히 그 소비는 경제의 빠른 성장을 돕는 원동력이 되었고요. 텔레비전, 냉장고, 세탁기 등 소위 삼신기三神器가 가정에 다수 보급된 것도 바로 이 시기였습니다. 게다가

1962년 쿠바 미사일 위기를 끝으로 미소 양 진영 간에 훈풍이 불며 한동안 냉전의 긴장마저 완화됐죠.

하지만 이들과는 달리 여전히 혼란과 고통을 겪는 곳도 있었습니다. 바로 제3세계로 분류되는 국가들이었죠. 이들 중 상당수는 제국주의 국가의 식민지배를 받은 뒤 제2차 세계대전이 지나서 독립한 나라들이었어요. 물론 식민지 생활에서 벗어났다고 평화가 찾아오는 것은 아니었습니다. 이어진 냉전의 파도에 휩쓸려 다시 한 번 혼란에 빠져드는 경우가 많았거든요. 1959년에 끝난 쿠바 혁명, 1960년에 시작된 베트남 전쟁 등 크고 작은 전쟁과 다툼이 빈번했고, 설령 전쟁을 겪지 않은 지역이라 해도 끝없이 터져 나오는 갈등과 반목으로 인해 발전이 더딘 경우가 다반사였죠. 제3세계의 갈등은 나아가 서방 세계에 영향을 미치기도 했습니다. 이는 텔레비전, 라디오 등 대중매체의 보급으로 인해 먼 곳에서 일어난 전쟁의 모습을 있는 그대로 볼 수 있게 된 영향이 컸어요. 전쟁의 참혹함을 두 눈으로 마주한 사람들 중 일부가 문제를 해결할 방법을 찾기 시작한 거죠.

움직임이 한꺼번에 터져 나오기 시작한 건 1960년대 후반, 특히 1968년이었습니다. 유럽과 미국은 물론, 일본과 동구권에서도 각종 시위와 점거 활동이 활발하게 일어났어요. 이들의 요구도 다양했어요. 누군가는 인종 차별 없는 세상을

만들어야 한다며 목소리를 높였고, 또 다른 누군가는 핵과 전쟁이 없는 세상을 외치며 저항을 시작했죠. 이밖에도 자유, 평등, 환경 등 반드시 지켜져야 하지만 지켜지지 못한 가치를 위해 싸우는 사람들도 있었습니다.

1960년대 후반 미국인들은 베트남 전쟁 반대를 외치며 거리로 나섰습니다. 베트남 전쟁은 여러모로 미국인들에게 막대한 정신적 상처를 남긴 사건이었어요. 전쟁이 시작될 당시, 미국 정부가 내세운 '문명과 민주주의의 수호'라는 명분과 파병된 미군의 실제 행동 사이에 크나큰 간극이 있었기 때문이죠. 민간인을 학살했고, 고엽제 등 해로운 물질을 마구잡이로 살포했어요. 시위에 나선 사람들은 미군, 그리고 미국 정부가 베트남에서 저지른 만행을 꼬집었습니다. 민간인을 대상으로 이뤄진 대규모 학살과 폭력을 막아야 한다고 외쳤고, 일부는 병역 거부 운동을 펼치기도 했죠.

흑인 민권 운동도 활발하게 펼쳐졌습니다. 이전까지는 비폭력 노선이 주류였으나 1968년 4월 4일 마틴 루터 킹 주니어 목사(Martin Luther Jr. 1929-1968)가 암살되며 급변하는 계기를 맞았어요. 이 시기 흑표당Black Panther Party이라는 이름의 무장 정당을 창립한 보비 실(Bobby Seale, 1936-)은 '인종차별에 맞서 폭력도 불사해야 한다'는 주장을 펼쳤습니다. 결국 40여 개가 넘는 도시에서 폭동이 있어났고, 이러한 움

직임은 미국 내 흑인의 인권을 향상시키는 데 상당 부분 기여하게 되죠.

1960년대를 관통한 풍요와 혼란, 그리고 변화는 예술가들로 하여금 미술이 앞으로 나아가야 할 방향에 대해 깊은 고민에 빠지게 했습니다. 그리고 그중 일부는 제 나름의 해답을 발견했죠. 미술을 거부하는 미술, 결과물이 아닌 과정과 아이디어를 중시하는 미술이 생겨나게 된 겁니다. 그게 대체 무슨 미술이냐고요? 지금부터 그 내용을 살펴보도록 하죠.

반反 미술적 미술?

개념미술은 반反 미술적 미술입니다. '아니, 미술이면 미술이고 아니면 아닌 거지 반 미술적 미술은 뭐야?'라는 생각이 들 수도 있어요. 하지만 개념미술은 정말 '그런 미술'입니다. 이 용어는 미국 출신의 조각가인 솔 르위트(Sol LeWitt, 1928-2007)가 1967년 〈아트포럼〉을 통해 '개념미술에 관한 패러그래프들'이라는 글을 발표하며 처음 사용되었는데요. 이는 일회성과 과정성, 실험성, 비물질화 등의 특징이 두드러지게

나타난 미술 현상을 지칭하기 위해 창안된 표현이라고 알려 지죠. 다시 말해, 개념미술이란 형태와 색채, 재료 등 시각적 이거나 물직적인 대상을 토대로 표현되던 기존의 미술 양식 을 벗어나, 작품의 제작 과정 또는 아이디어에 관심을 두는 미술을 말하는 겁니다.

개념미술은 제도화 되어버린 모더니즘 미술을 비판하 고 이에 저항하고자 하는 의미로 시작되었습니다. 마르셀 뒤 샹(Henri Robert Marcel Duchamp, 1887-1968)의 '예술을 다시 한 번 정신에 봉사하게 하고 싶다'는 말에 담긴 의도와 레디 메이드 작품에서 그 기원을 찾기도 하며, 1960년대 초반 이 탈리아의 전위예술가인 피에로 만초니(Piero Manzoni, 1933-1963)가 자신의 배설물을 90개의 작은 깡통에 밀봉하여 출품 함으로써 보여준 예술계의 가치에 대한 패러디를 통해 그 의 미를 엿보기도 합니다. 우리가 앞서 살펴보았던 미니멀리즘 의 '창작의 과정이 완성된 작품보다 중요하다'는 개념에서 그 단초를 확인하는 경우도 있죠.

그러나 개념미술의 배경은 뭐니 뭐니 해도 1960년대의 시대적 상황에서 찾는 것이 보편적입니다. 앞서 우리가 살펴 본 것처럼 당시에는 텔레비전, 라디오 등 대중매체가 널리 보급되기 시작했습니다. TV와 라디오가 보급된다는 건 단순 히 물건이 많이 팔린다는 의미를 넘어서는 일이었어요. 이제

8장. 동시대 미술

더 많은 정보를 가진 존재가 더 강한 권력을 획득할 수 있음을 뜻하는 일이었기 때문이죠. 대표적인 사건으로 존 F. 케네디(John Fitzgerald Kennedy, 1917-1963)의 대통령 당선을 들 수 있습니다. 그는 선거운동 초반 상대 후보였던 리처드 닉슨(Richard Milhous Nixon, 1913-1994)과 비교해 낮은 지지율을 보였지만, 방송 토론에서 자신의 이미지를 각인시키며 대통령에 당선될 수 있었습니다. 이러한 변화는 예술가들로 하여금 자신들의 존재와 위상, 미술의 역할 등에 대해 다시 한 번 묻게 만드는 계기가 되었습니다. 물론 반 미술적이며 탈권위적인 성격, 모더니즘에 대한 비판 등은 이러한 성찰을 통해 이루어진 결과물이었었고요.

1970년대 들어 개념미술은 또 한 번 변화했습니다. 개념, 즉 언어의 성격이 한층 더 강화된 것이죠. '개념미술가'라고 자칭한 그룹의 작가들은 예술이 대체 무엇인지 스스로에게 끊임없이 질문했습니다. 그리고 '진짜 미술품이란 그저 역사적인 호기심거리에 불과하다'는 답을 내리게 되었죠. 이들은 작업으로서의 미술은 부수적인 것에 불과하며, 그 속에 담긴 의미와 아이디어가 본질이라고 주장했습니다. 그 결과 일부는 분석적이고 언어적인 측면의 예술을 향해 나아갔으며, 또 다른 일부는 퍼포먼스적인 요소가 담긴 예술을 실천하게 되었습니다.

개념미술의 대표적인 작가 중 한 명인 조셉 코수스(Jo-seph Kosuth, 1945-)는 〈하나이면서 셋인 의자〉라는 작품으로 유명합니다. 사진으로 찍은 의자와 실제 의자, 의자chair에 대한 사전적 정의를 그대로 확대해 적어놓은 종이까지 총 세 가지 형태가 나열되어 있는 작품이죠. 우리는 무엇이 진정한 의자라고 할 수 있을까요? 가장 단순하게는 실제의 의자라고 할 수 있을 겁니다. 하지만 작품 속 의자는 언제든 폐기처분될 수 있습니다. 그리고 그 순간 그 물건은 의자로서 의미를 잃어버리게 되죠. 진짜 의자와는 가장 거리가 멀어 보이는 사전적 정의는 어떻죠? 그 개념이 영속성을 지닌다는 점에서 오히려 가장 진정한 의자에 가깝다고 할 수도 있을 겁니다. 그의 작품을 통해 그는 미술이란 무엇인지, 또 재현이란 무엇인지 질문을 던지고자 했습니다.

이러한 질문은 나아가 고대 그리스의 철학자인 플라톤으로부터 시작된 서양 철학의 존재론적 물음에 의문을 제기하는 것이기도 했습니다. 우리가 세 번째 장에서 살펴본 것처럼 플라톤은 완벽한 세계를 상정한 '이데아론'을 주장했습니다. 플라톤은 그림자가 인간을 포함한 동식물 혹은 사물의 불완전한 복사물이듯, 우리가 살아가는 현실 세계 또한 이데아 세계의 불완전한 복사물에 불과하다고 주장했어요. 조셉 코수스가 자신의 작품을 통해 던지고자 한 질문도 이와 맞

8장. 동시대 미술

닿아 있었습니다. 즉, 우리 눈앞에 보이는 것을 온전한 실재라 볼 수 있는지 만약 그렇다면 그 이유는 무엇인지, 그렇지 않다면 대체 온전한 실재란 존재하는 것인지 등을 물었던 것이죠.

우리에게는 백남준(1932-2006)의 동료로도 익숙한 요셉 보이스(Joseph Beuys, 1921-1986)도 유명한 개념미술가 중 한 사람입니다. 그는 사회 전 분야에 걸쳐 '인간 의식의 진보적 형성과 변화'를 추구하기 위해 자신의 예술 활동을 펼쳤습니다. 1982년부터 1987년까지 7,000그루 이상의 어린 참나무를 카셀 시에 심은 〈7,000그루 참나무〉부터 자신의 몸을 펠트로 감싼 뒤 미국의 야생 늑대인 코요테와 함께 생활한 〈나는 미국을, 미국은 나를 좋아해〉, 머리에 꿀과 번쩍거리는 금박을 뒤집어쓴 채 3시간 동안 품속의 죽은 토끼에게 그림을 설명하는 〈죽은 토끼에게 어떻게 그림을 설명하는가〉 등이 그의 대표적인 작품이죠. 이러한 그의 예술은 인간 창조성의 치유 과정으로 해석되기도 합니다. 마치 우리 몸이 유기체적으로 연결되어 하나가 잘못되면 다른 기관에 이상이 생기는 것처럼, 전 지구적으로도 각 영역간의 소통과 순환이 이루어질 때 그 건강성이 유지될 수 있다는 게 그의 작품에 담긴 생각이었다는 거죠.

이밖에도 자그마한 회색 화판에 1966년 1월 25일부터

매일 그날의 날짜를 기록한 뒤 전시회 당일에 그중 무작위로 선별하여 가지고 온 화판을 건 온 카와라(On Kawara, 1932-2014), 자신이 알고 있는 우주와 은하계, 태양계의 가장자리에서부터 워싱턴과 뉴욕의 타임스퀘어, 자기 집 현관문, 타자기 위의 종이, 안경의 렌즈, 자신의 망막 벽에서부터 각막에 이르는 거리를 적은 작품 〈1966년 3월 31일〉의 작가 댄 그래이엄(Dan Graham, 1942-2022) 등도 대표적인 개념미술가 중 한명입니다. 작품에 담긴 의미와 아이디어를 중요시 여긴 그들의 지향만큼 다양한 작가, 다양한 시도가 이루어진 것이 바로 개념미술이었던 것이죠.

전통을 딛고 서다, 차용미술

이후? 반대? 너머? 어쨌든 포스트모더니즘

여러분은 아마도 인문학 혹은 예술 관련 서적을 읽다가 '포스트모더니즘'이라는 말을 한 번쯤 들어보셨을 겁니다. 아니면 낯선 형태의 건축물 혹은 누군가의 기이한 행동을 가리키며 '너무 포스트모던적인데?'라고 이야기하는 경우와 마주했을 수도 있죠. 문제는 우리가 포스트모더니즘이라는 단어를 이렇게 자주 사용함에도 불구하고, 그 뜻을 정확히 이해하는 경우는 드물다는 데에 있습니다. 대체 포스트모더니즘이란 무엇일까요?

우선 포스트모더니즘의 기원부터 잠시 살펴보도록 하

죠. 지난 장에서 살펴본 것처럼 1968년에는 프랑스, 미국, 이탈리아, 독일, 일본 등 전 세계 곳곳에서 혁명과 학생운동의 광풍이 휘몰아쳤습니다. 이른바 68혁명이 일어난 거죠. 이 운동은 자국 정부의 정책 혹은 냉전으로 대표되는 국제 정세에 대한 비판에서 나아가 근대의 문화가 이룩한 결실 전반에 대한 반성으로 이어졌습니다. 약 200여 년 전 프랑스에서 일어난 혁명이 계몽주의를 바탕으로 근대의 정신을 구현했다면, 68혁명은 근대 이후 혹은 근대를 벗어난 사유체계를 구현한 것이죠. 이른바 포스트모더니즘의 시대가 도래한 겁니다.

포스트모더니즘이란 라틴어 접두사인 '포스트post'와 근대를 뜻하는 '모던mordern'을 결합한 단어입니다. 원래는 1960년대와 70년대 미국에서 문학, 건축 등 예술에 관련된 분야에서만 주로 사용되었지만, 이후 모더니즘과 상반되는 특징을 갖는 작품이나 작가, 취향, 태도 따위를 지칭하는 의미로 널리 쓰이게 되었어요. 문제가 있다면 모던 앞에 붙은 단어, 즉 '포스트'가 매우 다양한 의미로 해석된다는 데에 있습니다. 가장 일반적으로 사용되는 이후after라는 의미는 물론, 반대anti, 넘어서trans 등의 뜻이 담겨 있기 때문이죠. 당연히 이중 무엇으로 해석하느냐에 따라 포스트모더니즘도 폭넓게 이해될 수 있습니다. 다시 말해, 포스트모더니즘은 근

대 이후의 사유체계로 해석될 수도, 근대와 반대되거나 근대를 부정하는 사유체계 혹은 근대를 극복하고 초월한 사유체계로 해석될 수도 있다는 이야기이죠.

포스트모더니즘은 심지어 분야에 따라 그 의미가 조금씩 다르게 사용되기도 합니다. 우선 건축 분야에서의 포스트모더니즘은 모더니즘 건축 양식이 지나치게 획일적이고 단조롭다는 비판의식에서 비롯되었습니다. 때문에 합리성과 기능성만을 최우선으로 생각하는 사고에서 벗어나 과거의 양식을 다양한 방식으로 재해석하거나 상이한 건축 양식의 공존을 모색한 것이 주된 특징이라고 할 수 있죠. 문학 분야에서 포스트모더니즘은 미적인 것과 미적이지 못한 것, 저속한 것과 저속하지 않은 것 등을 구분 짓는 사고를 거부했습니다. 심지어 일부 작가들은 모더니즘 시대에 천대 받던 작품을 자신에 접목하는 시도를 이어가기도 했죠. 철학 분야에서도 변화가 일어났습니다. 이전 시대의 철학자들이 추구한 '진리'를 부정한 것은 물론, 계몽주의 지식인들의 '이성중심주의'를 타파하고자 한 것이죠.

미술도 이러한 변화에서 자유로울 수 없었습니다. 아니, 오히려 그 최전선에 서서 변화를 이끌었죠. 어떤 변화가 일어났냐고요? 워낙 다양한 시도가 이루어져 이를 특정하기는 어렵습니다. 하지만 이를 대표할 만한 미술 사조 하나쯤은

이야기 나눠 보아도 좋을 것 같네요. 그럼 지금 바로 살펴보
도록 할까요?

표절과 패러디 사이, 그 어딘가

우리가 마지막으로 살펴볼 미술 양식은 차용 미술입니다. 차
용借用은 말 그대로 '빌려온다'는 뜻을 가지고 있습니다. 기
존의 미술 작품 또는 미디어에 등장한 형상에 새로운 형상을
더해 새로운 작품을 창조하는 방식을 말하죠. 한동안 추상의
물결에 밀려 있던 차용 방식은 1960년대의 팝아트를 시작으
로 차츰 부활하기 시작했습니다. 그리고 오늘날까지도 그 열
기가 이어지고 있죠.

차용은 이를 활용하는 작가나 관점에 따라 그 방식과 의
미가 다양하게 나타나는데요. 현대미술에서 차용은 그 요소
및 원리가 작품의 본질을 이루는 경우가 많다는 것이 나름
의 공통된 특징이라고 할 수 있습니다. 가령 셰리 레빈(Sher-
rie Levine, 1947-)의 1980년작 〈무제, 에드워드 웨스턴 이후〉
라는 작품은 미국의 사진작가인 에드워드 웨스턴(Edward
Weston, 1886~1958)의 누드 토르소(머리와 팔다리가 없이 몸통

만으로 된 조각상을 뜻하는 말)를 재촬영한 뒤, 자신을 작가로 내세운 작품입니다. 도대체 그는 왜 이런 행동을 한 걸까요?

여기엔 기존의 모더니즘 미술에 담겨 있는 고정관념을 타파하려는 의도가 담겨 있습니다. 우리는 대개 작가를 특정 작품의 독창적인 창조자라고 여깁니다. 당연히 작품의 소유권 또한 그 작품을 만든 작가에게 있다고 생각하죠. 하지만 레빈은 이러한 생각에 동의하지 않습니다. 레빈은 우선 누드 토르소라는 방식이 결코 웨스턴의 독자적인 발명품이 아니라는 사실을 지적합니다. 이러한 형식이 멀게는 고대 그리스, 가깝게는 수많은 작가와 고고학자, 큐레이터, 심지어는 광고 제작자들에 의해 활용되어 왔기 때문이죠. 레빈은 이들 모두가 누드 토르소의 형식과 발전에 기여한 '작가'라고 이야기합니다. 이런 관점에 따르면 웨스턴은 전해내려 온 미술의 유명 양식을 활용한 또 하나의 인물에 불과합니다. 당연히 그는 자신의 작품에 대해 독점적인 지위를 주장할 수 없는 것이고요.

레빈은 웨스턴의 작품 외에도 워커 에반스(Walker Evans, 1903-1975), 알렉산더 로드첸코(Alexander Rodchenko, 1891-1956) 등의 사진을 재촬영했습니다. 심지어 피트 몬드리안(Piet Mondrian, 1872-1944)의 그림을 그대로 본떠 그리기도 했죠.

제프 쿤스(Jeff Koons, 1955-)도 차용을 적극적으로 활용한 작가 중 한 명입니다. 사실 차용에 관한 그의 재능은 하루아침에 생겨난 게 아니었습니다. 이미 8살 때부터 옛 거장들의 그림을 모사한 뒤 '제프리 쿤스'라는 서명을 덧붙여 판매한 전적이 있었거든요. 미대를 졸업한 뒤 뉴욕현대미술관에서 영업직으로 근무할 당시엔 염색과 콧수염을 이용해 살바도르 달리의 이미지를 차용하기도 했습니다. 이후 그는 결국 대담한 자기홍보 능력과 타고난 미술적 재능을 바탕으로 미국 현대미술을 대표하는 작가로 자리매김하게 되죠.

그런데 이러한 차용 방식은 저작권에 대한 의식이 발달한 오늘날 크고 작은 충돌을 겪고 있는 것이 사실입니다. 쿤스도 이러한 분쟁에서 자유롭지 못합니다. 가장 유명한 사건이 바로 1989년에 벌어진 아트 로저스와 쿤스의 소송입니다. 로저스는 자신이 1980년에 촬영한 자신의 작품을 쿤스가 무단 도용했다며 문제를 제기했습니다. 쿤스의 작품 〈끈처럼 이어진 강아지〉는 실제로 로저스의 사진을 색채 있는 목조 조각으로 만든 것이었는데요. 쿤스는 로저스의 사진이 매우 흔한 소재에 불과하며, 자신의 작품은 현대사회의 대량 생산과 탐욕을 비판한 것이므로 강아지의 탄생을 기념한 로저스의 의도와는 다른 '공정 이용'에 해당한다고 주장했습니다. 하지만 소송 중 쿤스가 로저스의 사진을 이탈리아 장인들에

Design Observer

James Traub | Essays **01.21.08**

Art Rogers vs. Jeff Koons

Left: Art Rogers, *Puppies*, 1985 © Art Rogers. Right: Jeff Koons, *String of Puppies*, 1988

아트 로저스 VS 제프 쿤스, Design Observer에서 캡처, 2008년 1월 21일

게 보내 사진과 '똑같이' 만들어 달라고 주문했다는 사실이 밝혀졌습니다. 결국 법원은 쿤스의 작품을 표절로 판단했죠.

반대의 결과가 나온 경우도 있었습니다. 바로 2006년 안드레아 블랜치 대 쿤스 사건이죠. 블랜치는 쿤스의 작품 〈나이아가라〉가 자신의 광고 작품인 〈실크 샌달〉을 표절했다며 소송을 제기했는데요. 법원은 1989년의 판결과 달리 쿤스의 작품이 광고를 충분히 변형한 공정 이용에 해당한다며

쿤스의 손을 들어주었습니다. 차용이라는 방식이 표절, 그리고 패러디 사이 어디엔가 위치한 탓에 이를 정확히 구분하고 나누기가 어렵다는 사실을 단적으로 보여주는 예이죠.

그럼에도 불구하고 포스트모던 시대를 대표하는 작가들은 차용 등 여러 방식을 통해 이전보다 더 과감히 미술의 전통에 도전하고 있습니다. 쿤스가 저작권 분쟁을 두려워하지 않고 예술 활동을 이어나가는 이유 또한 자신이 포스트모던의 가치를 계승해 나가고 있다는 확신이 있기 때문이죠. 자유로운 예술, 전통에 대한 거부, 그리고 이를 통한 새로운 세계로의 도약. 그곳에 차용과 같은 새로운 개념의 미술이 존재하고 있습니다.

어디로 가는 거죠 아저, 아니 작가님

우리는 지금까지 저 먼 옛날, 그러니까 기록이라는 것이 남기도 전부터 고대, 중세, 근대를 거쳐 현대에 이르기까지 수 천 년 동안 생겨나고 사라지기를 반복한 미술의 역사에 대해 살펴보았습니다. 또한 그 과정을 통해 현실과는 동떨어져 있을 것만 같았던 미술도 인간의 삶, 그리고 변화하는 시대의 영향을 받아 끊임없이 바뀌어 왔다는 사실을 확인할 수 있었죠.

그런데 지금까지 책을 열심히 읽은 분 중에는 이런 궁금증을 갖게 된 경우도 있을 것 같아요. 바로 '우리가 살아가는 요즘 미술은 어떨까?'라는 궁금증 말이죠. 사실 지난 20세기 말부터 21세기 초까지 최근 20여 년 동안 만들어진 예술은 아직 통용된 명칭으로 불리지는 못한 상태입니다.

이런 상황은 이전 시대의 미술 사조들도 마찬가지인 경우가 많았어요. 극히 일부의 경우(모네의 그림을 비판하려다가 엉뚱하게도 '인상주의'라는 이름을 선물하게 된 루이 르루아의 이야기, 기억하시죠?)를 제외하고는 대부분 시간이 지난 뒤 후대의 예술가 혹은 평론가들에 의해 이름이 붙여진 경우가 많았으니까요. 대표적인 예로 우리가 지난 장에서 살펴본 포스트모더니즘은 운동이 마무리 단계에 접어들었을 때에야 그 용어가 비로소 사람들에게 인정받고 통용되기 시작했죠.

용어가 아직 만들어지지 않았다고 해서 오늘날의 미술이 이전 시대의 미술과 비교해 아무런 특색도 발견할 수 없다거나 변화를 추구하지 않는다는 이야기 또한 결코 아닙니다. 오히려 반대예요. 예술 작품, 나아가 미술계 전체의 변화를 이끌기 위한 다양한 시도를 이어가고 있죠. 카르스텐 휠러(Carsten Höller 1961-)와 같은 예술가들은 나선형 미끄럼틀과 회전하는 침대 등을 설치해 조용하고 진지하기만 한 미술관을 '체험과 활동의 장'으로 만들었고, 데미안 허스트(Damien Steven Hirst, 1965)는 〈살아있는 자의 마음속에 존재하는 죽음의 물리적 불가능성〉이라는 철학적(?) 이름을 붙인 거대 박제상어를 갤러리로 가지고 들어왔죠.

미술시장도 그 어느 때보다 활발하게 움직이고 있습니다. 전 세계 곳곳에 거대하고 화려한 미술관과 갤러리가 속

에필로그

속 생겨나고 있고, 사람들은 언론이나 SNS를 통해 알게 된 작품을 보기 위해 수 분, 길게는 수 시간 기다리기를 주저하지 않죠. 당연히 그중 일부는 자신이 좋아하는 작가, 마음에 드는 작품에 투자하기도 하고요. 뿐만 아닙니다. 작가들은 자신의 몸값, 작품의 가치를 높이기 위한 시도를 이어나가고 있어요. 일례로 허스트는 200점이 넘는 자신의 작품을 전속 화상을 거치지 않은 채 바로 경매장으로 옮겨 판매하는 새로운 유통 실험을 전개했으며, 기업인이자 광고 재벌인 찰스 사치Charles Saatchi와 손잡고 자신의 이름을 전 세계에 알리기도 했죠.

　기술의 발전도 미술에 대한 정의를 새롭게 만드는 데 일조하고 있습니다. 대표적인 예로 지난 2022년 8월 콜로라도 주립 박람회 미술대회에서 AI에 의해 만들어진 〈스페이스 오페라 극장〉이란 제목의 그림이 디지털아트 부문에서 우승을 차지한 사건을 들 수 있을 것 같아요. 참고로 이 작품의 작가 이름은 '미드저니를 사용한 제이슨 앨런Jason M. Allen via Midjourney'이었습니다. 즉, 이 그림은 앨런이 직접 그린 게 아니라, 앨런이 미드저니라는 AI 프로그램에 입력한 명령어에 맞춰 '그려진' 작품이었던 거죠. 논쟁 끝에 1등 상금은 앨런의 차지가 되었지만, 이 사건은 이후 한동안 많은 사람들의 입에 오르내리며 기술과 예술의 관계, 나아가 예술이란 무

엇인가에 관한 심도 깊은 논쟁을 불러일으켰습니다. 우리는 앞으로 이런 변화들과 더 많이, 더 자주 마주하게 될 겁니다. 심지어 어떤 변화들은 우리가 상상조차 하지 못한 형태 혹은 스케일로 다가올 수도 있겠죠.

그럼 이제 마지막 질문을 던지며 이야기를 마무리할까 합니다. 미술은 대체 어느 곳을 향해 가고 있는 걸까요. 아니, 나아가 이 세계는 어떻게 변화하고 있는 걸까요. 우리가 중요하다고 여기는 것 혹은 중요하지 않다고 여기는 것들은 다가올 미래에도 같은 대우를 받게 될까요? 우리의 '삶'은 대체 어떤 방향으로 나아가고 있는 걸까요.

참고 자료

참고도서

서정욱, 《1일 1미술 1교양: 원시미술~낭만주의》, 큐리어스, 2020년

스티븐 파딩, 《501 위대한 화가》, 박미훈 옮김, 마로니에북스, 2009년

이성재, 《68운동》, 책세상, 2009년

핼 포스터, 《강박적 아름다움》, 조주연 옮김, 아트북스, 2018년

니콜로 마키아벨리, 《군주론》, 권혁 옮김, 돋을새김, 2015년

이연식, 《꼬리에 꼬리를 무는 서양 미술사》, 주니어태학, 2022년

G.H.영, 《메디치 가문 이야기》, 이길상 옮김, 현대지성, 2017년

아르놀트 하우저, 《문학과 예술의 사회사 3》, 염무웅 옮김, (주)창비, 1999년

이주영, 《미국사》, 대한교과서, 2005년

리처드 오스본, 《미술사 아는 척하기》, 신성림 옮김, 팬덤북스, 2017년

신정아, 《바로크》, 살림, 2004년

윌 곰퍼츠, 《발칙한 현대미술사》, 김세진 옮김, 알에이치코리아, 2014년

유발 하라리, 《사피엔스》, 조혁욱 옮김, 김영사, 2015년

박윤덕 외, 《서양사강좌》, 아카넷, 2016년

E.H.곰브리치, 《서양미술사》, 백승길·이종숭 옮김, 예경, 2017년

존 허스트, 《세상에서 가장 짧은 세계사》, 김종원 옮김, 위즈덤하우스, 2017년

토마스 R. 호프만, 《어떻게 이해할까? 바로크》, 이주영 옮김, 미술문화, 2007년

에라스무스, 《우신예찬》, 박문재 옮김, 현대지성, 2022년

이연식, 《이연식의 서양 미술사 산책》, 은행나무, 2017년

존 스튜어트 밀, 《자유론》, 박문재 옮김, 현대지성, 2018년

임승휘, 《절대왕정의 탄생》, 살림, 2004년

정상수, 《제국주의》, 책세상, 2009년

유종선, 《주머니 속의 미국사》, 가람기획, 2004년

이케가미 히데히로, 《처음 읽는 서양 미술사》, 박현지 옮김, 탐나는책, 2023년

핸드릭 빌렘 반 룬, 《청소년을 위한 친절한 세계사》, 박일귀 옮김, 문예춘추사,
 2020년

두리, 《최소한의 교양을 위한 서양 미술사》, 라꽁떼, 2017년

부길만, 《출판기획물의 세계사》, 커뮤니케이션북스, 2013년

캐롤 스트릭랜드, 《클릭, 서양미술사》, 김호경 옮김, 예경, 2010년

신승환, 《포스트모더니즘에 대한 성찰》, 살림, 2003년

이강룡, 《하룻밤에 읽는 서양사》, 페이퍼로드, 2014년

조주연, 《현대미술 강의》, 글항아리, 2017년

정흥섭, 《혼자를 위한 미술사》, 클, 2018년

조은령·조은정, 《혼자 읽는 세계미술사 1》, 다산초당, 2015년

조은령·조은정, 《혼자 읽는 세계미술사 2》, 다산초당, 2015년

참고 논문

전혜숙, 〈미술개념의 변화와 미국의 1968년: 개념미술의 등장을 중심으로〉, 《미국사연구 제28집》, 2008년

반경란, 〈현대회화 : 차용과 패러디를 통한 창작의 순환〉, 《교양교육연구 제6권 제4호》, 2012년

참고 기사

"300여 년에 걸쳐 유럽을 지배한 대大 명문가, 메디치", 이슈메이커, 2014년 3월 24일, https://xn--issuemaker-9j06b.kr/news/articleView.html?idxno=1562

"그림으로 세상읽기 모네의 삶을 바꾼 스승, 외젠 부댕의 한 마디 격려", 민중의소리, 2023년 5월19일, https://vop.co.kr/A00001633242.html

"[김동욱 기자의 세계사 속 경제사] 패전 후 돈값 추락…우표 사는 데 아파트 살 돈 필요", 생글생글, 2022년 11월28일, https://sgsg.hankyung.com/article/2022112538751

"또 다른 시선, 워코노미 전쟁 뒤엔 치명적인 3번의 전염병", 한국일보, 2019년 12월21일, https://www.hankookilbo.com/News/Read/201912191684749911

"르네상스와 동의어가 된 메디치 가문", 생글생글, 2021년 3월22일, https://sgsg.hankyung.com/article/2021031912561

"상형 문자라고? 고대 이집트 '그림 문자'의 진실", 노컷뉴스, 2018년 12월7일, https://www.nocutnews.co.kr/news/5072131

"[이탈리아, 이 정도는 알고 떠나자⑪] 피렌체(1) : 르네상스, 메디치 가문, 코시모, 로렌초", 지지앤지, 2019년 4월12일, https://zznz.co.kr/archives/6040

"'인상주의'는 어떻게 탄생했는가?", 더칼럼니스트, 2022년 8월22일, https://www.thecolumnist.kr/news/articleView.html?idxno=1227

"이젤에서 바닥으로, 칠하기에서 뿌리기로… 회화 관습을 깨다", 문화일보, 2020년 7월21일, https://m.munhwa.com/mnews/view.html?no=2020072101031712000001

"가장 비싼 작가의 '표절' - 제프 쿤스 ①", SBS, 2018년 11월12일, https://news.sbs.co.kr/news/endPage.do?news_id=N1005013221

"이집트 5000년 신비 밝혀낸 로제타스톤", 동아일보, 2001년 7월18일, https://n.news.naver.com/mnews/article/020/0000075466?sid=105

"美 미술전서 AI가 그린 그림이 1위…"이것도 예술인가" 논란", 연합뉴스, 2022년 9월4일, https://www.yna.co.kr/view/AKR2022 0904008400009

이미지 출처

ⓒ 위키피디아
ⓒ unsplash

세상 인문학적인 미술사

단숨에 읽히는 시대별 교양 미술 수업

초판 1쇄 발행 2023년 12월 11일
초판 3쇄 발행 2023년 12월 18일

지은이 이준형

펴낸이 김재원, 이준형
디자인 studio forb

펴낸곳 비욘드날리지 주식회사
출판등록 제2023-0001117호
E-Mail admin@tappik.co.kr

ⓒ 이준형
ISBN 979-11-984966-3-8 (03600)